세상 모든 곳이 미술관이다

일상을
예술로 만드는
현대 미술 읽기

이문정 지음

Reading
Modern Art
Makes
Daily Life Art

세상
모든 곳이
미술관이다

현암사

일러두기

- 인명은 국립국어원의 외래어 표기법에 따랐다. 단 널리 쓰이는 이름의 경우 관용을 따르기도
 했다.
- 단행본 도서는 겹낫표(『』), 신문과 잡지, 전시는 겹화살괄호(《》), 미술 작품, 공연, 영화 등의 제
 목은 홑화살괄호(〈〉)로 표시했다.

내가 다섯 살인가, 여섯 살 때의 일이다. 안방 벽에 신나게 그림을 그린 나 때문에 어린아이의 키 높이로 낮게 걸렸던 달력이 어렴풋이 떠오른다. 얼마 지나지 않아 부모님께서 스케치북과 크레용을 사다 주셨다. 이것이 미술과 관련된 나의 가장 오래된 기억이다.

이후 내 삶에서 미술은 어떤 식으로든 큰 부분을 차지해 왔다. 그리고 2022년, 나는 미술에 대한 글을 쓰는 일을 하고 있다. 내가 미술의 전부를 아는 것은 아니지만, 미술이 나에게 가장 익숙하고 편안한 세계임은 확실하다. 비단 나만 그런 것은 아니다. 정도의 차이는 있겠지만, 미술은 오늘날의 우리에게 꽤 친근한 영역이다.

우리는 일상 속에서 자주 미술을 만난다. 대부분의 사람들은 살면서 그림을 한 번쯤 그려볼 것이다. 여가를 즐길 때 많은 사람들이 미술관과 갤러리를 찾는다. 사람들은 전시장에서 작품

에 감동하고, 작가에 공감하며, 다양한 감정을 경험한다. 상처 받은 마음을 미술 작품을 통해 치유받고 기운을 내기도 한다.

그러나 미술이 낯설고 멀게 느껴질 때가 있다. 방방곡곡에 너무 많은 전시회가 열려 무엇을 선택해서 봐야 할지 막막해하기도 하고, 큰마음을 먹고 고르고 골라 방문한 전시회에서 마주한 작품이 무엇을 말하려 하는지 알 수 없어 당황하기도 한다. 작품들이 너무 복잡한 세상사를 이야기해 버겁게 다가오기도 하고, 작품에 대한 설명을 듣고 공감하지 못할 때도 있다.

최근의 미술로 올수록 더 어렵고 난해해 다가가기 힘들다고 말하는 사람들도 많다. 그도 그럴 것이 명확한 이야기를 전하는 것 같으면서도 관객이 원하는 대로 해석하면 된다고 의미를 열어두거나, 지금껏 상상해 보지도 못한 낯선 재료를 사용하거나, 미술이라고 부를 수 있는지를 고민하게 하는 작품들이 많이 선보여지고 있기 때문이다.

애초에 미술은 하나의 보편적인 정답이 아닌 차이와 다양성을 만들어내고자 하기 때문에 모호할 수밖에 없다. 미술 작품에는 작가의 개인적인 경험과 취향, 목표 등이 담기기 때문에 미술은 주관적이다. 또한 작가들은 남다른 예술적 실험을 선보이고자 하기에 작품에는 늘 새로운 시도가 담길 수밖에 없다. 작품에 이렇게 낯설고 다양한 의미를 부여하는 것은 전문성의 영역과 관련된다.

하지만 작품이 낯설고 어렵기만 하다면 사람들은 그 작품을

보고 싶어 하지 않을 것이다. 누구도 보지 않고 공감하지 않는 작품은 그 의미가 퇴색된다. 그러니 관객의 반응을 아예 무시할 수는 없다.

따라서 정도의 차이는 있지만, 미술은 전문성과 대중성이라는 서로 다른 방향을 바라보는 목표를 동시에 추구한다. 어떤 분야든 오랜 시간을 투자해 공부한 사람이 아니라면 어려움을 느끼기 마련이고 미술 또한 마찬가지다. 그러나 미술을 비롯한 문화예술 분야는 전공자와 대중이 함께 공유하는 영역이 꽤 넓다 보니 둘 사이의 거리를 확인할 때가 많다.

지금 당신이 읽고 있는 『세상 모든 곳이 미술관이다』는 이와 같은 거리감을 좁히기 위한 하나의 시도이다. 미술, 특히 최신 미술에 대한 궁금증과 호기심을 풀어주는 안내서이기도 하다.

이 책은 효과적인 안내를 위해 여섯 가지 주제를 잡아 단계별로 이야기를 풀어냈다. 우리는 일상에서 시작해 전시장으로 들어갔다가 다시 일상으로 되돌아올 것이다. 1장에서는 여태까지 미술에 요구되었던 기준들과 전통을 벗어난 현대 미술의 상황을 전반적으로 다루었다. 무엇보다 미술을 대하는 자신의 관점이 중요함을 말하고 싶었다. 2장에서는 전시장에 들어서기 전에 먼저 미술을 만날 수 있는 방법들을 소개했다. 3장에서는 전시장에 들어가서 오늘날의 미술에 등장한 새로운 시도들을 알아볼 것이다. 4장에는 작가와 소통할 수 있는 방법을 적었다. 5장에서는 미술이 우리가 사는 이 세상과 얼마나 긴밀한지를 확

인하고 마지막 6장에서는 예술 속으로 들어간 일상, 일상 속으로 들어온 미술을 통해 우리의 삶을 미술로 채워나갈 수 있음을 살펴볼 것이다.

무엇보다, 누구나 쉽게 읽을 수 있는 미술 이야기를 담으려 했다. 내 이야기가 미술을 향해 첫발을 내딛는 분들에게 도움이 되면 좋겠다.

이 책은 내가 2016년부터 2018년까지 《문화경제 by CNB Journal》에 연재한 「이문정의 요즘 미술 읽기」를 바탕으로 한다. 국내 작가에 관한 내용에는 「이문정 평론가의 더 갤러리」의 내용도 일부 포함되었으며, 칼럼에서 다루지 않았던 새로운 내용도 추가되었다.

이 책이 나오기까지 많은 분들의 도움이 있었다. 짧지 않은 시간 동안 중단하지 않고 기고할 수 있도록 독려해 주신 《문화경제 by CNB Journal》의 최영태 이사님과 관계자분들, 이 책의 출간을 제안하고 지원해 주신 현암사 조미현 대표님, 글을 잘 완성할 수 있도록 많은 조언을 해주신 김솔지 편집자께 감사드린다. 언제나 격려해 주시는 박숙영 교수님께는 늘 감사한 마음뿐이다. 마지막으로 나의 가장 큰 버팀목인 사랑하는 가족에게 고마움을 전하고 싶다.

차례

THE WORLD IS A GALLERY

미술에 대한
내 관점 확립하기

Reading
Modern Art
Makes
Daily Life Art

무엇이 미술일까?

"미술이 무엇이라고 생각하시나요?"

이 질문에서부터 시작하는 것이 좋겠다. 이 책에서 다룰 모든 이야기의 중심에 미술이 있기 때문이다.

"도대체 무슨 이야기를 하는지 알 수가 없어. 왜 이렇게 난해한 거야? 누가 옆에서 설명해 주지 않으면 의미를 모르겠어."

전시를 관람하고 온 지인들에게 자주 듣는 하소연이다. 정체를 알 수 없는 무언가가 전시장 한가운데 버티고 있어 당황했으며, 이해하기도 어려워 감상하면서도 즐겁지 않았다는 것이다. "이런 것도 미술이야? 왜?" 같은 질문도 심심찮게 받는다. "저런 건 나도 만들겠다." 같은 표현을 들을 때도 있고, "나는 미술에 문외한이야. 그러니 모르는 게 당연해." 같은 자포자기에 빠진 이야기를 접할 때도 있다. 이 사람들은 자신의 기대를 벗어

난, 자신이 받아들일 수 있는 범위를 벗어난 미술을 만났던 것이다.

물론 이와 반대의 경우도 많다. 앞선 사람들이 혹평한 전시를 정말 즐겁게 관람했고, 작품들이 감동적이었다는 반응을 보이는 이들도 있을 것이다.

좋았든 나빴든, 어느 쪽이든 우리는 미술을 감상하면서 받은 느낌을 말로 전하며 평가한다. 굳이 말로 표현하지 않았더라도 작품을 감상하는 동안에는 머릿속에 여러 생각이 떠올랐을 것이다. 그리고 이 감상의 과정에는 각자가 생각하는 '미술'이 큰 영향을 미친다.

사람들은 무엇을 미술이라 생각할까? 사람들은 무엇을 기대하고 미술 작품을 보러 갈까? 이 질문을 한번 진지하게 생각해보자. "기분 좋게 즐기면 그뿐이지 굳이 머리 아프게 생각해 볼 필요가 있을까? 그런 고민은 전공자들이나 하는 것 아닌가?"라고 반문할 수도 있겠다. 그러나 전시 관람에 소중한 시간이 들어가는 만큼, 자신이 무엇을 원하는지를 분명히 알고 감상 대상을 효과적으로 선택해 만족스러운 시간을 보내는 것이 더 좋지 않을까?

우리 주변에는 미술을 즐기고 감상할 수 있는 기회가 꽤 많이 있다. 전시를 보러 가는 것만 이야기하는 게 아니다. 인터넷에서 이미지와 동영상을 쉽게 찾아볼 수 있고, 다큐멘터리와 영화, TV 프로그램을 통해서 깊이 있는 미술 이야기를 재미있게 접할

수도 있다. 마음만 먹으면 언제든 직간접적으로 미술을 만날 수 있는 환경이 갖추어져 있다. 우리가 만날 수 있는 미술의 세계는 너무나 넓고 무궁무진하기에, 나만의 나침반이 필요하다.

다시 처음으로 돌아가 보자. 미술은 무엇일까? 미술에 대한 사전적 정의나 정답을 찾는 질문이 아니니 앞에 메모지를 놓고 '나만의' 생각을 자유롭게 적어보자. 아마 그 답은 사람마다 모두 다를 것이다.

우리 각자는 모두 자신만의 눈으로 세상을 바라본다. 우리는 일상에서 하나의 사건이나 이슈에 대해 의견이 갈리는 경우를 자주 만난다. 미술에 대한 사람들의 생각도 똑같기는 어렵다. 특히 미술(예술)은 하나의 정답이나 수식을 산출하는 영역이 아니기에 더더욱 그렇다.

그러니 다른 사람이 하는 이야기는 잠시 접어두고 나만의 미술을 생각해 보는 데에서부터 시작해 보자. 부담 없이 적어보는 게 좋겠다. 답이 나와 다르다고, 설령 나중에 그 생각이 바뀐다고 해서 아무도 뭐라고 하지 않을 테니까.

일반적으로 미술이란 조형예술 혹은 회화, 조각, 공예, 건축처럼 시각과 공간을 중요하게 다루는 예술로 정의된다. 미술가의 독창성이 담긴 결과물, 미술가의 내면이나 생각, 감정, 개성을 담아내는 그릇, 시대를 반영하는 창작물, 아름다움을 추구하는 활동이라는 정의도 가능하다. 비슷한 답변들도 있겠지만 셀 수 없을 만큼 다양한 의견이 나올 것이다.

그래서일까. 미술을 명확히 한정 짓는 것은 불가능하다는 의견도 자주 들을 수 있다. 그도 그럴 것이 일정한 기준에 맞춰 명쾌하게 정리하기엔 미술에 예외가 너무 많다. 요즘 미술은 더 그렇다. 차차 살펴보겠지만 특정한 사조로 묶는다거나 정리하는 것이 불가능해 보일 정도로 다양한 작업이 동시다발적으로 쏟아지고 있다. 이는 무엇이든 하나의 관점에서 단정 지을 수 없다는 생각이 익숙해진, 다양성을 추구하는 현시대를 반영하는 것이기도 하다.

언제나 달라지는 미술의 얼굴

미술에 관한 생각은 시대에 따라 어떻게 변해왔을까? 미술이 무엇인지에 관한 요즘 사람들의 의견이 제각각 다르듯이, 시간이 흐르면서 사람들이 생각하는 미술의 모습도 달라졌다. 그 정의들을 살펴본다면 미술이 무엇인지를 좀 더 잘 알아볼 수 있지 않을까?

그러니 미술의 역사를 간단히 훑어보자. 역사 이야기가 나온다고 해서 긴장할 필요는 없다. 익숙한 작가와 단어들이 꽤 많이 등장할 것이다.

많이들 알고 있듯 미술은 종교적이고 주술적인 목적을 위해서 시작되었다. 가장 앞선 시대의 인체 조각 중 하나로 알려진 〈빌렌도르프의 비너스〉는 다산과 풍요를, 알타미라와 라스코의 동굴벽화는 사냥이 성공을 기원하기 위해 선사시대 인류가 제작한

것이라고 한다. 이집트 미술은 대부분 죽은 사람의 영혼을 위한 것이었다. 예를 들어 미라는 죽은 사람의 영혼이 이승에 돌아왔을 때 쉴 수 있는 공간을 보존하기 위해 만들어졌다.

고대 그리스 시대에 들어서면 인간을 아름답게 재현하는 것이 미술의 중요한 목표가 되었고 신도 인간의 형상으로 조각되었다. 그리스 신화 속 인물들의 조각상을 떠올리면 된다. 인간의 모습을 통해 보편적이고 이상적인 아름다움을 추구하게 된 것이다. 이 시절 미의 기준은 균형과 조화, 질서, 비율이었다. 더 시간이 흐르면 아름다움은 선, 추함은 악을 보여주는 것으로 여겨지게 된다.

시대마다 차이는 있었지만, 보편적인 미를 추구하면서도 최대한 설득력 있게 대상을 사실적으로 모방해야 한다는 미술의 목표는 19세기까지 지속되었다. 그리고 많은 경우 미술 작품의 주인공은 신이거나, 인간의 존엄함을 대표한다고 여겨진 영웅과 위인, 지배층, 그리고 미를 보여주는 아름다운 인간이었다. 우리에게 익숙한 레오나르도 다빈치Leonardo da Vinci, 미켈란젤로 Michelangelo Buonarroti의 작품이 대표적이다.

미술 작품은 감정을 표현하고 전달하는 매개체라는 생각이 퍼져 잔혹하고 끔찍한 장면이 그려지기도 했고, 미술 작품은 사실을 있는 그대로 정확히 담아야 한다는 생각으로 평범한 사람들을 주인공으로 등장시킨 미술가도 있었다. 그러나 우리가 전통적인 미술이라 부르는 작품 대부분은 앞서 말한 보편적인 미

를 추구했다. 이렇게 말하면 아름다움이 대체 무엇인지, 절대적인 아름다움이 과연 존재할 수 있는지에 대한 의문이 생길 수도 있겠다. 너무 복잡한 이야기가 될 테니 이 의문에 대한 답은 일단 뒤로 미루자. 어쨌든 오랜 시간 동안 미술은 당대의 사람들이 이상적으로 생각하는 아름다움을 표현해 왔기에, 오늘날까지도 많은 사람이 미술을 아름다움을 표현하는 예술로 생각하고 있다.

19세기를 지나 20세기에 들어서면서 진보와 발전, 전문화를 추구하는 모더니즘modernism 시대의 흐름에 발맞춰 미술도 자율성과 독립성을 추구하게 되었다. 다른 영역과는 철저하게 구분되는 미술의 정체성, 즉 시각 예술이라는 부분에 집중하기 시작한 것이다. 그림에 이야기를 담거나 일상을 재현하는 대신, 점, 선, 면과 같은 조형 요소들로 구성한, 이미지 그 자체를 보여주는 추상 미술이 등장했다. 미술만의 세계를 탐구하면서 색과 형태는 현실 세계로부터 자유로워졌고 오직 눈으로 감상하는 미술이 만들어졌다. 형식에 변화를 주고 새로운 표현 방식을 시도하는 실험이 중요해졌고, 그렇게 현실 세계와는 단절된 미술만의 세계가 만들어졌다. 물감을 뿌려 그 흔적을 작품으로 만든 잭슨 폴록Jackson Pollock이나 거대한 색면을 보여준 바넷 뉴먼Barnett Newman의 추상화에 이런 특징이 잘 드러난다.

여기에서 끝이 아니다. 미술 안에서도 자신만의 고유성을 강조하며 장르별 구분이 더욱 엄격해졌다. 회화는 회화답게 평면

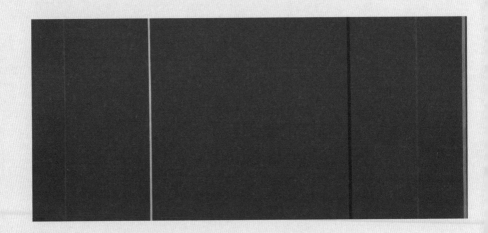

그림1

바넷 뉴먼, 〈인간, 영웅적이고 숭고한 Vir Heroicus Sublimis〉, 1950, 1951, 캔버스에 유채,
242.2×541.7cm, 뉴욕 현대미술관

성을 강조하고, 조각은 입체감과 부피감을 강조하게 되었다. 미술가들은 자신만의 새로운 미술을 보여주려 노력했다. 감상자가 현실에서 잠시 벗어나 오직 작품에만 집중할 수 있도록 꾸며진 전시 공간인 화이트 큐브white cube도 이런 상황에서 만들어졌다. 화이트 큐브는 하얀 벽을 가진, 어떤 방해물도 없는 미술만을 위한 공간을 뜻한다.

물론 여기에 들어맞지 않는 모더니즘 시대의 미술도 있다. 어떤 분야든 예외는 있기 마련이니까. 차이를 만들어내는 게 중요한 미술에서는 더욱 그렇다. 뒤집어 놓은 변기를 작품으로 선보인 마르셀 뒤샹Marcel Duchamp으로 대표되는 다다이즘Dadaism은 고정관념을 벗어나기 위해 모든 것을 원점으로 돌리길 원했다. 르네 마그리트René Magritte와 살바도르 달리Salvador Dali로 익숙한 초현실주의Surrealism는 인간의 무의식과 욕망을 작품에 담아냈다.

예외나 새로운 시도도 있었지만, 그래도 20세기 중반까지의 미술은 1960년대 이후부터 현재에 이르는 미술에 비하면 명확하고 확실하다. 시대의 주류라고 불릴 만한 특징들도 찾아낼 수 있다. 최소한 이것이 미술인지 아닌지를 고민하게 만드는 작품도 그리 많지 않다.

그런데 우리가 살아가는 이 시대의 미술은 "미술이란 이런 것이다."라고 명확히 말해주지 않는다. 미술 잡지나 뉴스로 접하게 되는 오늘날의 미술 작품들은 전부 제각각처럼 보여 더 어렵게 느껴진다. 무언가 임청난 메시지들을 전달하는 것 같긴 한데

그 의미를 잘 알 수 없으니 답답할 노릇이다. 고상한 문화인의 모습으로 고개를 끄덕이며 이해하려 노력해 보지만 쉬운 일은 아니다.

매체가 다양해지고, 장르와 장르가 뒤섞이고, 그동안 미술에서 보기 힘들었던 주제가 등장하자 미술은 더 낯설어졌다. 빛이 주인공이 되고 작품이 로봇처럼 움직인다. 작가가 그리거나 만든 창작물 대신 수집한 물건들을 나열하기도 한다. 소리와 향기로 채워진 전시장도 자주 만나게 되었다. 대규모 자본을 투입하고 기술력을 동원해 거대한 볼거리와 체험을 제공하는 전시가 있는가 하면, 작고 소소한 작품들에 관심을 기울이는 전시도 있다. 장르를 하나로 한정하지 않고, 한 명의 미술가가 다양한 영역에서 활동하며 만든 결과물을 한데 모아 전시하기도 한다. 시각적 결과물보다 과정이 중요하다거나 질문을 던지고 생각하는 관람객의 행위 자체가 작품의 핵심이라 말하는 작가들도 있다. 한편에서는 전통적인 미술이 그랬듯 보편적인 미를 추구하고, 다른 편에서는 모더니즘 미술이 그랬던 것처럼 시각적인 형식 실험에 집중하고 있다. 전시 주제와 작가의 작업 방식을 일일이 나열하거나 정리하는 것은 불가능해 보인다.

이처럼 미술은 계속 바뀌어왔다. 미술은 항상 변화의 흐름 속에 있었다. 하나의 규칙을 모든 미술 작품에 적용하는 것은 과거의 미술에서도 불가능한 일이다. 미술의 역사를 되짚어 올라가다 보면 혹평을 받았던 작품이 나중에 한 시대를 대표하는 작

품으로 평가가 바뀌는 경우도 많다. 시간이 지남에 따라 모든 것이 변하듯 미술도 변한다.

미술은 눈으로 보는 창작물이다?

시대에 따라서 미술의 범위와 정의가 매번 달라진다면, 미술을 정의하기란 참으로 요원해 보인다. 아까 미술이 무엇인지 의견을 적었던 쪽지를 다시 한번 살펴보자. 정말로 그럴까? 내 의견에 반박하는 작품들이 또 있지는 않을까? 미술에 대한 정의를 물으면 가장 흔하게 나오는 답이 있다. 바로 '눈으로 보는 창작물'이라는 것이다. 이 답변을 좀 더 자세히 살펴보자.

"미술은 눈으로 감상하는 것이다."

이는 누구나 당연하게 여길 미술의 특징이다. 미술 작품이 벽에 걸려 있거나 좌대에 놓여 있고 관람객들이 그 앞에 거리를 두고 떨어져 서서 눈으로 작품을 감상하는 풍경은 지금도 전시장에 가면 흔히 볼 수 있다. 때로는 작품에 가까이 가지 못하도

록 가드 라인이 설치되기도 한다. 작품과 관람객이 같은 전시장에 있으면서도 완벽히 분리되어 각자 다른 공간에 존재하게 되는 셈이다. 작품과 관람객 사이에 이렇게 거리를 두면 작품을 전체적으로 파악하기도 쉽고, 작품과 관람객의 안전도 지켜준다. 그래서 전통적인 미술에서는 이렇게 관람객이 작품을 관조하는 게 보편적이었다.

그런데 요즘 전시장에서는 만져도 되는 작품, 아니 반드시 만져야만 하는 작품들이 발견된다. 관람객과 서로 영향을 주고받으며 관계를 만들어가는 작품들이 등장한 것이다. 작품은 처음부터 끝까지 미술가에 의해 완성되며 관람객은 작품을 관조한다는 전통적인 인식에 변화가 생겼고, 전시장에서 고정된 모습으로 존재하던 미술이 변하게 되었다. 관람객들은 작품을 만지고 조작하거나 변형시키며, 작가와 함께 작품을 완성해 가게 되었다.

이제 관람객은 작품 옆에 안내된 문구를 잘 확인한 뒤 관조하기와 참여하기 중에 감상 방법을 선택해야 한다. 눈으로만 봐야하는 작품과 만져야 하는 작품이 함께 전시된 공간에서 좀 더적극적으로 관람에 나서야 하는 것이다. 이전과는 달라진 감상방식들은 예전과 다른 다양한 전시 문화를 만들어냈다.

이처럼 미술은 더이상 '눈으로 감상하는 것'으로 한정되지 않는다. 그러니 가장 보편적인, 한때는 가장 정확했을 첫번째 대답이 더는 안벅하게 낯아떨어지지 않게 되었다.

그럼 "미술이란 무엇일까?"에 대한 다음 대답을 살펴보자.

"미술은 미술가의 독창적 창작물이다."

"미술가는 어떤 사람인가?"라는 질문을 받았을 때 자주 나오는 답변 중 하나가 "창작을 하는 사람, 자신만의 예술 세계나 개성을 보여주는 사람"일 것이다. 그 목적이 제각각이라 할지라도 어디에서도 볼 수 없었던 새로운 것, 독창적인 작품을 창조해야 한다는 것은 예술가에게 필요한 기본 덕목처럼 여겨진다. 그런데 요즘 미술 작품들을 보면 어디선가 본 것 같은 익숙한 이미지들이 빈번하게 등장한다. 어떤 경우에는 너무나 유명한 작품, 심지어 쉽게 볼 수 있는 상품의 이미지가 그대로 작품에 사용되기도 한다. 당황스럽지만 그런 작품들이 공공연하게 전시되고 각종 매체에 당당하게 실리는 것을 보니 다른 창작물을 베끼고 변조하는 것이 더는 미술에서 문제가 되지 않는 듯하다.

예술 작품, 기성품, 혹은 특정한 사회문화적 생산물 같은, 이미 존재하는 원작을 빌려와서 편집·각색하고 재해석하는 행위를 차용이라고 한다. 타인의 창작물을 가져와 사용하는 차용은 이제 미술에서 하나의 표현 방법으로 받아들여졌다. 미술에 대한 기존의 생각에 저항하려는 시도들도 차용이 보편화되는 데 영향을 끼쳤다. 기존에는 미술 작품이 다른 작품에 영향을 받지 않은 독자적이고 순수한 존재여야 한다는 생각이 절대적이었다. 특히 20세기 초중반 모더니즘 시기의 미술가들은 그 어느 시대의 예술가들보다도 혁신적인 예술을 보여주기 위해 고군분

투했고, 어디에도 영향받지 않은 독창성을 작품에 담고 싶어했다. 그러나 엄밀히 말해 이는 불가능한 일이다.

미술가들도 감상자인 순간이 있다. 그들도 전시를 관람하고 화집을 본다. 특별히 좋아하는 미술가도 있을 것이다. 우리는 눈만 뜨면 의지와 상관없이 쏟아져 나오는 이미지들을 마주하게 된다. 사용하는 제품에는 디자이너의 손길이 들어가 있고, 길가 여기저기에는 각종 포스터와 광고 이미지가 붙어 있으며, 심지어 달력에조차 명화나 사진이 들어가 있다. 이 모든 시각적 생산물을 우리는 일상 속에서 자연스럽게 접할 수밖에 없다.

이런 현실 속에서 그 어떤 것에도 영향을 받지 않은 독창적인 작품을 만들겠다는 것이야말로 비현실적이고 이룰 수 없는 꿈이다. 현대의 미술가들은 예술은 영향을 주고받으며 관계 속에서 만들어지는 것이라는 태도를 바탕으로 차용을 선택했다. 그 시도로 독창성이 절대시되었던 과거 미술의 신화를 깨뜨리고 가능성을 확장하기로 한 것이다.

그러나 엄밀히 말해 차용도 현대에 들어서 생긴 새로운 시도가 아니다. 에두아르 마네Edouard Manet는 〈올랭피아Olympia〉(1863)를 그릴 때 티치아노 베첼리오Tiziano Vecellio의 작품에 영감을 받아 작업했다. 티치아노의 〈우르비노의 비너스Venus of Urbino〉(1534)에는 누워서 그림 밖을 응시하는 여신의 누드가 그려져 있는데, 마네는 〈올랭피아〉에 이 구도를 유사하게 가져왔다. 마네의 〈풀밭 위의 점심 식사Le Déjeuner sur L'Herbe〉(1863)와 관련해 티치아노 혹

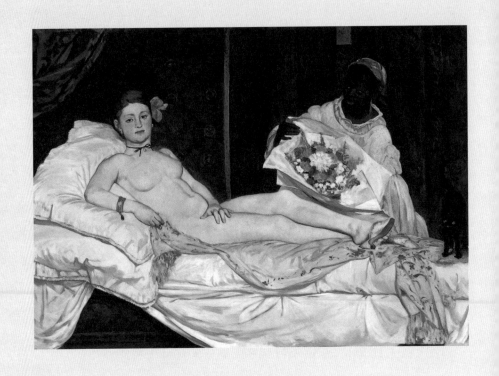

그림2

에두아르 마네, 〈올랭피아〉, 1863, 캔버스에 유채, 190×130cm, 파리 오르세미술관

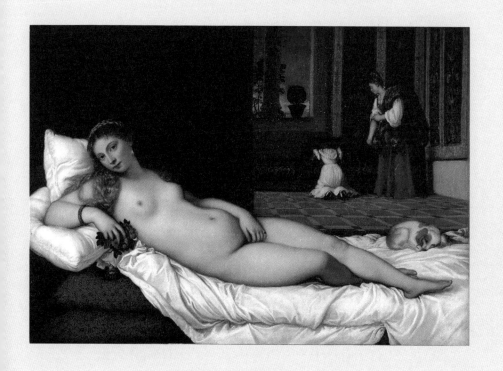

그림3

티치아노 베첼리오, 〈우르비노의 비너스〉, 1534, 캔버스에 유채, 119×165cm, 피렌체 우피치미술관

은 조르조네Giorgione가 그린 것으로 알려진 〈전원 음악회The Pastoral Concert〉(1509)와 마르칸토니오 라이몬디Marcantonio Raimondi의 〈파리스의 심판The Judgment of Paris〉(1510~1520경)도 이야기된다. 실제로 〈파리스의 심판〉의 오른쪽 아랫부분에 등장하는 인물들은 마네의 그림 속 인물들과 비슷한 자세를 취하고 있다.

파블로 피카소Pablo Picasso는 프란시스코 고야Francisco Goya, 디에고 벨라스케스Diego Velázquez의 작품에서 영감을 받아 작업했다. 팝 아트pop art 작가들은 소비 시대를 대표하는 상품이나 대중문화의 아이콘들을 작품에 차용했다. 로이 리히텐슈타인Roy Lichtenstein은 만화 장면들을, 앤디 워홀Andy Warhol은 통조림 같은 상품들과 매릴린 먼로 같은 스타들의 이미지를 가져와 작품을 만들었다.

오늘날 우리나라 작가들의 작품에서도 차용은 어렵지 않게 찾아볼 수 있다. 권오상은 사진을 이어 붙여 입체적인 조각품을 만들어내는 작가다. 그의 사진조각 작품에는 작가가 직접 촬영한 사진뿐 아니라 잡지와 인터넷에서 수집한 이미지들이 사용된다. 이동기의 작품에서 자주 만날 수 있는 아토마우스Atomaus는 디즈니의 미키 마우스와 데즈카 오사무手塚治虫의 만화 〈우주소년 아톰鉄腕アトム〉의 주인공 아톰을 결합한 캐릭터다. 움직임과 시간을 담아내는 미디어 작업을 선보이는 이이남은 정선鄭敾이나 김정희金正喜 같은 조선 시대 거장들의 산수화를 재해석해 주목받았다. 그는 정선의 〈인왕제색도仁王霽色圖〉(1751)에 계절의 변화를 반영해 늘 변하는 인왕산의 풍경을 영상으로 그려냈다.

미술 작품을 만들 때 다른 이의 창작물을 빌려온다면, 이를 창조라고 볼 수 있을까? 어느만큼을 자신만의 독창성으로 채워야 창조라고 할 수 있을까? 차용과 표절은 어떻게 다를까? 현대 미술을 보고 있자면 이런 의문이 들지도 모르겠다.

일반적으로 차용이라고 인정받는 조건이 있다. 충분한 미학적 고민이 작품에 담겨 있고, 작품을 통해 기존의 질서를 해체하고, 새로운 형식적 실험을 시도한다면 차용으로 여겨진다. 물론 가장 중요한 것은 원작을 빌려오되, 출처를 밝혀야 한다는 것이다. 만약 다른 사람의 작품을 베낀 뒤에 그게 오롯이 자기만의 창조물인 것처럼 속인다면 표절이고, 법적·도덕적 책임을 피할 수 없다. 심지어 미술가가 스스로 차용이라고 밝히더라도 표절 논란에 휩싸이는 경우가 있다. 이처럼 차용은 누군가가 이미 만들어놓은 것을 사용한다는 점에서 그리 간단한 문제가 아니다.

일상생활 속에서마저 이미지의 복제와 재생산이 쉬워진 요즘, 차용이 오늘날의 시대적 특징을 반영하는 제작 방식이라는 점은 분명하다. 그런 만큼 차용을 창조성이 고갈되거나 퇴보했다는 의미로 여기지 않고, 새로운 표현 방법의 하나로 받아들여야 한다. 그러나 동시에 차용의 범위와 의미, 가치 등에 대한 깊이 있는 이해가 동반되어야 한다.

다시 "미술이란 무엇일까?"라는 질문으로 돌아가 보자. 이 질문에 대한 보편적인 두 가지 답변이 현대 미술에서 자주 반박당

하고 있다. 미술은 명확히 정의하기 어렵고, 모습도 계속 변하고 있다. 그러니 창작자뿐 아니라, 감상하는 사람에게도 미술에 대한 자신만의 입장 정리가 어느 정도 필요하다.

모든 감상에는 감상자 스스로가 인식하고, 느끼고, 생각하는 과정이 필수적이다. 타인이 정리해 준 미술의 정의, 형식, 목표와 역할, 역사 등을 알아두면 깊이 있는 감상에 도움이 되겠지만, 거기에서 끝나서는 안 된다. 감상자가 스스로 의미를 찾아야 한다. 정보를 전달받듯이 미술을 감상하면 안 된다. 미술에 대한 지식을 얻는 것과 감상하는 것 사이에는 합집합이 아닌 교집합이 필요하다.

달라진 작품, 달라진 전시장

나는 몇 년 전부터 "미술이란 무엇일까? 미술을 어떻게 감상해야 할까?"에 대해 이야기할 때 〈알쓸신잡〉을 꺼낸다. 2017년에서 2018년까지 tvN에서 방송된 〈알쓸신잡〉은 다섯 명의 출연진이 국내외를 여행하면서 유적지와 박물관, 맛집 등을 소개하고 그와 관련해 자신들이 알고 있는 다양한 지식과 의견을 나누는 프로그램이다.

　이 프로그램엔 볼거리도 많지만 더 중요한 것은 출연진들이 풀어놓는 이야기이다. 프로그램 개요에서는 그들을 잡학박사로 소개한다. 역사와 정치, 경제, 사회, 과학, 예술과 대중문화 등, 다양한 분야를 넘나드는 그들의 대화는 흥미진진하다. 개중에는 진지한 고민을 끌어내는 이야기들도 많았다. 나는 시즌 1의 6회 방송에서 소설가 김영하가 했던 이야기가 인상 깊었다.

"문학이라는 것은 자기만의 답을 찾기 위해서 보는 거지, 작가가 숨겨 놓은 어떤 주제라든가 이런 걸 찾기 위해서 하는 보물찾기가 아니거든요. (…) 우리(작가)는 독자들이 다양한 감정을 느끼도록, 그 감정을 느끼는 과정을 통해서 자기 감정을 발견하고, 타인을 잘 이해하도록 하는 거예요. (…) 어떤 의미에서 문학 작품은 우리 모두가 다 다르다는 것을 알기 위해서 존재하는 것일지도 몰라요."

'문학' 자리에 '미술'을 넣어보자. 고스란히 미술에 대한 이야기가 된다.

미술 작품은 관점에 따라 셀 수 없이 다양한 해석이 가능하다. 미술 작품에 고정된 한두 가지 의미만을 부여하는 것은 불가능하다.

그러나 여전히 꽤 많은 관람객이 명확한 정답을 원하는 것 같다. 정확한 답을 확인할 때에야 작품을 잘 감상하고 지식을 쌓았다고 만족하고, 그 반대의 상황일 때에는 미술이 어렵다고 불편해한다. 그러나 미술 감상은 정보 전달을 목적으로 하는 것이 아니다. 사전에 얻었거나 누군가가 옆에서 들려주는 정보를 눈으로 확인하는 방식으로 작품을 감상해서는 안 된다.

작품을 한눈에 이해하지 못했다고 스트레스를 받을 필요도 없다. 지금 이 글을 쓰고 있는 나도 전시장에서 당황하거나 놀랄 때가 있고, 어렵고 난해하다고 느끼는 작품을 만난다. 작품을 해석하기 위해 꽤 오랜 시간을 써야 한다. 미술 전공자조차

모든 작품을 보는 즉시 다 이해할 수는 없다. 그런 일이 일어나서도 안 된다.

물론 과거에도, 현재에도 명확한 이야기를 전달하는 작품들은 있다. 서양의 전통적인 미술에서 대부분의 작품은 그리스 신화, 기독교 교리, 역사적 사실들을 담아냈다. 보편적인 미와 가치를 담아내려 했다. 그러니 당연히 지켜야 할 규칙들도 많았다.

다음과 같은 상황을 상상해 보자. 미술관에서 17세기 네덜란드 정물화를 마주했다. 바구니에는 각종 과일이 가득 담겨 있고 과일 주변에는 애벌레와 파리, 나비 같은 곤충들이 모여 있다. 당시의 정물화에 그려진 대상 하나하나는 모두 특정한 의미를 전달하는 상징이다. 다양한 과일이 동시에 그려진 상황은 시간의 흐름과 자연의 순환을 의미하고, 애벌레는 물질적인 욕심을 버리지 못하는 인간의 욕망을 뜻한다. 파리는 죽음과 부패의 상징인 반면 나비는 부활의 상징이다. 결국 이 그림은 인간의 삶과 죽음, 자연의 섭리를 나타낸다.

사전에 알고 있었던 지식으로 이런 상징을 읽어낸다면 정답을 알아냈다는 생각에 뿌듯할지도 모른다. 그러나 이런 작품들을 볼 때도 정답을 찾는 것으로 감상을 끝내서는 안 된다. 같은 이야기를 들어도 옛날 사람들과 오늘날의 사람들이 받아들이는 의미는 전혀 다르다. 같은 시대를 살아가는 사람이라 해서 모두 같은 관점을 가진 것도 아니다.

한 명의 사람이 하나의 작품을 여러 번 본다면 어떨까? 같은 사람이라도 매번 다른 감상이 가능한 것이 미술이다. 어릴 때는 〈아기 공룡 둘리〉의 고길동을 나쁜 어른이라고 생각했는데 어른이 되어 다시 보니 안쓰러운 가장으로 느껴진다는 사람도 꽤 많다. 미술도 이와 같다. 시대를 초월한 의미를 전달하는 작품이라 해도 모두에게 매번 똑같이 읽힐 수는 없다. 그러니 지식을 넘어선 나만의 감상을 하도록 해야 한다.

물론 그렇다고 해서 지식을 완전히 무시하고 제멋대로 볼 수도 없는 노릇이다. 앞서 언급한 17세기 네덜란드 정물화를 아무 지식 없이 봤다고 상상해 보자. 명확히 존재하는 사물들을 그렸기에 쉽게 이해할 수 있을 거라고 생각하는 사람도 있을 것이다. 어떤 사람은 사물의 색과 형태나 배치 같은 조형적 아름다움을 볼 것이고, 어떤 사람은 이미 알고 있는 지식으로 의미를 읽어낼 것이다. 전통적인 미술의 많은 부분을 차지하는 역사화, 그리스 신화나 기독교의 내용을 담은 그림들 역시 기본 지식이 있어야 그 의미를 온전히 이해할 수 있다. 지식을 바탕으로 할 때 더 깊이 있는 감상이 가능해진다. 그러니 과거의 미술도 감상을 위한 노력과 시간이 필요하다.

추상 미술은 어떨까? 앞서 이야기했듯 서양의 모더니즘 시기의 추상 미술은 미술의 순수성과 독립성을 목표로 했다. 그래서 작품 속 조형 요소들이 만들어내는 구성과 같은 형식 실험에 집중했다. 또한 그림을 통해 다른 무언가를 연상하거나 이야기를

찾아보기 어렵도록 추상적인 작품을 그렸다. 연상 작용이 일어나면 시각 예술인 미술에 문학적 성격이 담기고, 예술과 일상의 구별이 모호해진다고 생각한 것이다.

그렇다고 해서 추상 미술을 오직 작품의 시각적인 부분에만 집중해서 감상해야 할까? 물론 아니다. 추상 미술을 선보이는 작가들조차 모두 그런 태도를 가지고 작품 활동을 한 것이 아니다. 설령 작가가 시각적 경험에만 집중해서 작업을 완성했다 해도 감상자가 작품을 보며 문학적인 이야기를 떠올릴 수 있다. 이것을 무조건 잘못된 감상이라고 할 수도 없다.

심지어 얼핏 비슷해 보이는 작품들도 작가와 시대, 지역에 따라 작품이 하고자 하는 이야기가 다르다. 한국 근현대 추상 미술 중 많은 작품이 자연과의 합일, 동양적 정신, 수양, 구도, 명상 같은 주제를 담았다. 김환기는 점으로 이루어진 추상 회화를 그렸지만, 색채나 선, 형태를 사용하는 형식 실험에만 집중하지는 않았다. 그는 작품을 통해 문학이나 음악이 주는 것과 같은 울림을 끌어내고자 했다. 그래서일까. 특별한 설명 없이도 사람들은 그의 작품에서 하늘과 바다, 우주를 연상하고, 시적 정취, 그리움과 향수 같은 다양한 감정을 느낀다. 그의 작품은 그 어떤 사실적인 회화보다도 다양한 이야기를 끌어낸다. 물론 누군가는 김환기의 회화에서 그가 자주 사용했던 푸른색이나 화면을 가득 채운 점 자체에 집중할 것이다.

오늘날의 많은 작가들은 고정 불변하는 진리나 작품의 정답

은 없다고 생각한다. 그래서 자신의 작품이 한두 가지 명확한 의미로 읽히는 것도, 정해진 답을 한 번에 다 알려주는 것도 원하지 않는다. 또한 관람객이 다양한 생각을 할 수 있도록 도와주는 조력자의 위치에 서기를 자처한다. 실제로 작가들의 인터뷰를 보면, 자신들의 작업 의도와 의미를 열심히 설명하면서도 얼마든지 다른 해석이 가능하다는 이야기를 빼놓지 않는다. 자신들은 정답을 제시하는 것이 아니라 질문을 던지는 것을 목표로 한다고 강조하기도 한다.

일례로 앞에서 언급한, 아토마우스를 만들어낸 이동기는 네이버 캐스트 '미술가 이동기'에 실린 인터뷰에서 아토마우스가 유동적인 정체성을 가진, 항상 변화하는 캐릭터라고 설명했다. 또한 아토마우스의 가슴에는 아토마우스의 첫 글자에서 따온 알파벳 'A'가 붙어 있는데, 사람들은 아트art, 아메리칸 컬처American culture, 에이스ace 등 다양한 의미로 이를 해석했고, 작가는 그 모두가 가능하다고 여지를 남겼다. 사진조각을 만든 권오상 역시 자신의 작업을 설명하면서 작품의 의미에 여백이 있었으면 좋겠다고 말했다.

어떤 작품들은 마침표가 찍히지 않는다. 전시되는 상황에 따라 매번 결말이 바뀌기도 한다. 제프리 쇼Jeffrey Shaw의 〈웹 오브 라이프Web of life〉(2002)는 선들이 복잡하게 얽혀 있는 이미지를 제공하는 작품이다. 작품 앞에 놓인 손 모양 홈에 관람객이 손을 대면 기계가 관람객의 손금을 스캔해 작품 속 이미지에 더한다.

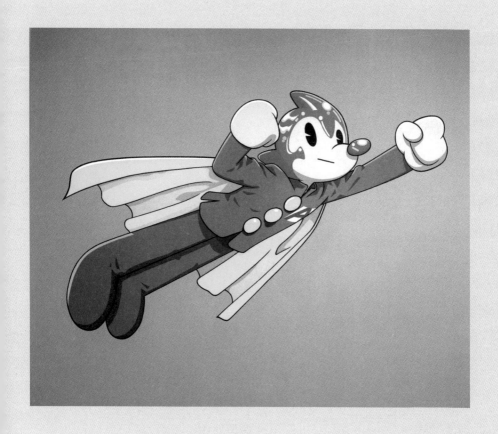

그림4

이동기, 〈하늘을 나는 아토마우스〉, 2018, 캔버스에 아크릴, 200×240cm

관람객이 작품에 참여함으로써 작품이 변화하고 내용이 추가되는 것이다.

전시장에서 관람객들에게 음식을 제공하는 리크리트 티라바니자Rirkrit Tiravanija의 작품 역시 관람객들이 함께 의미를 만들어나간다. 그는 전시장 안에서 직접 요리를 해서 관람객들에게 대접하며 관계를 맺는다.

전시장에서 체험하는 데에서 더 나아가 관람객이 집으로 가져가는 작품도 있다. 펠릭스 곤잘레스 토레스Felix Gonzalez-Torres는 전시장에 사탕과 포스터를 쌓아둔다. 관람객들은 원한다면 누구나 그것을 가져갈 수 있다. 사탕과 포스터가 조금씩 줄어들어 결국에는 사라지는 그 과정까지가 작품이 된다.

이런 미술이 낯설다면 영화나 드라마를 한번 생각해 보자. 소설을 떠올려도 좋겠다. 열심히 이야기를 따라갔는데 마지막에 결말을 명확히 보여주지 않고 끝나는 경우가 있다. 한껏 몰입해 있다가 모호한 결말을 마주하면 허무하고 답답해진다. '이게 뭐야?'라는 생각과 함께 짜증이 나기도 한다. 그런데 열린 결말로 끝날 경우, 시간이 지날수록 여러 이야기를 상상하면서 여운을 즐길 확률도 높아진다. 때로는 결말을 두고 갑론을박이 벌어지기도 한다. 사람들은 제각기 자신들이 수집한 증거들과 논리들을 들어가며 줄거리를 해석하고 자신이 상상한 결말이 더 타당하다고 주장하는데, 작품 자체보다 관객·독자들의 해석이 더 흥미진진할 때도 있다. 결말이 뭐냐고 묻는 사람들의 말에 소설

가나 감독이 결말은 관객·독자의 몫이라고 답하며 적극적으로 생각하길 유도하기도 한다.

공연은 현장에서 즉각적으로 반응할 수 있기 때문에 실시간으로 관객의 의견을 수렴하기도 한다. 〈쉬어 매드니스Shear Madness〉는 미용실에서 일어난 살인범을 찾는 과정을 흥미진진하게 그려내는 연극이다. 관객은 무대 위의 배우에게 직접 질문을 던지며 범인을 찾아야 한다. 그렇다 보니 매 공연마다 다른 전개가 펼쳐지고, 다른 결말이 난다. 범인으로 자주 지목되는 등장인물이 있을 수 있고, 제작진이 어느 정도 결말을 유도할 수 있다 하더라도 그날의 공연 자체는 관객과 함께 만들어가는 셈이다.

오늘날 어렵지 않게 볼 수 있는 이런 상황은 포스트모더니즘적 변화에 근거한다. 신과 같은 위치에서 자신의 창작물에 절대적인 권력을 행사해 오던 예술가들이 그 태도를 벗어던진 것이다. 소설가가 명백하게 비극을 의도하며 이야기의 끝을 맺고 대부분의 사람이 결말이 슬프다 여기더라도, 누군가에겐 해피엔딩처럼 느껴질 수 있다. 물론 그 반대도 가능하다. 꽃, 새, 산, 바다와 같은 단어 하나를 놓고도 모두가 서로 다른 것을 떠올린다는 점을 생각하면 지극히 당연한 일이다. 최종적으로 작품을 해석하며 결말의 의미를 만드는 것은 작품을 마주하고 감상하는 사람의 몫이다. 소설과 영화의 결말을 마주할 때처럼 미술에서의 열린 결말도 편안하게 혹은 고심하며 음미하면 된다.

《2017 아르코미술관 대표 작가전-강익중, 내가 아는 것》에서는 작가가 아닌 사람들이 주도적으로 이야기를 전개해 나갔다. 전시를 찾은 관람객들은 전시장 입구에서부터 색색의 작은 나무판들을 마주했다. 1층 전시장 벽면을 가득 채운 가로세로 3인치의 나무판마다 글자들이 하나씩 그려져 있었다. 자세히 들여다보면 글자들이 이어져 문장을 이루고 있다. "티끌 모아 태산", "정직도 습관이다" 같은 문장은 참여자들이 살면서 터득한 삶의 지혜들이다. 2,300여 명의 사람들이 보내준 삶에 관한 생각이 모여 대형 설치 작품이 되었고, 관람객들에게 재미와 감동을 전달했다. 2층 전시에는 초등학생들이 참여한 작업물이 놓였다. 아이들은 자신에게 가장 소중한 물건과 그것에 관한 생각을 적은 글을 들고 와 설치했다. 전시가 끝나고 물건들은 모두 주인에게 되돌아갔는데 아마 아이들에겐 이전보다 더 소중한 물건이 되었을 것이다.

한편 코끼리 작가로 알려진 이정윤은 코끼리 봉제 인형을 제작한다. 각 인형은 고유 번호를 가지고 있고, 전 세계로 입양된다. 작가는 입양 후의 기록까지 수집해 〈왕복 여행 프로젝트〉(2012~)를 선보였다. 코끼리 인형들은 전시에 맞춰 작가의 품으로 돌아왔는데, 처음 분양될 때와는 다른 모습이었다. 근사한 옷을 입었거나, 번호가 아닌 새로운 이름을 부여받았고, 코끼리 인형이 돌아다닌 그간의 시간을 기록한 사진, 영상 등도 함께였다.

이처럼 관람객들은 적극적으로 작품을 함께 만들게 되었다. 물론 어느 정도는 작가가 정해놓은 범위 안에서 다양한 결말을 만들어내겠지만, 엄밀히 말해 작품이 100% 작가의 예상대로, 작가가 원하는 대로 진행된다는 보장은 없다. 또한 작가가 아무리 탁월한 제안을 한다고 해도 다른 사람이 참여하지 않으면 기획이나 작품이 무의미해진다는 점에서 관람객이 작품에 있어 가지는 의미가 더 크다.

관람객이 작품을 함께 제작하는 것까지는 아니지만 작업 과정을 관람객에게 공개하는 경우도 있다. 《MMCA 현대차 시리즈 2017: 임흥순－우리를 갈라놓는 것들》은 정식 개막에 앞서 프리 오픈pre-open이라는 독특한 시도를 했다. 이 전시는 한국의 격변하는 근현대를 살아온 할머니 네 분의 삶을 기록하고 영화화하는 프로젝트였다. 프리 오픈 기간에는 작품을 설치하고 촬영하는, 전시를 준비하는 과정을 관람객들이 볼 수 있었다. 모든 것이 완성된, 정돈된 모습만을 보여주는 게 당연시되는 전시의 전례를 벗어난 것이다. 아마도 그 진행 과정이 궁금해 미술관을 여러 번 들른 관람객도 있을 것이다. 전시장의 모습이 계속 변화하는 것처럼 우리의 삶과 역사도 계속 진행 중임을 암시했다고 볼 수도 있겠다.

작품의 제작 과정에 참여하고, 그 과정의 목격자가 된다는 매력적인 경험이 가능해졌다. 미술이 변한 만큼 미술을 감상하는 방법도 다양해진 셈이다.

감상은 나 자신의 관점으로

지금껏 미술 감상에는 정답이 없고, 현대 미술에서는 관람객들이 적극적으로 작품에 참여한다는 이야기를 했다. 작품과 관람객 사이에 존재하던 수직적인 관계가 허물어지고, 미술이 권위를 내려놓고 함께 작품을 만들어가기 시작한 것이다. 하지만 이런 의문이 생겨날 수 있다.

"미술을 다루는 강의나 책에서는 작품을 구체적으로 해설하면서 정보를 전달하고, 미술관에서는 도슨트(전시 해설사)나 오디오 가이드가 작품을 설명해 주잖아. 결국엔 작품에 정답이 있어서 알려주는 거 아니야?"

그러나 작품에 대한 정보들은 감상을 돕기 위해 주어지는 것이지 그것 자체가 관람객의 감상 전부가 될 수는 없다. 정말 중요한 것은 정보를 얻은 다음이다. 작가가 언제 태어났고, 어떤

환경에서 성장했고, 어떤 교육을 받았으며, 어떤 생각으로 작업했는지, 학자들은 그의 작업을 어떻게 분석하는지를 알면 작품을 감상하고 해석하는 데 도움이 된다. 다만 작품에 대한 이와 같은 정보를 바탕으로 자신의 관점에서 재구성할 때, 정말로 작품을 감상한다고 할 수 있을 것이다. 그러니 작품을 감상할 때 설명을 듣고 상상과 생각을 멈춰서는 안 된다. 예술은 그저 정보를 얻기 위해서가 아니라 다양한 세계를 받아들이기 위해 존재하니까.

이런 질문을 할 수도 있다. 작가의 의도를 감상자가 반드시 알아야 할까? 물론 사전에 작가의 의도나 작품에 관한 정보를 얻는다면 감상에 도움이 될 것이다. 그러나 관람하기 전에 그 모든 정보를 알고 갈 필요는 없다. 작가의 설명에 의존해 감상하지 않아도 괜찮다. 그럴 의무도 없다. 사전에 아무 것도 알아보지 않고 가더라도 찬찬히 시간을 들여 작품을 살펴보면 자연스럽게 그 의미를 알아낼 수 있다. 정말 가능할까 의심이 들더라도, 자기 자신을 과소평가하지 않기를 바란다. 작가와 조금 다른 의미를 찾아내는 것도 괜찮다.

애초에 작가의 뜻을 100% 완벽히 읽어낸다는 것은 불가능한 일이다. 우리는 작가 본인이 아니니까. 또한 언제 어디에서 어떻게 전시되고 있는가, 누가 감상하는가에 따라 작품은 매번 다르게 해석될 수밖에 없다. 같은 설명을 듣더라도 사람에 따라 이해도가 다르고, 연상하고 상상하는 내용도 다르다. 경우의 수

는 상상 이상으로 많다.

미술은 소통이다. 철학적인 담론이든, 사회적 메시지이든, 아니면 개인의 내면 표현이든 간에 미술은 우리에게 무언가를 전달한다. 미술이라는 단어를 읽거나 보았을 때 어떤 사람은 클로드 모네Claude Monet의 그림을 떠올릴 것이고, 어떤 사람은 어릴 적 수업 시간에 한 종이접기를 떠올릴 것이다. 이처럼 각자가 떠올리는 이미지가 모두 다르듯 작품은 늘 다른 이야기를 만들어내며 소통한다. 하나의 이야기만을 전달하고, 전달받는 것은 처음부터 불가능한 일이었을지도 모른다.

이제 이 단계에서 던져볼 마지막 질문이다.

"각자의 주관적인 감상이 중요하다면 작품 평가가 의미가 있을까?"

미술뿐만이 아니라 문학, 음악, 무용, 영화와 드라마 모두 각 영역의 전문가들이 높은 가치를 갖는다고 평가하는 작품이 있다. 평론가들의 리뷰에 공감되는 내용이 있는가 하면 전혀 고개를 끄덕일 수 없는 경우도 있다. 평론가들 사이에서 극단적으로 평가가 나뉘기도 한다. 유명 영화제에서 상을 많이 받은 영화를 봤는데 재미없게 느껴질 때도 있다. 개개인은 모두 자신만의 관점과 취향이 있기 때문이다.

미술도 그렇다. 많은 연구자, 평론가와 큐레이터가 의미와 메시지, 철학적이고 미학적인 의미, 조형적인 완성도 등을 바탕으로 여러 근거를 들어가며 어떤 작품을 의미 있는 작업이라 평

가한다고 해서 모두가 그렇게 생각하지는 않는다. 그런데 전문가들의 평가와 반대되는 의견을 가졌다고 해서, 그 작품이 무의미하다고 치부해 넘겨버리거나, 미술은 그들만의 리그에 존재한다고 일반화하며 담을 쌓지 않으면 좋겠다. 도저히 이해할 수 없는 평가라도, 왜 그런 평가가 나온 것인지 조금 더 살펴보는 것은 어떨까? 그에 반대되는 평가를 내놓는 사람들의 의견도 함께 비교하면서 말이다. 나와 다른 의견을 들어볼 때 세계는 넓어지는 법이다.

무엇이든지 제대로 이해하려면 그만큼의 노력이 필요하다. 다른 사람이 어떤 생각을 하는지 알기 위해서는 그가 하는 말을 차분히 들어주는 시간이 필요하다. 가족이나 친한 친구 사이에도 의사소통이 잘 안 되어서 서로 오해할 때가 있는데 하물며 만나본 적도 없는 미술가가 하는 이야기를 어찌 바로 알아듣고 공감할 수 있겠는가?

소통이 잘 이루어지지 않는다면 곱씹어 보자. 예상 밖의 재미를 경험할 수도 있을 것이다. 그러고 보니 작품을 마주하는 순간은 누군가를 처음 소개받는 순간과 매우 닮아 있다. 처음에는 약간 서먹하고 쑥스러워도 알아가는 과정을 지나면 함께 있는 시간이 즐거워질 것이다.

만약 당신 앞에 놓인 작품이 한 번에 이해되지 않는다면, 그냥 즐거운 마음으로 한 번 더 마주하길 권해본다 작품을 마주하고 이런저런 생각을 하는 시간, 그 순간 자체가 중요하기 때문이

다. 순간이 쌓이고 쌓여 당신이 생각하는 미술이 계속 변화하고 확장될수록 미술에 대한 당신의 관점은 더 탄탄해질 것이다.

THE WORLD IS A GALLERY

주위에서
미술 찾아보기

Reading
Modern Art
Makes
Daily Life Art

미술관에 꼭 갈 필요는 없다

전시회를 얼마나 자주, 많이 보러 가는지, 그리고 작품 앞에서 무슨 생각을 하는지 질문을 받을 때가 있다. 내가 하루 중 몇 시간을 미술과 함께 보내는지 궁금해하는 사람도 있다. 어찌 보면 당연한 이야기지만, 미술평론가인 나는 다른 사람들이 직장에서 일하는 시간만큼 미술과 관련된 일을 하며 보낸다. 미술이 일의 중심에 놓일 뿐 다른 분야와 크게 다를 것은 없다.

나는 일하는 시간에 어떤 식으로든 미술과 관련된 무언가를 한다. 작가, 큐레이터와 대화하고 인터뷰하는 데 시간을 할애하기도 한다. 전시와 행사 같은 미술계 소식, 문화예술 뉴스도 찾아본다. 당연히 전시도 관람하러 간다. 가능한 많은 전시를 관람하기 위해 발품을 판다.

나처럼 미술이 일이 아니지만 취미로 미술을 즐기러 전시장

을 찾는 이들도 꽤 많다. 당장 주요 포털 사이트만 검색해 봐도 정말 많은 사람이 쉬는 시간에 전시를 보러 다닌다는 사실을 확인할 수 있다. 이슈가 되는 전시에는 깜짝 놀랄 정도의 인파가 몰린다. SNS에 올라온 전시 후기들을 훑어보다 전문가에 버금갈 정도로 높은 식견에 감탄할 때도 있다.

여가 생활이라고 해도 전시를 보고 미술을 즐기기 위해서는 최소한의 노력이 필요하다. 전시에 대한 정보를 찾아봐야 하고, 미술관과 집을 오가는 시간까지 든다. 그래서 누군가에게는 전시 관람이 쉬운 일이라도 또 다른 누군가에게는 큰마음을 먹어야 하는 일이 된다.

그래서일까? 전시를 보며 문화생활을 하고 싶지만 쉽지 않다는 하소연을 하는 사람들이 꽤 많다. 미술관이나 갤러리는 보통 오전 10시부터 오후 6시까지 문을 여는데, 평일에는 시간을 내는 것이 불가능하고 주말에는 피로가 쌓여 집에서 나갈 엄두가 안 난다는 것이다. 미술이 낯설어서 전시장으로 선뜻 발걸음을 옮기지 못하는 사람도 있을 것이다. 미술을 좋아한다고 해도 쉬는 날에까지 사람들이 북적이는 공간에 가고 싶지 않아서 전시장을 찾지 않는 사람도 있을 것이다.

이런 사람들이 좀 더 쉽게 미술을 만날 방법은 없을까? 물론 작품이 놓인 현장에 가서 직접 눈으로 보고 경험하는 것이 가장 이상적이다. 하지만 여의치 않다면 차선을 선택할 수도 있다. 더는 미술관이나 갤러리에서만 미술을 감상할 수 있었던 시

대가 아니니까 말이다. 과학 기술과 대중매체가 발달한 오늘날, 사람들은 다양한 통로를 통해 미술을 만날 수 있다. 미술은 생각보다 여러 형태로 우리의 곁에 존재하고, 이미 오래전부터 우리의 일상에 깊이 들어와 있었다.

미술관에 가지 않고도 미술을 즐기는 방법으로 가장 먼저 이야기할 수 있는 것은 책 읽기다. 전통적이지만, 쉽고 간단한 방법이다. 특정한 작가나 사조의 작품들을 수록한 화집만 봐도 눈이 즐거워진다.

그다음으로는 인터넷을 활용해 볼 수 있다. 대부분의 미술관과 갤러리 홈페이지에서는 전시와 작가에 대한 정보를 제공한다. 미술관 홈페이지에 올라와 있는 소장품 이미지들을 구경하면 직접 가지 않고도 그곳의 작품들을 볼 수 있고, 정보를 확인하기도 편하다. 미술관을 걸어다니는 것처럼 전시관을 볼 수 있도록 VR 지도를 제공하는 곳도 있는데, 미술관에 간 것 같은 기분을 쏠쏠히 낼 수 있다.

요즘엔 영상 활용도 흔해졌다. 팬데믹으로 오랜 기간 전시장들이 문을 닫고, 방문이 어려워지자 여러 미술관에서는 영상을 적극적으로 활용하기 시작했다. 국내외 미술관과 갤러리의 전시 동영상을 보면 집에 있더라도 그곳의 분위기를 생생하게 경험할 수 있다. 국립현대미술관의 홈페이지와 유튜브 채널에는 소장품과 관련된 강좌가 올라온다. 전시를 기획한 학예사가 직접 전시를 안내해 주는 영상이나 미술관에서 진행된 강연도 볼

수 있다.

유튜브에서는 더 다양한 미술 관련 영상들을 찾아볼 수 있다. 작가의 작업실에서 진행한 인터뷰 영상도 있고, 미술 특강과 학술 행사, 미술사 등을 다루는 채널도 있다. 어린이의 눈높이에 맞춰 작가를 소개하거나, 미술 체험 활동을 도와주는 교육 영상도 눈에 띈다.

방송사에서 제작한 미술 관련 프로그램들은 전문적이면서 내용도 알차다. 미술을 다루는 방송 프로그램은 꽤 많은데 다큐멘터리 중에는 흥미로운 내용이 많고, 그 주제도 동서양의 전통 미술에서부터 현대 미술까지 다양하다.

때로는 미술과 관련 없다고 생각되는 프로그램에서 미술을 만나기도 한다. 여행 프로그램에 여행지의 주요 미술관과 유적지, 기념관 등이 나오면 반갑다. 이런 여행 프로그램에서는 미술가가 태어나고 살았던 집, 작업실 등의 공간을 생생하게 볼 수 있다. KBS의 〈걸어서 세계 속으로〉(2005~) 같은 본격적인 여행지 소개 프로그램은 물론이고, 예능 프로그램도 마찬가지다. tvN의 〈꽃보다 할배 스페인편〉(2014)에는 스페인 건축가 안토니오 가우디Antonio Gaudi의 〈구엘 공원Park Güell〉과 〈성가족 성당 Sagrada Familia〉이 소개되었고 〈꽃보다 할배 그리스편〉(2015)에는 파르테논 신전을 비롯해 고대 그리스의 유적들이 등장했다.

역사와 관련된 프로그램에서도 미술이 다뤄진다. 한국의 전통 미술에 관심이 있다면 KBS 〈역사 스페셜〉을 추천한다. 이

프로그램은 인물, 음식, 도시, 전쟁 등 다양한 주제를 다루지만, 그중에는 박물관에서 만날 수 있는 유물을 다루는 편도 있다. 유물을 다루는 편에는 백자나 토우, 벽화 등의 고미술에 대한 이야기가 상세하게 나온다.

특정 작가에게 관심이 간다면, SNS나 작가의 개인 홈페이지를 살펴보자. 요즘 작가들은 개인 SNS나 홈페이지를 적극적으로 운영한다. 작품과 전시 사진, 동영상 등이 올라와 있는 홈페이지는 온라인으로 관람할 수 있는 개인전과 같다. 작가들은 홈페이지에 작업 과정을 공개하기도 하고 작가 노트나 작품에 대한 평론, 기사 등을 보기 좋게 정리해 두기도 한다. 작품들을 일목요연하게 볼 수 있으니 작가의 스타일이 한눈에 들어올지도 모른다. SNS에서는 작업에 관한 소식을 보다 빨리 전해 들을 수 있다.

미술가의 삶을 다룬 영화와 드라마를 보면 더 쉽고 재밌게 한 작가의 예술 세계를 살필 수 있다. 미술가가 주인공으로 등장하는 영화는 참 많고, 특정한 미술사조의 작가들을 다루는 드라마도 있다. 프란시스코 고야, 빈센트 반 고흐Vincent van Gogh, 파블로 피카소, 앤디 워홀과 같은 미술가들은 영화에 주인공으로 자주 등장한다.

대중 스타만큼은 아니라 할지라도 예술가들의 삶은 호기심의 대상이 되어왔다. 선망의 대상이 된 미술가도 있을 것이다. 미술과 미술가에 대한 개념과 역할이 바뀌었다고 하지만 예술적

인 무언가를 만들어내는 미술가라는 존재는 여전히 관심을 불러일으킨다. 또한 작품이 어떠한 과정을 거쳐 만들어졌으며 어떤 의미를 갖는지, 어떤 사건이 작가의 작품 세계에 영향을 주었는지 궁금해질 때도 많다. 작품을 더 잘 이해하고 싶다는 열망도 미술가들의 삶에 주목하게 한다.

프리다 칼로Frida Kahlo의 삶을 다룬 영화 〈프리다Frida〉(2002)는 작품의 이미지가 작가의 현실로 이어지는 것 같은 연출이 인상적이다. 이 연출로 교통사고와 유산으로 인한 고통, 남편이었던 디에고 리베라Diego Rivera와의 관계, 자신의 정체성에 대한 고민을 담아낸 프리다 칼로의 작업 세계가 효과적으로 드러난다.

미술가를 주인공으로 한 영화는 주인공의 작품과 작품 세계를 영상에 적극적으로 활용해 관객의 몰입도를 높이고 감동을 배가하기도 한다. 영화 〈진주귀걸이를 한 소녀Girl With A Pearl Earring〉(2003)는 부드럽고 섬세한 빛과 색조를 보여주는 요하네스 페르메이르Johannes Vermeer의 그림을 옮겨놓은 것 같은 영상미를 보여준다. 윌리엄 터너William Turner의 삶과 예술적 행보를 다룬 〈미스터 터너Mr. Turner〉(2014)에서도 오묘한 대기의 분위기와 빛을 탁월하게 표현한 그의 풍경화 같은 자연 풍경이 두드러진다. 마찬가지로 〈클림트Klimt〉(2006)는 구스타프 클림트Gustav Klimt의 작품을 대표하는 몽환적이고 아롱거리는 분위기를 담았고, 〈나는 앤디 워홀을 쏘았다 Shot Andy Warhol〉(1996)와 〈팩토리 걸Factory Girl〉(2006)에서는 경쾌하고 감각적인 팝 아트의 색채가 강조된다.

영화화된 미술가로 빈센트 반 고흐를 빼놓을 수는 없을 것이다. 그의 드라마틱한 삶은 영화로 여러 번 재조명되었다. 그중 〈러빙 빈센트Loving Vincent〉(2017)는 고흐의 죽음과 말년의 삶을 추적하는 내용을 담은 애니메이션이다. 이 애니메이션은 100명이 넘는 화가가 고흐의 화풍을 따라 그린 수만 점의 유화로 완성되었다. 화면을 가득 채운 붓질은 말 그대로 살아 움직이는 고흐의 그림 같다. 기술력과 자본, 작가를 향한 오마주가 합쳐져 영상 시대를 반영하는 고흐의 세계를 만들어낸 것이다.

이처럼 영화는 미술가의 생애만이 아니라 작품 세계까지 경험할 수 있는 좋은 통로다. 물론 영화는 극의 흐름이나 재미를 위해 역사적 사건을 각색하고, 관심을 유도하기 위해 자극적인 이야기를 부각하기도 한다. 이럴 경우 사실 왜곡 논란이 일거나, 작가에 대한 고정관념이 강화될 수도 있다. 예를 들어 작가는 사회성이 떨어지고 기괴한 행동을 일삼는다는 식의 이미지가 생길 수 있는 것이다.

그럼에도 내가 영화를 권하는 것은, 영화 한 편을 보고 나면 주인공인 작가나 그 작가가 살았던 시대의 전체적인 분위기를 어느 정도 이해할 수 있게 되기 때문이다. 또한 작중에 작품들이 다수 등장하기 때문에 미술 작품을 감상하는 것과 유사한 체험을 할 수 있다. 예술가에 대한 전기, 작가 노트나 일기, 지인들에게 보냈던 편지 등을 묶은 책 등을 참고하면서 영화를 보면 한결 깊이 있는 감상을 할 수도 있다.

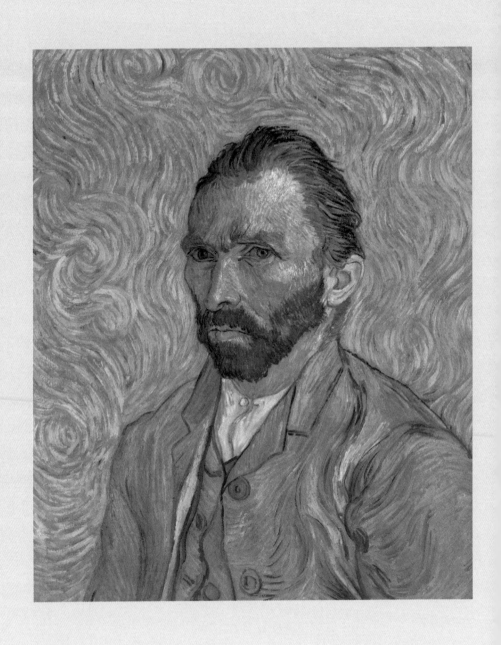

그림5

빈센트 반 고흐, 〈자화상〉, 1889, 캔버스에 유채, 540×650cm, 파리 오르세미술관

만약 미술관에 가기 어려운 상황이라면, 조금은 다른 방법으로 미술을 체험하고 싶다면, 좋아하는 음료와 간식거리를 챙겨 미술 영화를 한 편 보길 추천한다. 또 다른 즐거운 미술의 세계가 당신을 기다리고 있을 것이다.

대중문화와 현대미술이 만나는 곳

스타와 관련된 미술 기사를 볼 때가 있다. 어느 가수가 모 전시회에 방문했다거나, 어느 배우가 무슨 작품을 구매했다거나 하는 기사들인데, 그런 경우 꽤나 많은 관심을 받는 것 같다. 스타가 미술관의 전시 안내 영상이나 오디오 가이드에 참여하고 아트페어와 비엔날레 같은 대형 미술 행사의 홍보대사로 활동하기도 한다. 이처럼 대중적 인지도가 있는 스타는 미술 분야에도 큰 영향을 끼친다. 이와 반대로 미술 작가가 가수의 앨범이나 뮤직비디오 작업에 참여하거나 영화의 포스터를 제작하며 엔터테인먼트 산업에 영향을 주기도 한다.

우리는 TV와 인터넷, 신문과 잡지를 비롯한 매체를 통해 많은 스타를 접한다. 드라마와 영화, 광고, 오락 프로그램, 공연

에 이르기까지, 관심 가는 스타를 만날 수 있는 길은 많다. 스타의 일거수일투족은 주목의 대상이 되고, 부와 명성을 모두 가진 유명인들은 선망의 대상이 된다. 때때로 독특한 개성이 두드러지는 스타들은 그 자체로 살아 있는 예술 작품처럼 여겨지기도 한다. 마치 또 하나의 특권층이 생긴 것 같은 상황에 대한 비판의 목소리도 있지만, 자본주의와 대중매체가 지배하는 시대를 반영하는 풍경임은 분명하다.

이러한 현실을 반영하듯 유명한 스타들을 주제로 한 전시가 진행되기도 한다. 석파정 서울미술관은 2013년 야구선수 박찬호의 삶을 회고하며 스포츠와 미술이 만난 전시 《더 히어로-우리 모두가 영웅이다!》를 열었다. 이 전시는 그가 대중들에게 선사했던 희망과 감동을 되돌아보는 전시였다. 2015년 서울시립미술관에서 열렸던 《피스마이너스원: 무대를 넘어서》는 지드래곤이 참여했고 그에게 영감을 받아 제작된 작품들이 전시되었다. 이 전시는 관심과 호응, 비판을 동시에 받았고, 미술의 상업화와 대중성에 대한 열띤 토론을 불러왔다. 최근에는 런던, 베를린, 부에노스아이레스, 서울, 뉴욕, 다섯 개 도시에서 진행된 《커넥트, BTS》(2020)가 화제였다. 《커넥트, BTS》에서는 스물두 명의 예술가가 방탄소년단의 철학을 담고 그들의 노래에서 영감을 얻은 작품들을 선보였다. 이 전시가 현대 미술에 대한 대중들의 관심을 불러일으켰음은 확실하다.

미국 로스엔젤레스 현대미술관의 30주년 기념행사에서 레이

디 가가는 프랭크 게리Frank Gehry가 디자인한 전위적인 모양의 모자를 쓰고, 데미언 허스트Damien Hirst가 제작한 분홍색 그랜드 피아노를 치며 노래를 불렀다. 게리는 독특한 모양의 구겐하임빌바오미술관을 디자인한 건축가이고, 데미언 허스트는 포름알데히드에 상어를 비롯한 동물의 사체를 넣어 삶과 죽음을 생각하게 한 작품으로 유명하다. 그런 레이디 가가의 모습에서는 서로 이질적인 것으로 여겨지던 요소들이 조화롭게 뒤섞인다. 이런 퓨전fusion은 우리 일상에서 이미 익숙한 것이다.

대중문화의 스타와 현대미술이 교차하는 이런 작업들은 상반되는 반응을 끌어낸다. 우리 모두 알고 있듯이 스타는 상업적인 대중문화의 대표적 결과물이다. 그래서 이와 같은 결합은 미술로 포장된 거대한 상품, 스타 마케팅의 일환으로 여겨지기도 한다. 그러나 한편에서는 그것이 부정적이기만 한 것은 아니며 대중문화가 강력한 힘을 발휘하는 현시대를 반영하는 것이라 옹호한다.

이미 오래전부터 미술과 대중문화 사이의 관계가 변화해 왔다는 점만은 분명하다. 그 둘을 엄격하게 분리하는 일이 힘들어질 때도 많다. 꽤 오래전부터 대중문화의 생산물들은 철학적이고 미학적인 이슈들을 담아왔다. 역사와 사회상을 담아내거나 무거운 사회 문제들을 고심하기도 한다. 감상자들 역시 대중문화를 즐기는 동시에 탐구하고 분석한다. 게다가 스타들은 시대적 상징으로, 그들의 모습을 시대별로 죽 훑어보면 그것만으로

도 시대적인 상황을 유추할 수 있을 정도다. 따라서 자신이 사는 시대를 고민하고 작품에 담아내길 원하는 미술가들이 스타를 작품의 주인공으로 삼거나 그들과 협업하는 것 역시 현시대를 보여주기 위한 노력으로 볼 수 있다.

'작품 속 스타'라는 키워드를 제시하면 많은 사람이 앤디 워홀의 〈매릴린Marilyn〉 시리즈를 떠올릴 것이다. 워홀은 매릴린 먼로뿐 아니라 엘비스 프레슬리, 믹 재거 같은 스타들을 그린 작품을 발표했고, 이 작품들은 워홀의 상징이 되었다.

오늘날의 미술에서는 제프 쿤스Jeff Koons와 마크 퀸Marc Quinn 등을 이야기할 수 있다. 쿤스의 〈마이클 잭슨과 버블Michael Jackson and Bubbles〉(1988)은 마이클 잭슨이 원숭이와 함께 있는 모습의 조각상인데, 금색으로 칠해져 있다. 이 작품은 스타의 정체성, 대중의 스타 숭배와 대중문화의 속성을 담아냈다는 평을 받는다. 또한 쿤스는 2013년에 레이디 가가의 대형 조각상을 제작했고, 레이디 가가의 음반 〈아트팝ARTPOP〉의 커버를 디자인하기도 했다.

퀸은 영국의 미디어 아이콘 중 하나인 패션모델 케이트 모스의 조각상을 제작했다. 요가를 하듯 팔다리가 기묘하게 꼬여 있는 자세의 이 조각상들은 현대 미디어 속에서 이상화되고 우상화된 비현실적 육체 이미지를 선보였다.

한국 작가 중에서는 손동현을 이야기할 수 있겠다. 그는 영화 〈스타 워즈〉의 다스베이더, DC코믹스의 슈퍼맨 등 가상 캐릭터늘을 한국 전통 방식의 초상화로 그렸다. 마이클 잭슨도 주인공

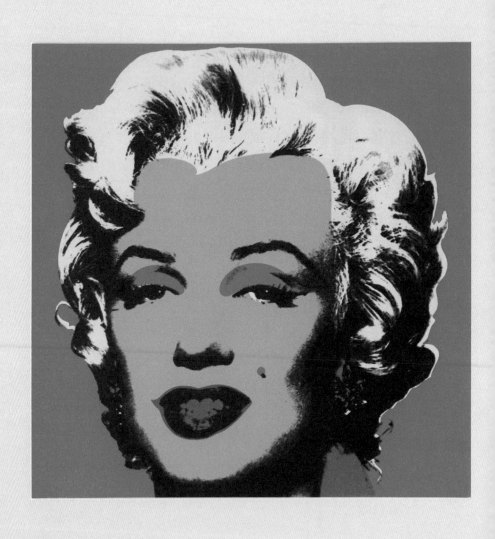

그림6

앤디 워홀, 〈매릴린 먼로〉, 1967, 스크린 인쇄, 91.5×91.5cm, 뉴욕 현대미술관

으로 삼아 무려 40점의 초상화를 통해 노래와 춤, 행동, 의상이 계속 변하는 마이클 잭슨의 모습을 보여주었다. 초상화는 인물의 겉모습뿐 아니라 정신과 내면까지 담아내야 한다는 전신사 傳神寫照의 가치를 반영한 것이다.

이처럼 스타와의 만남은 미술과 대중문화를 연결하고, 장르 간의 경계를 흐린다. 앞서 말했듯 대중문화가 큰 영향력을 끼치는 오늘날의 상황을 반영하는 현상이라 할 수 있다. 어떤 형식으로든 미술이 우리의 삶을 반영하고, 대중에게 다가가려고 노력하고 있음을 확인시키는 시도이기도 하다. 많은 사람들이 미술은 어렵다고, 특히 요즘 미술은 더 난해하다고 말한다. 이런 이들이 낯익은 스타가 등장하는 작품을 통해 조금 더 편안한 마음으로 미술을 누릴 수 있다면 그것 역시 의미 있을 것이다.

대중문화 이야기를 시작했으니, 관련된 또 다른 이야기를 해보면 재미있을 것 같다. 시선을 조금만 더 옆으로 옮겨 보자. 우선 다음 질문에 답을 생각해 보면 좋겠다.

"우리는 미술 작품을 통해서만 특별한 시각적 경험을 할 수 있을까? 지금까지 이야기된 미술 작품과 전시들 외에 특별한 시각적 경험을 할 수 있는 방법은 없을까?"

내 생각을 밝히자면, 미술만이 줄 수 있는 경험은 있겠으나, 남다른 시각적 경험이 미술에서만 가능한 것은 아니다. 아마 대부분의 사람들이 이렇게 생각하지 않을까 싶다. 미술 작품에서 다양한 경험을 할 수 있고, 그 가치도 분명하다. 그러나 우리는

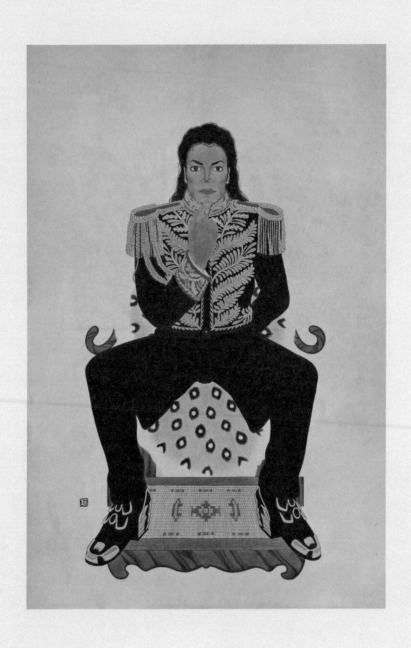

그림7

손동현, 〈왕의 초상〉, 2008, 종이에 수묵 채색, 130×194cm

미술이 아닌 것에서도 엄청난 볼거리를 얻는다.

영화와 드라마, 광고를 생각해 보자. 오늘날 영화는 단순한 오락거리로 여겨지지 않는다. 영화는 감독의 철학과 세계관, 미학적 특징 등이 녹아든 예술 작품이다. 감독의 개성은 중요하게 여겨지고, 남다른 작품성을 보여주는 영화들은 연구 대상이 된다. 시각적인 예술성, 즉 영상미가 남다르다고 언급되는, 매 작품을 관통하는 자신만의 시각적 특징을 일관되게 보여주는 감독들도 있다.

팀 버튼Tim Burton 감독은 인형의 동작을 하나하나 촬영해서 완성한 애니메이션인 〈크리스마스 악몽Tim Burton's The Nightmare Before Christmas〉(1993)과 〈유령 신부Corpse Bride〉(2005)로 유명하다. 이 애니메이션들에서 인형들은 팔다리가 유독 긴, 독특한 모습을 하고 있다. 그로테스크하면서도 동화적인 그 분위기는 실사 영화인 〈가위손Edward Scissorhands〉(1990)〉이나 〈미스 페레그린과 이상한 아이들의 집Miss Peregrine's Home For Peculiar Children〉(2016)에도 이어져 감각적인 영상미를 보여준다. 그래서일까? 그의 작업 세계를 보여주는 전시가 열리면 많은 사람들이 다녀간다.

비단 영화만 그런 것은 아니다. 인터넷을 조금만 검색해 보면 독특하고 아름다운 광고 영상들도 어렵지 않게 만날 수 있다. 영화 〈존 말코비치 되기Being John Malkovich〉(1999), 〈그녀Her〉(2014)로 유명한 스파이크 존즈Spike Jonze는 향수 '겐조 월드'의 광고를 제작했다. 초록색 드레스를 입은 여성이 사람들이 가득한 자리

를 벗어나 아무도 없는 극장을 누비고 몸을 자유롭게 움직이며 춤을 춘다. 파격이라는 단어가 정말 잘 어울리는 그 광고는 기이하면서도 아름다운 영상미로 화제가 되었으며, 칸 라이언즈 국제 광고제에서 수상하기도 했다.

한편 미술가가 브랜드와 협업해 상품을 내는 경우 그 상품의 광고에는 해당 미술가의 예술적 특징이 반영된다. 쿠사마 야요이草間彌生, Yayoi Kusama가 루이비통과 협업했을 때 제작된 광고에는 그녀의 작품에 자주 등장하는 물방울무늬가 가득했다. 데미언 허스트도 패션 브랜드 알렉산더 맥퀸과 협업해 스카프를 만들었는데, 그 광고에서는 스카프가 모델들의 얼굴과 몸을 휘감고 휘날린다. 사신과 마주하는 듯한 고혹적인 분위기는 죽음을 주제로 삼는 허스트의 작품 세계를 떠올리게 한다. 이런 광고들을 찾다 보면 하루가 훌쩍 지난다.

걸음을 멈추면 보인다

잠시 걸음을 멈추고 주위를 둘러보자. 바쁜 마음에 앞만 보고 지나치던 출퇴근길, 일 때문에 방문했던 건물들, 열대야를 이기기 위해 머물렀던 공원, 그리고 전시장으로 향하는 길 위에서 우리는 그동안 꽤 많은 미술 작품을 만나왔다. 거리 곳곳에는 미술가들이 만든 조각상, 벽화, 건축물 등이 있다. 우리는 그저 그 작품들이 거기에 있다는 사실을 중요하게 인식하지 않고 지나쳤을 뿐이다.

야외 공간에 놓인 작품들이 늘어난 데에는 많은 이유가 있다. 공공 미술에 대한 관심이 증가했고, 공공 미술을 통해 아름다운 거리를 만들어야 한다는 담론이 형성되었고, 미술의 사회적 역할이 중요하다는 인식이 퍼졌다. 또한 미술 작품이 놓일 수 있는 공간이 확장되었고, 미술의 내중화로 더 많은 사람들이 미술

작품을 즐기게 되었다. 게다가 일정 규모 이상의 건축물에는 미술 작품을 설치해야 한다는 제도도 마련되었고, 일부 기업들은 홍보와 기업 이미지 개선을 위해 미술을 활용하고자 한다. 무엇보다 작가들이 더 많은 사람과 작품을 공유하고자 하는 의지를 가지고 있다.

실내 전시장이 아닌 곳에서 미술을 만날 수 있는 유명한 사례로 1999년부터 시작된 〈네 번째 좌대 프로젝트The Fourth Plinth Project〉가 있다. 공공 미술을 장려하는 이 프로젝트는 런던 트래펄가 광장에서 진행된다. 트래펄가 광장에는 상징과도 같은 넬슨 제독 동상이 설치된 것을 포함해서 네 개의 기단이 세워져 있다. 그런데 동상들이 올라가 있는 다른 기단들과는 달리 서북쪽 기단은 비어 있다. 바로 이 서북쪽 기단에 공개 모집으로 선발된 미술가들의 작품을 일정 기간 전시한다.

〈네 번째 좌대 프로젝트〉의 작품 중 마크 퀸의 대리석 조각상인 〈임신한 앨리슨 래퍼Alison Lapper Pregnant〉(2005)는 국내에도 많이 알려져 있다. 해표지증으로 팔이 없고 다리가 짧은 상태로 태어난 앨리슨 래퍼는 화가이자 사진작가로 활동하고 있는 인물이다. 그는 1999년 아들을 낳아 가정을 이루었는데, 퀸의 작품은 임신 중인 래퍼의 모습을 담아냈다. 이 작품은 장애에 대한 편견과 아름다운 몸에 대한 고정관념, 미에 대한 사람들의 이중성을 비판하고, 다양성의 사회적이고 미적인 가치를 일깨운 작품으로 평가받는다. 이렇게 미술 작품이 설치된 장소를 지나치는

사람들은 자연스럽게 삶 속으로 들어온 미술을 경험하고 예술로 인해 변화된 일상을 즐길 수 있다.

야외 설치 작품이 장소를 옮겨 다니는 경우도 있다. 2014년 서울 석촌호수에 설치되어 인기를 끌었던 플로렌타인 호프만 Florentijn Hofman의 〈러버덕 프로젝트Rubber Duck Project〉는 2007년 프랑스의 생 라자르에서 시작되었다. 이후 수면에 떠 있는 거대한 노란 고무 오리는 치유와 소통의 미술을 이야기하며 상파울루, 오사카, 시드니, 베이징 등 세계 곳곳을 여행했다. 이후 석촌호수에는 프렌즈 위드 유Friends With You의 〈슈퍼 문Super Moon〉(2016), 호프만의 〈스위트 스완Sweet Swans〉(2017), 카우스KAWS의 〈카우스: 홀리데이 코리아KAWS:HOLIDAY KOREA〉(2018)가 설치되며 공공 미술 프로젝트를 이어갔다.

임지빈의 〈에브리웨어Everywhere〉(2011~)도 이와 유사한 프로젝트이다. 그는 곰 모양 장난감 시리즈인 베어브릭을 차용해서 거대한 곰 모양 대형 풍선을 만들었다. 이 대형 풍선은 세계 유명 관광지나 일상생활 공간에 놓인다.

때로 어떤 작품은 오직 단 한 장소만을 위해 제작되기도 한다. 이런 작품은 전시된 장소를 떠나면 원래의 의미를 잃어버린다. 이처럼 특정한 장소에 존재하기 위해 제작된 미술을 장소 특정적 미술이라 한다.

일반적인 미술 작품은 어느 장소에 놓이든 그 의미가 바뀌지 않는다. 모더니즘 시기까지 대부분의 미술 작품은 놓인 장

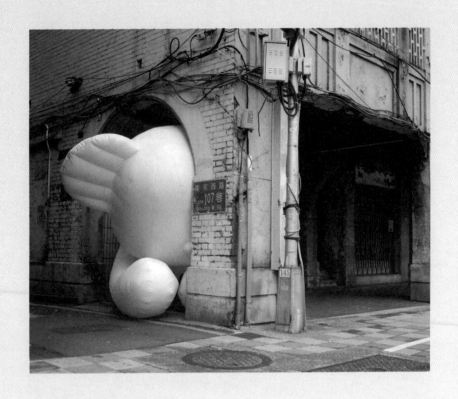

그림8

임지빈, 〈에브리웨어 인 타이베이EVERYWHERE in Taipei No.1 at Nan Jing Road〉, 2016, 패브릭 풍선.
4×2.5×2.5m

소에 구애받지 않았다. 거장들의 작품은 언제, 어디에 설치되든지 간에 같은 의미를 지녔다. 빈센트 반 고흐의 〈해바라기 Sunflowers〉(1888)가 미술관에 걸리든 다른 일상적인 장소에 걸리든 작품이 전달하는 이야기와 그 안에 담긴 작가의 의도는 바뀌지 않는다. 그러나 어떤 작품들은 특별한 장소와 각별한 관계를 맺는다. 물론 과거에도 교회, 건축물, 무덤 등 특정 장소를 위해 주문되고 제작된 작품들이 분명 존재했다. 그러나 개인 소장품으로 제작된 이런 과거의 작품들과는 달리, 오늘날의 장소 특정적 미술들은 대부분 공공성과 대중성을 고려해 제작된다.

크리스토 자바체프Christo Javacheff의 〈둘러싸인 섬Surrounded Islands 〉(1980~1983)은 공공 미술이자 장소 특정적 미술이라 할 수 있다. 〈둘러싸인 섬〉은 미국 플로리다 마이애미 비스케인의 섬 가장자리를 분홍색 천으로 둘러쌌던 작업이다. 총 열하나의 섬에 분홍색 테두리가 생겼는데, 크리스토는 작업을 진행하면서 섬의 쓰레기를 모두 치웠고, 환경 문제에 대한 사람들의 관심까지 끌어냈다.

특별한 장소를 선택해 작업하는 미술가로 뱅크시Banksy도 빼놓을 수 없다. 뱅크시는 익명으로 활동해 그가 누구인지 정확히 알 수 없는 작가로도 유명하다. 그는 곳곳에 벽화를 남기는데, 따뜻한 시선과 신랄한 풍자가 공존하는 벽화들은 사회정치적 현실을 보여준다. 팔레스타인 분리 장벽에 그려진 풍선 더미를 들고 하늘로 날아가는 소녀, 런던의 프랑스 대사관 벽에 그려진

최루가스로 눈물범벅이 된 〈레미제라블〉의 등장인물 코제트는 그 장소에 존재할 때 의미가 있다. 간혹 그의 작품이 그려진 벽이 뜯겨 판매되는 일이 있는데 사실 그의 벽화는 그려진 장소에 있을 때 온전한 의미를 가진다. 새로운 공간에서 만나는 작품들은 장소를 통해 새로운 의미를 입고 대중들과 호흡하게 된다.

길에서 만날 수 있는 남다른 볼거리로 공공 미술 외에 건축을 이야기해 볼 수도 있겠다. 조금만 여유를 갖고 주위를 둘러보며 길을 걷다 보면 흥미로운 건축물들을 만나게 된다. 대부분이 대수롭지 않게 지나치지만 건축도 분명 예술적 결과물이다. 의뢰자의 요구, 지역 환경, 장소의 사회적·역사적 맥락을 고려하면서 건축가 개인의 개성을 담아내야 하니 어떤 면에서는 더 고된 일이다. 건물을 다른 장소로 옮길 수도 없으니 진정한 장소 특정적 미술이라 할 만하다.

건축가 조병수의 〈트윈 트리 타워〉(2010년 완공)는 전시장이 즐비한 인사동 근처에 있어 전시를 보러 가는 길에 자주 마주치는 건물이다. 나는 그 앞을 지날 때면 잠시 고개를 들어 건물을 빤히 쳐다보곤 한다. 이 17층 높이의 건물은 전면이 유리창임에도 네모반듯하지 않고 조금씩 곡선으로 휘어 있고, 위아래로 칼집이 난 것처럼 움푹 패인 자리도 있다. MBC 〈문화사색〉의 소개에 따르면, 한국의 선을 표현하기 위해서 한 층을 여섯 단으로 나누어 섬세히 휘도록 설계했는데, 오래된 박달나무의 밑동에서 영감을 받았다고 한다.

거리 곳곳에서 만날 수 있는 공공 미술에 늘 좋은 반응만 있는 것은 아니다. 때때로 작품의 외관이나 가격, 미학적 가치, 장소와의 관계 등으로 논란이 생기기도 한다. 공공 미술은 많은 사람이 오가는 공간에 전시되기 때문이다. 같은 작품이라 해도 모두가 좋아할 수는 없는 법이다. 마음에 들지 않는 작품이 전시장에 있다면 보러 가지 않으면 그만인데, 공공장소에서는 그럴 수가 없으니 문제가 생긴다.

작품이 대중의 입장과 충돌했던 가장 유명한 사례는 맨해튼 연방 광장에 설치되었던 리처드 세라Richard Serra의 〈기울어진 호 Tilted Arc〉(1981)이다. 살짝 휘고 기울어진, 사람 키보다 높은 거대한 붉은 갈색 철판이 광장을 가로질렀다. 이 작품은 사람들의 이동을 제한하고 광장을 사용할 수 없게 했다는 이유로 논란을 불러왔고, 오랜 법정 공방 끝에 1989년 광장에서 사라졌다. 이 사건은 오늘날까지도 예술가의 의도와 표현의 자유가 어디까지 보장되어야 하는지, 그 결과물을 바라보는 대중의 판단은 어떻게 받아들여야 하는지, 공공 미술은 어떤 역할을 해야 할지 고민하게 한다.

이와 유사한 사례는 요즘에도 있다. 파리 방돔 광장에는 폴 매카시Paul McCarthy의 〈나무Tree〉(2014)가 설치된 적이 있다. 크리스마스트리를 단순화한 이 초록색 설치물은 성인용품처럼 보인다는 이유로 비난받았고 결국 누군가에 의해 파손되었다. 물론 작품이 마음에 들지 않는다고 훼손하는 건 옳지 않고, 〈나무〉도

그런 식으로 사라져서는 안 되었다. 그러나 공공장소에 놓인 미술 작품에 대해 의견을 표현하고 토론하는 것은 분명 의미 있는 일이다. 미술이 우리 생활 속에 들어와 모두가 생생히 경험하고 그에 대해 생각해 본다는 이야기니까.

여러 현실적인 이유로 전시장에 가기가 어려울 때, 아니면 일상이 조금은 지루하고 심심하게 느껴질 때 주위를 둘러보자. 주변에 다양한 경험을 제공하는 많은 작품들이 있을 것이다. 미술은 계속 우리에게 손짓하며 가까워지려 하고 있다. 매일 오고 가는 출퇴근길, 등하교길, 산책길, 장 보러 가는 길, 전시장에 가는 길 사이사이 예술이 보물처럼 숨겨져 있다. 보물찾기 놀이를 하다 보면 우리의 예상보다 훨씬 더 즐겁고 아름다운 하루가 되지 않을까?

어쩌면 아직 미술과 낯을 가리는 누군가가 이런 공공 미술 작품으로 미술에 관심을 가지게 될지도 모를 일이다. 이렇게 일상 속에서 미술과 가까워지다 보면 언젠가는 선뜻 전시장으로 발걸음을 옮길 수 있을 것이다.

THE WORLD IS A GALLERY

전시장에서 새로운 미술 만나기

Reading
Modern Art
Makes
Daily Life Art

미술관에 도착하다

대부분의 사람들은 아침에 눈을 뜨는 순간부터 잠자리로 돌아오는 순간까지 쉼 없이 무언가를 본다. 정말 많은 이미지가 일상 속에서도 우리의 눈을 즐겁게 한다. 그럼에도 우리는 미술관과 갤러리를 찾는다. 누군가는 가족이나 친구의 손에 이끌려 왔을 테고, 좋아하는 작가의 작품을 보기 위해 왔을지도 모른다. 또 다른 누군가는 일상에서는 만나기 어려운 특별한 무언가, 예를 들어 감각적인 즐거움이나 기상천외한 실험, 압도적인 장관, 심금을 울리는 감동 등을 마주하길 원해 전시장을 찾았을 것이다.

그런 새로운 경험을 하기 위해 전시를 보러 가고 싶다는 막연한 생각이 들 때가 있다. 이럴 때는 가고 싶은 전시가 분명히 정해진 상태가 아닌 만큼, 전시 정보를 알려주는 사이트나 문화예

술 뉴스 기사를 검색하는 것부터 시작한다. 요즘은 대부분의 미술관과 갤러리가 포털 사이트와 홈페이지, SNS 등에 진행 중인 전시에 대한 정보를 업로드하기 때문에 어렵지 않게 정보를 얻을 수 있다. 전시를 직접 보고 온 사람이 SNS에 올린 후기도 전시장과 작품의 이미지를 볼 수 있어 도움이 많이 된다.

그렇게 가고 싶은 전시가 생긴다면, 작가나 작품 관련 정보를 더 찾아보는 것도 좋을 것이다. 관람 전에 반드시 내용을 알고 가야 한다는 규칙은 없다. 본인이 원하는 대로 하면 된다. 어떤 사람은 모든 기사와 평론을 찾아보고 전시장에 가는가 하면, 어떤 사람은 선입견 없이 자유롭게 감상하기 위해 일부러 관련 정보를 보지 않고 가기도 한다. 내 경우에는 전시의 주제, 작가에 대한 기본적인 내용만 숙지하고 전시장에 갔다가 전시를 본 다음에 다른 정보들을 조금 더 찾아보는 편이다.

전시장에 찾아가기 전에는 먼저 예매나 매표 방법을 확인해야 한다. 사전 예약이나 온라인 예매를 해야 하는 미술관과 갤러리들도 있기 때문이다. 도슨트 일정도 확인해 보면 좋다. 해설 시간에 맞춰서 전시장을 찾는다면 더 깊이 있는 이야기들을 들을 수 있다. 현장에서 오디오 가이드 대여가 가능하다면 그걸 빌려도 좋겠지만, 요즘에는 스마트폰 앱으로 오디오 가이드를 제공하는 곳도 많으니 미리 관련 앱을 설치해서 가는 것도 좋은 방법이다.

전시장에 도착해 표를 손에 넣었다면 이제 전시장에 들어가

야 할 차례다. 들어가기 전에, 먼저 관람 중에 주의할 점을 상기해 보자. 대부분의 전시장에서 신경 써야 하는 주의사항이 몇 가지 있다. 작품을 만져도 된다고 따로 안내되어 있지 않다면 절대 작품에 손을 대서는 안 된다. 작품이 파손될 수도 있고 안전사고가 일어날 수도 있기 때문이다. 휴대폰 벨소리는 진동이나 무음으로 바꾸고, 전화 통화는 전시장 밖에서 한다. 음식물 반입 역시 안 된다. 사진과 동영상 촬영 허가 여부도 확인해야 한다. 사진 촬영이 허가된 전시라도 가급적이면 무음으로, 플래시를 끄고 촬영하는 게 예의다. 또 함께 전시를 관람하는 사람들을 배려하며 작품과는 일정한 거리를 유지하며 감상해야 한다. 이런 점들을 숙지했다면, 정말로 전시를 관람할 준비가 다 된 것이다.

전시장에 들어설 때 사람들이 일반적으로 기대하는 전경이 있다. 하얀 벽, 성인의 눈높이에 그림들이 일정한 간격으로 걸려 있고, 조각은 좌대에 놓여 있는 풍경이다. 조명은 작품이 더욱 돋보일 수 있도록 은은히 작품들을 비춘다.

이런 전시 풍경은 예술의 독립성과 자율성을 강조했던 모더니즘 시대에 형성되었는데, 관람객이 가장 편안한 상태로 작품 하나하나에 몰입할 수 있는 환경을 조성한 것이다. 앞서 말했듯이 이런 전시 공간을 화이트 큐브라고 한다. 1929년 설립된 뉴욕 현대미술관의 초대 관장인 알프레드 바Alfred H. barr, Jr가 기획한 전시 풍경들이 사진으로 남아 있는데, 그것만 봐도 화이트 큐브

의 모습을 쉽게 확인할 수 있다. 이런 전시 방식은 미술 작품을 선보이는 가장 효율적인 방법이다. 오늘날에도 사람들에게 제일 익숙하고 보편적인 전시 형태일 것이다.

다만 오늘날의 전시장에는 이 규칙을 벗어나는 풍경들이 펼쳐져 관람객들을 당황시킬 때가 있다. 단순히 전시장 벽의 색이 바뀐다거나 조각 작품이 그냥 전시장 바닥에 놓여 있는 정도가 아니다. 사람들이 현대 미술이 어렵다 하는 것은 이런 익숙하지 않은 풍경 때문일 것이다. 그래서 이번 장에서는 낯선 전시장의 풍경을 이야기해 보고자 한다.

보이지 않는 미술과 들리는 미술

모처럼 시간을 내 전시장에 도착한 당신. 아무리 둘러봐도 작품이 보이지 않는다. 하얀 벽은 텅 비어 있고, 바닥도 깨끗하다. 도대체 이게 어떻게 된 일인지 당황스럽다. 용기를 내어 들어가 보지만 아무것도 바뀌지 않는다. 어디선가 불어오는 바람에 머리카락만 날릴 뿐이다. 이제 당신은 어떻게 할 것인가?

뜬금없어 보이는 이 상황은 독일에서 5년에 한 번씩 열리는 세계적인 미술 행사인 카셀 도큐멘타에서 실제로 있었던 일이다. 바로 화제가 되었던 작품, 라이언 갠더Ryan Gander의 〈나는 내가 기억할 수 있는 의미가 필요하다I Need Some Meaning I Can Memorise〉(2012)이다. 누군가는 그냥 빈 전시장인 줄 알고 발길을 돌릴 수도 있을 것이다.

이런 상황을 만든 사람이 갠더가 처음은 아니다. 이와 유사

한 시도는 1958년에도 있었다. 갤러리의 회화적 분위기를 보여주겠다는 목적으로 이브 클랭Yves Klein은 전시 《빈 공간 Le Vide》에서 아무것도 걸리지 않은 하얀 벽이 그대로 남은 빈 전시장을 선보였다.

2000년에도 비슷한 작품이 발표되어 논란의 중심에 놓였다. 갠더의 작품과 다른 점이라면 바람이 부는 대신 전깃불이 켜지고 꺼지기를 반복했다는 것이다. 마틴 크리드Martin Creed는 이 당혹스러운 작품 〈작품 227번, 점멸하는 불빛Work No. 227, The Lights Going On And Off〉(2000)으로 2001년, 영국 현대 미술을 대표하는 터너상을 받았다.

이런 경우 도대체 어디부터 어디까지를 작품이라고 봐야 할지 알 수 없다. 굳이 말하자면 관람객을 포함한 전시장 전부가 하나의 작품이라고 볼 수 있겠다. 이런 작품들은 관람객이 오갈 때마다 외관이 끊임없이 변하게 된다. 작품의 영역도 구분하기가 힘들고, 고정된 형태도 없는 것이다.

이처럼 볼 수도, 만질 수도 없는 미술들이 나타났다. 이런 작품들은 미술은 보는 것이라는 관람객의 고정관념을 사정없이 깨뜨린다. 그런데 모순적이게도 작품이 사라지면 더 많은 것을 보고 느낄 수 있게 된다. 연주자가 어떤 연주도 하지 않고 피아노 앞에 앉아 있기만 할 뿐인 존 케이지John Cage의 〈4분 33초〉(1952)를 마주한 청중은 그동안 평범하다고 생각해 온, 인식조차 하지 못했던 일상의 소리에 집중했을 것이다. 미술도 마찬가

지다. 무언가를 보기 위한 기본 조건인 빛, 작품을 위한 배경에 불과했던 벽, 지금 여기에 존재하는 나, 그리고 그것들을 감지하는 나의 예민한 감각에 온전히 집중하게 되는 것이다.

전통적으로 미술이 미술로서 존재하기 위해 필요하다고 여겨지는 몇 가지 조건이 있다. 먼저 미술가가 작품을 구상하고, 구상을 바탕으로 적합한 재료를 선택해 작품을 제작해야 한다. 그 모든 과정의 결과인 작품이 전시되면 다른 사람들이 감상한다. 이 일련의 과정은 지극히 당연해 보인다.

오늘날의 작가들은 그동안 의심조차 하지 않았던 이 미술의 조건에 의문을 제기하면서 규칙을 깨뜨린다. 때로는 "미술이란 무엇인가? 이것이 미술이 될 수 있는가?"와 같은 질문을 던져 관람객들과 함께 답을 찾고 의견을 나누기를 원한다. 그 과정에서 가장 당연시되었던, 물질로 존재하는 작품이 사라지기도 한다. 이런 맥락에서 미술가들은 주변의 도움을 받아 물질적 작품을 소멸시키거나 변형시킨다.

신미경은 서양 고전 조각이나 불상, 도자기 등을 비누로 만든다. 그는 〈화장실 프로젝트〉와 〈풍화 프로젝트〉를 진행해 왔다. 비누 조각 작품들은 화장실에 놓여 이용자들이 손을 씻을 때마다 닳아 모양이 변하고, 야외에 놓인 비누 조각은 날씨에 따라 녹아 시간의 흔적을 담는다. 비누는 시간이 흘렀다는 사실을 빨리, 압축적으로 보여줄 수 있는 재료다. 이처럼 사라지는 작품들은 미술 작품의 가치가 영원히 보존된다는 고정관념을 깬다.

나아가 유물을 유물로 만들어주는 조건, 특히 시간의 흔적에 대해서도 생각하게 한다.

앞서 말한 〈작품 227번, 점멸하는 불빛〉은 빛이 곧 작품이었지만, 그 반대의 경우도 있다. 이 이야기는 미셸 오슬로Michel Ocelot 감독의 애니메이션 〈프린스 앤 프린세스Princes and Princesses〉(1999)로 시작해야겠다. 우리에게 익숙한 동화 속 왕자와 공주 이야기를 비틀어 편견을 깨뜨리는 줄거리는 당시에 많은 주목을 받았다. 공주가 개구리에게 키스하자 왕자로 변해 행복하게 살았다는 동화는 키스를 할 때마다 다양한 존재로 변하는 왕자와 공주 이야기로, 마법에 빠진 공주를 구하는 용맹한 영웅의 이야기는 작은 생명을 소중히 하는 사람이 공주를 구하는 이야기로 바뀌었다.

극의 줄거리뿐 아니라 그림자 연극처럼 검은 실루엣 이미지를 이용하는 이 작품의 연출 역시 새롭고 파격적인 시도로 여겨졌다. 그림자는 세밀한 외곽선이 강조되는 대신 사물 표면의 표현이 생략된다. 그런데 신기하게도 그 평면적인 검은 형상이 환상적인 분위기를 자아내며 관객들이 더 많은 이야기를 상상하도록 도와준다. 구체적인 모습이 보이지 않아 오히려 더 많은 가능성을 갖게 되는 것이다. 검은색으로만 표현된 왕자와 공주는 어둠이 이미지의 주인공이 될 수 없다는 편견을 깨뜨렸다.

무언가를 보기 위해서는 빛이 필요하다. 빛이 있어야 수많은

형상과 색을 볼 수 있고, 인간은 시각을 통해 가장 많은 정보를 얻기 때문에 빛은 그만큼 중요하게 여겨진다. 그래서일까. 우리는 항상 눈에 보이는 구체적인 형상과 그것을 비춰주는 빛만을 기억할 뿐 그림자에는 주목하지 않는다. 그러나 빛의 반대로 여겨지는 그림자, 어둠도 우리의 눈에 보이는, 엄연히 존재하는 이미지이다. 그림자를 이용한 〈프린스 앤 프린세스〉는 이 점을 증명했다.

다양한 이미지를 품고 있는 그림자는 매력적인 표현 수단이다. 어린 시절 누구나 한두 번쯤 손으로 새나 강아지의 얼굴을 만들며 그림자놀이를 해봤을 것이다. 우리는 손 그림자 하나로도 꽤 많은 형상을 만들어낼 수 있다.

그림자가 만들어내는 시각적 효과에 대한 기록은 오래전부터 찾을 수 있다. 제정기 로마의 학자 플리니우스Gaius Plinius Secundus의 『박물지Naturalis Historia』에 따르면 인간이 자기의 그림자를 따라 그린 데에서 회화가 시작되었다.

그림자가 그 자체로 미술 작품의 중요한 부분이 된 때가 언제인지를 짚어보면, 많은 사람이 나즐로 모홀리 나기Laszlo Moholy-Nagy의 〈빛-공간 변조기light-Space Modulator〉(1922~1930)를 그 시발점으로 들 것이다. 이 작품은 사각형과 원을 기본으로 한 복잡한 형태의 구조물과 조명으로 이루어져 있다. 구멍이 뚫려 있거나 틀만 남은 여러 도형들이 겹겹이 겹쳐 구조물을 이룬다. 여기에 빛을 비추면 반대편 벽에 구조물과 유사하면서도 다른 독

특한 그림자가 생긴다. 이 작품에서는 작가가 만든 조형물뿐 아니라 빛의 효과에 따라 생기는 그림자도 작품의 일부로 중요하게 다루어졌다.

움직이는 작품인 키네틱 아트Kinetic Art에서도 그림자의 의미는 남다르다. 알렉산더 칼더Alexander Calder는 모빌의 창시자다. 철사 끝에 열매처럼 달린 색색의 도형들은 바람에 흔들리고, 모빌이 움직일 때마다 그림자도 함께 움직인다. 작품의 움직임에 따라 바뀌는 그림자는 그동안 우리가 인지하지 못했던 작품 주변의 공간을 들춰낸다.

2017년 아르코미술관에서 열렸던 《미완의 릴레이Unfinished Replay》 전시에서 발표된 뮌MIOON의 작품들에서도 그림자는 빼놓을 수 없는 부분이었다. 전시장은 전체적으로 어두웠고, 중간중간 있는 조명들이 작품들을 비추고 있었다. 어두운 공간을 가득 채운 움직이는 오브제들은 치밀하게 계산된 빛과 만나 그림자를 만들어냈다. 현실과 환상을 넘나드는 신비로운 공간 속에서 중첩된 그림자들은 우리가 무심코 지나치는 사회의 복잡한 구조를 모두 담아내는 듯했다. 개인과 개인, 집단, 공동체가 서로 긴밀하게 연결되어 끝없이 움직이듯 뮌의 키네틱 작품들, 그리고 작품의 그림자들은 서로에게 끝없이 반응하며 움직이는 듯 보인다. 멈추지 않고 움직이는 오브제들은 하나의 진리와 규칙에서 벗어나 끝없이 변하는 사람들과 사회를 떠올리게 한다. 무엇보다 춤추듯 일렁거리는 그림자들은 관람객들이 훨씬 더 풍

부한 이미지들을 상상하게 돕는다.

보는 것에 집중하던 미술의 전통을 벗어난 작품 중에는 소리가 주인공인 경우도 있다. 미술에 대한 규칙과 고정관념이 깨지면서 다양한 감각을 동시에 자극하는 작품들이 등장한 것이다.

우리는 미술관에 들어서는 순간부터 조용해진다. 공공예절을 지켜야 하니 당연한 일이라고 생각할 수도 있다. 그러나 예절을 지킨다는 이유만으로 조용해지는 것은 아니다. 미술관이라는 특별한 공간이 사람들을 압도하고, 작품들은 각자 오라Aura를 뿜으며 경이감을 선사한다. 작품 감상에 몰두하다 보면 나도 모르게 침묵하게 된다. 그래서일까, 우리가 떠올리는 대부분의 전시장은 고요하다.

어찌 보면 전시장이 조용한 것은 당연한 일이다. 미술은 음악이 아니니까 말이다. 미술의 가장 오래된 목표는 눈에 보이는 대상을 시각적으로 재현하는 것이었다. 미술은 세상을 닮게 그려내는 대신 작가의 내면을 전달해야 한다는 작가들이 등장하고 나서도 미술의 주인공은 이미지와 색채였다. 에드바르트 뭉크Edvard Munch의 〈절규The Scream〉(1893)에서 우리가 작가의 불안한 감정을 느낄 수 있는 것은 일렁이는 인물과 함께 하는 어둡고 붉은 색조 덕분이다. 앞서 이야기했듯이 20세기 초, 모더니즘 시대를 대표하는 미술가들은 미술의 시각적 효과에 집중했다. 작가들은 오로지 눈으로만 감상할 수 있는 미술을 창조하기 위해 순수한 조형 요소인 점, 선, 면, 색에 집중했고, 이런 작품들

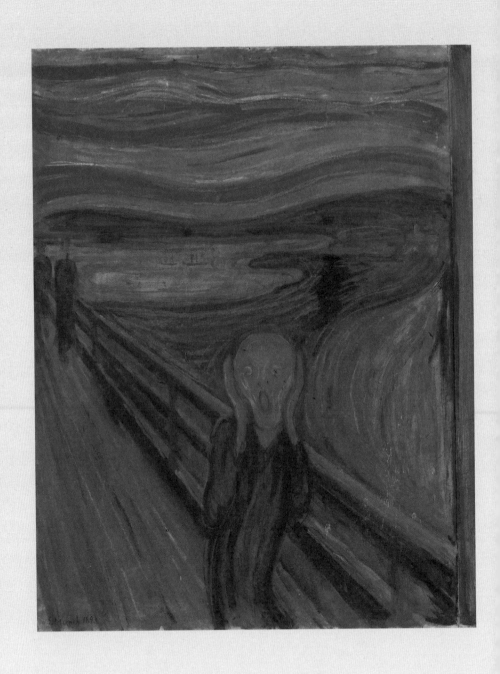

그림9

에드바르트 뭉크, 〈절규〉, 1893, 합판에 템페라, 83.5×66cm, 오슬로 국립미술관

은 '미술은 보는 것'임을 더욱 공고히 했다.

물론 미술을 이야기하면서 음악을 언급한 작가도 있다. 추상 회화의 시원과 같은 바실리 칸딘스키Wassily Kandinsky는 음악과 회화가 긴밀한 관계라 이야기하며 미술에서 음악성을 표현하고자 했다. 『예술에서의 정신적인 것에 대하여Über das Geistige in der Kunst』 (1912)에서는 밝은 파랑색은 플루트, 어두운 파랑색은 첼로와 유사하다고 적은 것처럼 색채를 다양한 악기에 빗대어 설명했다. 그러나 어쨌든 칸딘스키의 미술 실험은 추상화를 위한 것이었고, 미술에 음악이나 소리를 직접적으로 들여온 것은 아니었다.

1960년대 이후 물리적인 결과물보다 작가의 아이디어를 중요시하는 개념 미술, 행위 자체가 작품이 되는 퍼포먼스 등이 등장했다. 미술이 눈으로 가만히 보기만 하는 데서 벗어난 것이다. 또한 영상을 이용하는 비디오 아트에서는 영화에 배경 음악과 음향 효과를 넣듯 소리가 중요한 역할을 하게 되었다. 작곡가 사카모토 류이치坂本龍一, Ryuichi Sakamoto가 참여한 백남준의 〈올스타 비디오All Star Video〉(1984)는 현란한 이미지와 감각적인 전자음의 조화로 감상자를 작품에 완벽히 몰입시킨다.

누군가 작곡하고 연주한 음악이 아닌, 일반적인 소리도 작품의 일부가 될 수 있다. 고철과 고물로 만들어진 장 팅겔리Jean Tinguely의 작품들은 전기 모터로 움직인다. 온갖 태엽과 바퀴, 각종 구조물로 만들어진, 정체를 알 수 없는 기계 장치처럼 보이

는 그의 작품들은 움직이면서 소음을 만들어낸다. 이 불협화음은 작품의 한 부분으로서 전시장에 머무른다.

오늘날에는 소리로만 가득 찬 전시장을 만날 수도 있다. 이처럼 소리가 주인공인 작품들은 사운드 아트sound art라고 한다. 작가들은 자신이 작곡한 음악을 들려주고, 빗소리나 새소리와 같은 자연의 소리를 녹음해 전시장에 가져온다. 눈에 보이는 형상을 가진 작품이 소리를 낼 때도 있지만, 텅 비어 있는 전시장에 소리를 들려주는 장비만 설치되는 경우도 있다. 오직 소리만으로 공간을 채우는 것이다. 이때는 작은 소리 하나도 놓치지 않기 위해 어떤 전시장에서보다 더 조용히 전시를 관람하게 된다.

미술, 시간을 붙잡다

지금까지 살펴본 전시장의 새로운 풍경에는 한 가지 공통점이 있다. 바로 작품들이 흐르는 시간을 소유한다는 점이다. 시간을 소유한 작품이란 표현은 좀 이상해 보일 수도 있겠다. 어떤 경우에도 시간을 붙잡을 수는 없기 때문이다. 그래서 이 표현은 맞기도 하고 틀리기도 하다.

사람들은 흘러간 시간을 아쉬워한다. 편의를 위해 우리는 시간을 1분, 한 시간, 하루, 한 달, 1년으로 정리하고 매일을 살아가지만, 시간은 그 시작과 끝을 잘라낼 수는 없는 오묘한 영원성을 갖는다. 멈춰 서지도 않는다. 간혹 영화와 소설 속에서 발명품이나 초능력자의 힘으로 시간이 멈추기도 하고, 시간 여행을 하기도 하지만 어디까지나 상상일 뿐이다. 벤자민 버튼의 시간도 거꾸로 가는 셋일 뿐 유한했다. 허무함과 간절함을 동시에

느끼게 되는 지점이다.

그렇다면 흘러간 시간과 앞으로 내게 올 순간들은 어떻게 다를까? 곰곰이 생각해 보면 우리가 현재라고 말하는 지금 이 순간은 찰나가 아니다. 이 순간의 앞과 뒤에는 영원한 과거와 영원한 미래가 펼쳐져 있다. 현재는 과거와 미래가 만나는 접점이다. 그렇게 보면 과거와 미래는 완전히 분리되어 있지 않다. 순간도 순간이 아닌 영원일 수 있다.

시간이 신비로운 이유는 또 있다. 아무리 객관적으로 수치화된 시간이라 해도 늘 상대적으로 경험하게 된다는 것이다. 사람들은 모두 시간을 다르게 인식한다. 어떤 생각을 하고 있고, 어떤 감정을 품고 있고, 어떤 상황에 처해 있느냐에 따라 같은 시간도 다 다르게 흘러가는 것으로 느낀다. 난처하고 불편한 상황은 길기만 하고, 즐겁고 행복한 시간은 너무 짧다. 가장 객관적이라고 여겨지는 시간이 실제로는 가장 주관적일 수도 있다.

이렇게 시간을 두고 이런저런 생각을 하다 보면 결국 나의 시간, 나의 하루, 나의 삶에 대해 생각하게 된다. 나를 스쳐 가는 시간은 영원하지만 시간 속의 우리는 모두 언젠가 사라진다. 어쩌면 퇴색되고 사라지는 것은 과거의 시간이 아니라 나 자신, 그리고 나의 기억일지도 모른다.

그래서 시간은 요즘 미술에서도 중요한 부분을 차지한다. 오늘날의 미술 작품 중에는 관람객이 원하든 원하지 않든 일정량 이상의 시간을 투자해야 감상할 수 있는 것들이 있다. 러닝 타

임이 있는 작품들이 많기 때문이다. 앞서 말한 키네틱 아트처럼 작품 자체가 움직인다거나 비디오 아트처럼 영상이 주된 매체 인 경우 관람객은 시간을 써야 하고, 작품을 감상하는 동안 흐 르는 시간을 보다 명확히 인지하게 된다. 퍼포먼스처럼 일정한 행위를 보여주는 작품에도 시간이 담긴다. 영화의 앞 부분만 잠 시 보고 제대로 감상했다고 말할 수 없듯이 이러한 미술 작품들 도 러닝 타임 내내 작품을 마주해야 한다. 잠시 한눈을 팔면 작 품의 중요한 부분을 놓칠 수도 있다.

정지된 작품이 아니라 작품에서 일어나는 변화까지 작품의 일부인 경우 관람객들은 흐르는 시간 속 변화를 느끼며 작품 을 감상하게 된다. 한스 하케Hans Haacke의 〈병아리 부화Chicken's Hatching〉(1969)는 말 그대로 병아리가 부화하는 과정을 보여주는 작품이었다. 전시장에는 달걀을 넣은 부화기가 설치되었고, 관 람객들은 부화기에 들어간 달걀의 변화를 볼 수 있었다. 사람들 은 전시장을 언제 방문하는가에 따라 달걀에서부터 병아리까지 완전히 다른 형태의 작품을 만났다.

최근으로 와서, 민예은의 〈말로 전달되지 않는〉(2021)은 네모 난 방과 같은 구조물이다. 작가는 전시장 안의 이 작은 방 바닥 에 점토를 깔아 시간이 지날수록 점토가 점점 마르는 과정을 보 여주었다. 관람객들은 그 안에 들어가 머무를 수 있었다. 전시 첫날 발자국이 생길 정도로 질퍽했던 흙은 점점 말라 나중에는 금이 갔고 섬토가 마르기 전에 생긴 발자국들은 화석처럼 고정

되었다.

이처럼 관람객들의 행위가 더해져 완성되는 작품들이 많아지자 자연스럽게 관람객들의 시간을 필요로 하는 작품들도 늘어났다. 특정한 작가와 작품을 일일이 열거하는 것이 힘들 정도다. 이전과 달리 작가들이 절대 바뀌지 않을 완결된 작품을 제시하는, 절대적 창조자로서의 권위를 내려놓았기 때문이다. 이런 경우 작품과 작품이 놓이는 공간, 그리고 관람객이 함께하는 시간 모두가 작품의 일부가 된다.

하케는 작품 〈게르마니아Germania〉(1993)를 위해 자신의 작품을 선보일 베니스 비엔날레 독일관의 바닥 표면을 부쉈다. 부서진 바닥 파편들은 치워지지 않고 바닥에 그대로 방치되었다. 관람객들이 그 위를 걸으며 듣게 되는 소리, 소리가 울려퍼지는 공간까지도 작품이었다.

2013년 베니스 비엔날레에서 발표되었던 김수자의 〈호흡—보따리〉(2013) 역시 관람객들이 어둠과 빛을 체험해 나가는 과정 자체가 작품이었다. 통유리로 구성된 베니스 비엔날레 한국관에는 무지갯빛으로 반짝이는 반투명 필름이 붙었고, 전시장에 입장했던 관람객들은 특별한 설명 없이 어두운 방에 들어선다. 어떤 빛도, 소리도 없는 공간에서 1분여의 시간을 보낸 뒤에는 작가의 숨소리가 들리는 전시장에서 빛을 느끼며 머물게 된다. 이 작품이 궁금한 사람은 〈SBS 아트멘터리—미술만담〉(2013)에서 확인할 수 있다. 한편 전시 《국립현대미술관 현대차 시리즈

2016: 김수자—마음의 기하학》(2016)에는 전시장을 찾은 관람객들이 지름 19m의 원형 테이블에서 찰흙으로 각자 구球를 만들어 올려놓는 작품이 있었다. 바로 〈마음의 기하학〉(2016)이다. 관람객들은 동그란 덩어리를 만들면서 마음을 가라앉히고 사색에 빠져들 수 있었다.

그렇지만 전통적인 회화와 조각, 즉 정지한 작품에서도 시간을 느낄 수 있다. 작품 자체가 시간을 담고 있지 않더라도, 작품이 움직이거나 관람객이 직접적으로 참여해야 하지 않더라도, 시간을 체험하고 느낄 수 있는 작품들이 있다. 바로 입체주의와 미래주의 작품들이다.

당장 휴대폰 카메라를 켜서 앞에 있는 사물의 사진을 찍어보자. 일반적으로 사진을 찍으면, 한쪽 면에서 보는 모습만 기록될 것이다. 사진 속에서 사물의 뒷모습은 보이지 않는다. 그러나 입체주의Cubism는 캔버스 위에 여러 각도에서 본 대상의 모습을 분석해 펼쳐 그린다. 위에서 본 모습, 옆에서 본 모습, 아래에서 본 모습, 뒤에서 본 모습이 평면도처럼 펼쳐지는 셈이다. 피카소의 작품들은 이를 잘 보여준다. 아마 피카소는 한 인물을 그리기 위해 위치를 이리저리 옮기며 관찰했을 것이다. 따라서 그의 그림에는 작가가 보낸 시간이 함축되어 있다.

카메라 설정을 잘 살펴보면 연속 촬영 기능이 있다. 몇 초에 걸쳐 일정한 간격으로 여러 장을 찍는 기능이다. 에드워드 머이브리지Eadweard Muybridge는 1878년에 달리는 말의 모습을 연속으로

촬영했는데, 그 연속 동작 사진들에는 말의 속도와 움직임이 담겨 있다. 만약 이 사진들을 모두 겹쳐 합성하면 한 장의 이미지에 말의 움직임이 담길 것이다. 미래주의Futurism는 도시의 삶과 자동차의 움직임 등을 이렇게 한 그림에 담아내려 시도했다. 자코모 발라Giacomo Balla의 〈줄에 묶인 개의 역동성Dynamism of a Dog on a Leash〉(1912)에는 산책 중인 검은 강아지가 그려져 있다. 바쁘게 발을 놀리는 강아지의 다리는 여러 겹으로 겹쳐져 있어, 움직임을 느끼게 한다.

한편 클로드 모네는 루앙 성당이나 포플러 나무 등을 연작으로 그렸다. 계절과 시간, 날씨에 따라 변하는 색과 형태를 보여주기 위해 계속해서 같은 건물, 같은 나무를 그린 것이다. 이 연작에서도 시간을 느낄 수 있다.

우리 시대의 작품 중에서는 구본창의 사진에 담긴 시간을 잠시 이야기해 보고 싶다. 구본창은 닳아서 작고 볼품없어진 비누나 수백 년의 시간을 지나온 백자를 촬영했다. 시간이 축적된 것들을 좋아하는 작가는 유한한 것에 대한 연민, 오래된 것을 향한 그리움을 서정적으로 담아낸다. 손때가 묻고 상처도 난 물건들에 대한 연민은 그것을 사용한 사람에 대한 연민으로 확장되고, 역사에 대한 숙고로 이어진다. 그가 찍은 한 장의 사진은 그 모든 것을 압축한다. 그래서 그의 사진 앞에 선 감상자는 시간의 흐름과 뭉클한 감동을 느끼게 된다. 〈숨 1〉(1995)에 등장하는, 작가가 벼룩시장에서 산 오래된 시계를 물끄러미 바라보

그림10

자코모 발라, 〈줄에 묶인 개의 역동성〉, 1912, 캔버스에 유채, 89.8×109.8cm, 올브라이트녹스미술관

다 보면 말로 다 설명할 수 없고, 온전히 이해할 수도 없는 시간 그 자체를 고스란히 마주하게 된다.

이처럼 어떤 작품들은 정지되어 있음에도 흘러가는 시간을 느끼게 한다. 미술은 한순간도 고정되어 있지 않기 때문이다. 미술 감상을 어렵게 하는 가장 큰 방해물은 틀에 맞춰서 보려는 태도이다. 모든 작품은 매번 다르게 감상할 수 있으며 어떤 작품도 하나의 기준으로만 분석할 수 없다.

오늘날의 미술은 하나의 장르와 재료에 머무르지 않으면서 다양한 감각을 체험하게 해준다. 전시장에 들어설 때마다, 인터넷에서 미술 관련 자료와 기사들을 검색해 볼 때마다, 참으로 다양해진 미술의 시대임을 늘 확인한다. 아직 새로운 시도에 익숙하지 않은 사람들은 이상하다 여길지도 모르겠지만, 오늘날 거장으로 평가받는 미술가 중 많은 사람이 처음에는 비판받았다.

우리에게 익숙한 전통적인 회화와 조각 작품들도 마주할 때마다 매번 새로운 감흥을 선사한다. 다양함이 한두 개의 정답이 있는 것보다는 낫지 않을까? 우리가 다 예상하는 방식으로만 작품을 바라본다면 그 또한 매력적인 감상법은 아닐 것이다.

미술은 모든 가능성을 감싸 안는다. 끝없이 반응하고 변화한다. 그 공간이 비어 있기에, 움직이기에, 그리고 의미가 열려 있기에 더 많은 즐거움을 줄 수 있는 것, 그것이 바로 오늘의 미술이다. 긴장을 조금만 풀면 한결 편해질 수 있다. 미술 앞에서

겁먹을 필요는 없다. 음악을 들으면서 휴식을 취하듯 편안하게 있는 그대로 받아들이자. 내 마음대로, 내가 원하는 대로.

재료의 규칙이 깨지다

지금까지 우리는 전시장에서 새로운 미술을 만났다. 보거나 만질 수 없는 작품, 시간의 흐름에 따라 변화하는 작품은 낯설지만 눈길을 끈다. 그런데 이런 작품들이 무엇으로 만들어졌는지 기억하는가?

그림의 재료는 보통 종이나 캔버스, 물감이고 조각의 재료는 흙과 돌, 나무와 금속이라고 생각할 것이다. 그러나 이런 장르 규칙은 깨진 지 오래다. 그림에 돌과 나무를 쓸 수도 있고, 조각에 종이와 캔버스를 사용할 수도 있다. 아니면 아예 다른 물건이 재료가 될지도 모른다. 오늘날의 새로운 작품들은 이전까지는 미술과 연결해 생각해 보지 않았던 재료들을 사용한다. 그럼으로써 장르의 경계를 흐리고 넘나든다. 이러한 변화 속에서 장르를 특정하기 어렵고 장르의 특징을 뛰어넘는 재료들을 사

용한 작품들이 늘어났다.

요즘엔 천이나 고무, 비닐 등과 같은 부드러운 재료를 사용한 조각 작품들을 자주 만날 수 있다. 그리고 이런 작품들을 부드러운 조각soft sculpture이라 부르기도 한다.

부드러운 조각은 클라스 올든버그Claes Oldenburg의 작품에서 본격적으로 이야기되었다. 올든버그는 1960년대에 비닐이나 나일론으로 타자기, 변기, 케이크와 햄버거 같은 사물을 만들었다. 그럼으로써 조각은 단단한 물질로 만들어져 있다는 틀을 벗어났다.

조각은 전통적으로 바닥의 좌대에 놓였지만, 부드러운 재료를 사용한 작품들은 가볍기 때문에 천장에 매달거나 묶어놓는 것이 가능했다. 쿠사마 야요이는 천을 바느질해 만든 오브제들을 소파, 옷과 가방, 구두 등에 부착했다. 에바 헤세Eva Hesse는 라텍스를 벽이나 천장에 불안정하게 매달아 두었다. 라텍스는 시간이 지나면서 점점 아래로 흘러내리고 바닥에 드리워졌다. 이런 작품들은 작품이 변하는 과정까지 작품에 포함되는 과정 미술로 영원성을 갈망하면서도 소멸할 수밖에 없는 인간 삶의 덧없음을 보여준다.

부드러운 재료 중 가장 많이 사용되는 것은 천이다. 대표적인 작가로 김수자와 서도호를 들 수 있겠다.

김수자는 이불보를 이용해 보따리를 만든다. 우리나라의 전통적인 포장 방법인 보따리는 무엇을 담는가에 따라 그 형태와

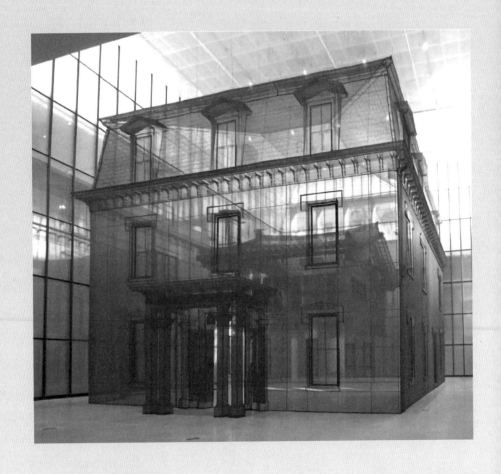

그림11

서도호, 〈집 속의 집 속의 집 속의 집 속의 집〉, 2013, 천과 실, 12×15m

크기가 달라진다. 풀면 평면이지만 묶으면 입체가 되는 보따리는 자연스럽게 장르의 경계를 넘나든다. 형태가 고정되지 않은 보따리는 끝없이 변화하는 인간과 닮았다. 보따리를 싸면 이동을, 보따리를 풀면 정착을 나타내는 김수자의 작품은 정착과 이주를 반복하는 인간의 삶을 담아내기도 한다. 이런 의미는 트럭에 보따리를 가득 싣고 작가도 보따리처럼 그 위에 올라타 이동하는 〈떠도는 도시들: 보따리 트럭 2727㎞〉(1997)과 같은 작품에서 더욱 잘 드러난다.

서도호의 천으로 만든 집은 규모와 아름다움으로 보는 사람을 압도한다. 그는 반투명한 천을 이용해 전시장 안에 실제 크기의 집을 만들어낸다. 그 반투명한 집들은 작가가 살았던 집의 재현이다. 섬세한 바느질로 완성된 집들은 작가의 기억과 감정을 담은 공간을 만든다. 작가가 KBS 〈TV미술관〉과의 인터뷰에서 밝혔듯 작가에게 집은 "옷과 같이 접어서 여행 가방에 넣어서 어디로 가든 가지고 갈 수 있는 존재이다." 비물질적인 집에 대한 기억과 역사를 표현하기에 반투명한 천은 매우 적합한 재료였다. 또한 서도호의 집은 유목민처럼 이동하는 현대인의 삶, 다시 말해 고향이 아닌 곳에서 생활하는 것이 특별한 일이 아닌 시대, 많은 이들이 이동을 반복하는 시대를 반영한다.

파란색 천으로 만든 거대한 〈집 속의 집 속의 집 속의 집 속의 집Home within Home within Home within Home within Home〉(2013)은 작가가 미국 유학 시절 거수한 3층 건물을 재현했다. 그 건물 안에는 작

가가 서울에서 살았던 한옥집이 들어 있다. 이처럼 양옥과 한옥이 함께하는 상황은 고향을 떠나 다양한 사회를 경험하는 이 시대 사람들의 정체성을 생각하게 한다.

일상에서 천은 대부분 옷이나 이불로 만들어져 인간의 몸을 부드럽게 감싸준다. 그래서인지 천은 부드럽고 따뜻한 이미지를 가지고 있고, 천으로 만든 작품들은 관람객에게서 심리적 안정을 끌어낸다.

천이 재료인 작품에서 바느질을 빼놓고 이야기할 수는 없다. 바느질은 상처를 치유하고 마음을 가다듬는 행위로 자주 해석된다. 바느질은 상처를 봉합하고, 조각난 것을 이어붙이고 찢어진 것을 연결한다.

천과 바느질을 치유와 연결한 대표적인 미술가인 루이즈 부르주아Louise Bourgeois는 폭력적인 아버지로 인한 상처, 불행한 가정을 유지하기 위해 노심초사했던 어머니에 대한 연민을 담아 바느질을 했다. 부르주아는 어머니와 어머니의 사랑을 갈구하는 아이, 상처받고 다친 여성의 형상을 조금은 거친 듯한 꾸밈 없는 바느질로 만들어 억눌렸던 감정을 쏟아냈다. 만년에 이르러 부르주아는 오래된 천을 바느질해 책을 만들었다. 그는 이 책 〈망각의 송시Ode à L'oubli〉(2004)를 통해 자신의 삶을 회고하고 자신에게 상처를 줬던 사람들을 용서했다.

천을 미술의 새로운 재료로 소개하기는 했지만, 천은 조각 이전에 공예의 재료로 쓰이던 소재였다. 그러나 어떤 재료들은 새

로움을 넘어 파격적이다. 일상적 물건과 쓰레기 이야기다.

이 같은 재료는 산업화된 현대 사회의 현실을 최대한 있는 그대로 보여주고자 했던 누보 레알리슴Nouveau Réalisme, 신사실주의 작가들에 의해 본격적으로 사용되기 시작했다. 1950년대에 모더니즘의 추상미술은 절정에 달했다. 미술의 순수성을 추구하던 모더니즘 미술은 현실에서 멀어져 버렸고, 이를 비판하며 누보 레알리슴이 탄생했다. 누보 레알리슴 작가들은 예술의 사회성을 강조하며 현실에 두 발을 디딘 미술을 추구했다.

자크 빌레글레Jacques Villeglé와 레이몽 앵스Raymond Hains는 도시의 벽에 여러 겹으로 붙어 있던 포스터들을 가져다 부분부분 떼어낸 뒤 작품으로 선보였다. 장 팅겔리는 버려진 엄청난 양의 고철들로 움직이는 조각을 만들어냈다. 세자르 발디치니César Baldiccini는 폐차된 자동차들을 압축해 작품으로 삼았으며, 아르망 페르난데스Armand Fernandez는 화장솜, 화장품 용기, 포장지 등을 투명한 통에 가득 담아 작품을 완성했다.

이런 버려진 쓰레기들은 현대 산업사회, 소비사회를 직접적으로 보여준다. 더 이상 가치가 없다고 판단되어 버려진 사물들을 가져다가 예술 작품으로 선보이는 이들의 작업을 보면 냉혹한 현실을 느끼는 동시에 위안을 받는다.

유나얼은 길에서 발견한 물건, 버려진 물건들을 가져다 작품에 활용하는데, 버려진 물건들에 대한 애틋한 마음으로 작업한나고 한다. 그는 길 위의 물건을 보고도 관심 없이 지나가던 사

람들이 그것으로 만든 작품에 주목하고 좋아해 주는 것을 보면 기쁨을 느끼고, 이것이 예술의 힘이라고 말한다.

정재철은 버려진 현수막으로 한 마을의 풍경을 바꾸는 프로젝트를 진행했다. MBC 〈문화사색〉에 이 프로젝트 과정이 상세히 소개되었다. 2004년부터 2011년까지 7년 동안 진행되었던 〈실크로드 프로젝트〉에서 작가는 세계 곳곳을 돌아다니며 사람들을 만났고, 깨끗이 세탁한 폐현수막을 나눠 주면서 자유롭게 활용하라고 안내했다. 현지 사람들은 폐현수막으로 모자, 가방, 차양, 커튼 등을 만들어 자신들의 삶을 꾸며나갔다. 그리고 작가는 김종영미술관에서 열렸던 전시 《2011 오늘의 작가 정재철 실크로드 프로젝트》에 그 과정을 공개했다. 전시장에는 프로젝트 진행 사진과 영상, 사람들에게 나누어 주었던 현수막 사용 설명서, 작가의 여정을 손으로 그린 지도, 현수막으로 만든 차양 등이 설치되었다. 작가는 현지에서 만들었던 오브제들을 가져오지 않고 사진과 동영상을 바탕으로 한국에서 다시 만들어 전시했다. 만들어진 오브제들은 이미 현장에서 잘 사용되고 있었고, 그곳에 그냥 두는 것이 프로젝트의 의미에도 맞는다고 설명하는 작가의 인터뷰는 잔잔한 감동을 선사했다.

내일은 못 볼 수도 있습니다

우리가 만나는 어떤 작품들은 금방 닳아 없어지는 재료로 만들어지기도 한다. 비누와 얼음, 음식이 그 대표라고 할 수 있다.

앞서 〈풍화 프로젝트〉, 〈화장실 프로젝트〉로 소개한 신미경의 작품들을 예로 들 수 있다. 신미경은 비누로 서양의 전통 조각과 불상, 도자기 등을 만든다. 작업 과정을 보여주는 동영상을 보지 않았다면 재료가 비누라는 사실을 믿을 수 없을 정도로 진짜 대리석 조각이나 도자기 같다. 오래된 유물은 시대를 초월하는 가치를 갖는다. 그만큼 안전하게 오래 보존하는 것이 중요한 과제이다. 그러나 신미경은 그런 사물을 금세 녹아 사라지는 비누로 만들어 물질세계의 덧없음, 나아가 유한한 인간 삶의 무상함을 보여준다. 신미경이 들려주는 작품 설명에 빠지지 않고 등장하는 내용이 '비누는 존재함과 사라짐을 동시에 매우 명확

히 보여주는 재료'라는 것이다. 비누는 자신의 역할에 충실할수록 사라지기에 흘러가는 시간의 흔적을 정말 빠르게 보여준다.

신미경의 비누 조각들은 바니타스Vanitas 정물의 비눗방울과 의미가 연결된다고 볼 수도 있겠다. 17세기 네덜란드에서는 바니타스라는 정물화가 유행했다. "헛되고 헛되며 헛되고 헛되니 모든 것이 헛되다.Vanitas vanitatum et omnia vanitas."라는 의미를 담은 이 작품들은 삶의 유한함을 상기시켰다. 여기에는 주로 죽음을 상징하는 해골, 지고 사라져버리는 꽃과 초 등이 그려졌고, 비눗방울이 들어갈 때도 있다.

비누 거품을 이용한 작품도 있다. 일본 작가 나와 코헤이名和晃平, Kohei Nawa는 세제, 글리세린, 물을 사용해서 거대한 구름 같은 거품 조형물을 만들었다. 하얗게 빛나는 비누 거품 언덕들이 전시장을 가득 채웠다. 〈폼Foam〉(2013)이라는 작품이다. 아무리 작가가 거품을 계속 만들어내고 지속 시간을 늘리더라도 결국 거품은 사라진다. 거품의 모습을 완벽히 통제할 수도 없다. 이런 상황은 인간이 붙잡을 수 없는 삶의 소멸 과정을 떠올리게 한다.

또 다른 사라지는 재료는 얼음이다. 사진작가 김아타의 〈얼음의 독백〉 시리즈는 마오쩌둥, 매릴린 먼로, 해골을 얼음 조각으로 만든 뒤 그것이 녹아가는 과정과 얼음이 모두 녹은 물을 촬영했다. 단단했던 얼음이 녹아 물이 되는 과정은 권력과 명성, 욕망의 무상함과 허무함을 드러낸다. 인간의 삶 역시 얼음이 녹아 사라지듯 찰나일 뿐이다. 물론 그렇다고 해서 김아타가 절망

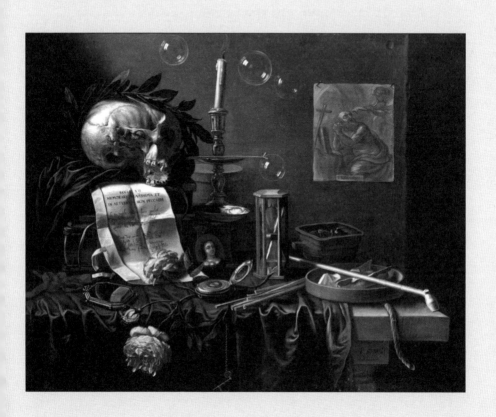

그림 12

페터르 시온, 〈해골이 있는 바티나스 정물〉, 1637~1695, 캔버스에 유채, 64.2×80cm

만을 이야기한다고는 할 수 없다. 얼음이 녹은 물은 흘러 새로운 생성으로 이어지기 때문이다. 결국 〈얼음의 독백〉은 삶과 죽음, 순환을 아우르는 세상의 진리를 보여준다.

사실 비누나 얼음이 아닌, 단단하고 튼튼한 재료로 만든 작품도 시간이 지나면서, 아니면 외부의 충격으로 부서지거나 사라질 수 있다. 대리석으로 만들어진 고대 그리스 시대의 조각들 역시 영원불멸하지 못했다. 전통적인 재료로 만든 작품이 영구적일 것이라는 생각 역시 우리의 착각일 뿐이다. 인간의 문명이 영원할 것이라는 기대, 그것은 깨질 수밖에 없는 희망 사항일지도 모른다.

그러고 보니 음식 역시 쉽게 사라진다. 그러면서도 일상과 매우 밀접하다. 우리는 언제나 음식을 먹는다. 물론 때로는 끼니를 거를 때도 있을 것이다. 바쁜 하루를 보내다 보면 삼시 세끼를 제대로 챙겨 먹기가 쉽지 않을 때도 있다. 많은 사람이 잠을 조금 더 자기 위해, 출근 준비를 하다가, 입맛이 없다는 이유로 아침을 거른다. 또 이런저런 일을 하다 보면 점심시간을 놓치거나 간단히 요기할 때도 많다. 그러다 저녁에 약속이라도 있다면 필요 이상으로 과식을 하게 된다. 언젠가부터 야식은 빼놓을 수 없는 문화가 된 것 같다. 건강하게 잘 먹는 일은 참 어렵다.

그런 우리를 유혹하듯 텔레비전에서는 매일 새로운 맛집을 소개한다. 요리 관련 프로그램들은 그 자체로 볼거리와 정보를 제공한다. tvN의 〈삼시세끼〉와 〈집밥 백선생〉, 〈수미네 반찬〉

은 시즌제로 방송되며 꾸준한 인기를 누렸다. 인터넷 검색창에 '맛집'이라는 단어를 넣으면 엄청나게 많은 정보들이 나온다. 고급스러운 레스토랑에서부터 토속적인 향토 음식에 이르기까지 전국에는 음식점이 참 많다. 유튜브에도 마치 현장에서 음식을 먹는 것과 유사한 경험을 제공하는 동영상들이 셀 수 없이 많이 올라온다.

음식과 건강에 대한 정보도 쏟아진다. 많은 기사에서 건강을 위해 하루에 세 끼를 잘 챙겨 먹어야 한다고 말한다. 그런데 또 다른 기사에서는 하루에 두 끼, 때로는 한 끼만 먹는 것이 더 좋다고 주장한다. 특정한 음식이 건강에 좋거나 나쁘다는 식의 기사도 많다. 다른 한편에서는 어떻게 하면 더 좋은 재료로 더 맛있고 건강에 좋은 음식을 만들어 먹을 수 있는지 알려준다. 특정한 요리법이나 음식이 유행하기도 한다.

사람들은 저마다 건강 상태와 체질, 처한 환경과 입맛이 다르다. 그러니 모두 같은 음식을 먹을 수는 없다. 그러나 어떤 상황에도 바뀌지 않는 것이 있으니, 음식은 인간이 생명을 유지하기 위해 꼭 필요한 기본 요건 중 하나라는 사실이다. 게다가 음식은 시각, 후각, 미각, 때로는 청각까지도 만족시키는 즐거움을 주기 때문에 그 자체로 취미와 여가가 될 수 있다. 또한 내가 먹는 음식은 내 삶이 어떤 모습인지 비춰주는 거울과도 같다.

음식이 삶에 필수적인 만큼 미술에서도 중요하게 다뤄졌을 거라고 생각할지도 모르겠다. 하지만 서양 전통 미술에서 음식

은 인기 있는 소재가 아니었다. 음식은 인간의 생존과 긴밀한 것인 만큼, 동물적이고 육체적인 영역과 연결된다고 보아 이성과 정신을 가진 인간의 영역과는 거리가 있는 것으로 취급되었기 때문이다. 또한 식사는 너무 일상적인 행위라서 예술의 주제가 되기에 평범하다고 여겨졌다. 인물화에 비해 정물화가 비주류인 탓도 있었고, 만들어진 뒤 시간이 흐르면 썩고 지저분해지는 음식의 성격도 좋게 보이지는 않았을 것이다. 게다가 미각과 식사가 감각, 성적 욕망을 의미한다는 관념도 영향을 끼쳤다. 여하튼 이 모두는 이상적 가치, 정신과 영혼을 가진 고귀한 인간상을 지향했던 전통적인 미술과는 어울리지 않는 것이었다.

실제로 음식을 먹는 장면을 그린 회화는 드물며, 그려졌다 해도 식사의 주체가 어린아이거나 고상하고 우아해 보이지 않는 인물일 때가 많았다. 17세기 바니타스 정물화에는 육류와 생선, 각종 과일 등이 그려졌는데 이는 주로 흐르는 시간과 유한한 생의 허무함, 죽음을 상징하거나 기독교적인 의미를 함축하기 위함이었다. 레오나르도 다빈치의 〈최후의 만찬The Last Supper〉(1495~1497)은 음식이 주인공은 아니지만 음식과 그릇이 매우 섬세하게 그려져 있다. 그 이유로 그가 요리사였기 때문이라는 주장이 제기되어 화제가 되기도 했다.

그렇다면 요즘 미술은 어떨까? 오늘날의 미술가들에게 음식은 시대와 문화, 민족, 한 가족과 개인의 정체성을 드러내는 통로이다. 때로는 사회의 편견을 비판하는 수단이 되기도 한다.

음식을 이용한 작품으로 유명한 작가인 리크리트 티라바니자는 〈무제-공짜Untitled-Free〉(1992)와 같은 작품에서 태국식 팟타이와 카레 같은 음식을 요리해 관람객들에게 나눠 주었다. 작가는 요리를 나눔으로써 자신의 정체성을 드러내는 동시에 관람객과 소통하고, 관람객은 음식을 먹음으로써 전시에 참여했다. 함께 음식을 먹는 것은 서로의 문화를 이해할 수 있는 훌륭한 방법이다. 또한 미술관을 식당으로 바꿔버리는 이 작업은 미술관이 가진 권력과 전시장이 깨끗하고 순수한, 미술만을 위한 절대적 공간이라는 규범을 해체했다.

요리는 전통적인 여성의 영역으로 여겨졌던 만큼 성에 관한 고정관념을 깨뜨리는 작업을 선보이는 작가들도 많다. 그중 세라 루커스Sarah Lucas는 음식을 이용해 성 정체성에 대한 고정관념을 우스꽝스럽게 드러낸다. 그의 사진 작품 〈달걀 프라이를 붙인 자화상Self Portrait with Fried Eggs〉(1996)에서 작가는 의자에 비스듬히 앉아서 정면의 카메라를 응시하고 있는데, 양쪽 가슴에 달걀 프라이가 올라가 있다. 〈두 개의 달걀 프라이와 한 개의 케밥Two Fried Eggs and A Kebob〉(2002)에서는 식탁 위의 음식으로 여성의 실루엣을 만들어냄으로써 마치 음식처럼 소비되는 여성의 사회적 위치를 풍자했다.

한편 재닌 안토니Janine Antoni는 〈갉다Gnaw〉(1992)에서 자신의 이로 조각한 거대한 초콜릿을 선보였다. 무게가 약 270kg인 거대한 정육면체 모양의 초콜릿 덩어리를 작가는 이로 물어뜯었다.

초콜릿 모서리는 그렇게 조금씩 깎였으며, 이빨 자국이 선명하게 남았다. 그는 이 퍼포먼스를 통해 추상 미술로 대표되는 모더니즘 미술의 경직성에 질문을 던졌다.

이처럼 늘 우리 곁에 있는 일상이어서 대수롭지 않게 여겨지는 음식들은 그저 살아가기 위해 먹어야 하는 것 이상의 존재다. 가장 익숙한 것이기에 인간의 삶과 사회를 담아내는 훌륭한 미술 재료가 된다.

지금까지 언급된 재료는 파격적이어도 우리를 불편하게 하진 않았다. 그러나 오늘날의 미술 중에는 우리를 절대 웃을 수 없게 하는 재료, 특히 공포와 충격, 혐오감을 유발하는 것들로 만들어진 작품들도 있다. 이 재료들을 보면 무엇이든 재료가 될 수 있다고 생각되는 시대라는 게 분명해 보인다. 아니, 사실 '무엇이든'이라는 말로도 수용하기 힘든 재료들이다.

동물과 곤충의 사체, 대소변과 같은 배설물, 피, 머리카락, 손톱, 곰팡이. 글자로만 보아도 미간이 찌푸려진다. 일상에서조차 환영받지 못하는 이것들은 오래전에 미술의 영역으로 들어왔다.

삶과 죽음을 주된 주제로 작업하는 데미언 허스트는 다양한 동물의 사체들을 포름알데히드에 담아 전시했다. 그의 작품 〈천 년A Thousand Years〉(1990)은 철제 프레임으로 만들어진 유리 상자에 담겨 있다. 두 칸으로 구성된 상자 한쪽 칸에는 잘린 소의 머리가 놓여 있고, 구멍으로 이어진 다른 쪽 칸에는 파리들이

산다. 소의 머리 위쪽에는 전기 살충기가 있어 파리를 태워 죽인다. 〈살아 있는 자의 마음속에 있는 죽음의 육체적 불가능성 The Physical Impossibility of Death in the Mind of Someone Living〉(1991)은 상어의 사체가 포름알데히드에 잠겨 있는 작품이다. 〈나비 색채화Butterfly Colour Paintings〉 시리즈에서는 캔버스 위에 나비를 붙여 놓았다. 또 전시장에 번데기를 가져다 놓아 애벌레가 나비가 되고 죽어가는 과정을 보여주기도 했다.

마크 퀸은 자신의 피와 대변으로 두상을 만들었다. 자신의 소변으로 회화를 선보인 앤디 워홀, 자신의 똥을 깡통에 넣어 밀봉한 피에로 만조니Piero Manzoni의 〈예술가의 똥Artist's Shit〉(1961)처럼 예상외로 배설물은 꽤 오래전부터 미술의 재료가 되었다. 배설물과 관련해 가장 유명한 요즘 미술가로는 코끼리 똥을 동그랗게 빚어 캔버스에 붙이거나, 캔버스 아래에 놓는 크리스 오필리Chris Ofili가 있다.

이처럼 불쾌한 재료들을 이용한 작품들은 대부분 미술은 이런 것이어야 한다는 식의 고정관념을 뒤집고 우리 사회에 만연한 편견, 불합리한 위계질서를 깨뜨리려 한다. 물론 이런 재료를 사용한 작품들을 어떻게 생각할지는 개인의 자유에 달렸다. 미술 감상에는 취향도 중요한 부분을 차지하는 만큼 좋아하지 않더라도 괜찮다. 일부 작업에서 불거진 윤리적 논란, 폭력성에 대한 비판도 진지하게 생각해 봐야 할 것이다.

그러나 분명한 사실은 이러한 작품들은 질문을 던진다는 것

그림 13

데미언 허스트, 〈살아 있는 자의 마음속에 있는 죽음의 육체적 불가능성〉,
1991, 유리와 강철, 포름알데히드에 상어, 213×518×213cm

이다. 아름답다는 것의 기준은 무엇인가? 왜 미술은 추하고 혐오스러운 것을 보여주어서는 안 되는가? 미와 추를 구별하는 기준은 무엇이고 누가 정했는가? 관람객은 미술을 통해 보편적인 가치 판단 기준과 세계의 규칙에 대해 자연스럽게 되돌아보는 시간을 갖게 된다.

기술이 예술을 만날 때

마지막으로 소개할 재료는 지금까지 언급된 것과는 전혀 다른 차원의 것이다. 바로 모터와 인공조명, 텔레비전과 비디오, 컴퓨터와 같은 과학 문명의 결과물들이다. 이런 첨단 과학을 재료로 하는 미술을 미디어 아트media art라 하는데, 오늘날의 미술에서 꽤 자주 만나게 되는 장르 중 하나다.

미디어 아트의 대표적인 특성은 과학 기술을 이용한다는 점이다. 때로는 어떤 기술이 사용됐는지 상상할 수 없을 정도로 전문적인 최첨단 과학 기술이 사용되기도 한다. 덕분에 관람객들은 보다 풍성하고 다양한 볼거리를 제공하는 작품들을 감상할 수 있게 되었다.

미디어 아트에서는 예술적인 아이디어와 영감 못지않게 과학적 지식과 경험도 중요하며, 예술가가 과학적인 지식이 많을수

록 풍부한 형식을 실험해 보는 데 도움이 된다. 실제로 많은 미디어 아트 작가들은 자신의 예술적 상상력을 마음껏 발휘하기 위해 새로운 장비와 프로그램에 민감하게 반응하고 그것을 익히기 위해 노력한다. 필요할 경우에는 기술자나 과학 연구소와 적극적으로 협업을 진행하기도 한다.

미디어 아트가 가진 또 다른 특징은 대중의 참여, 대중적인 확산을 지향한다는 것이다. 따라서 미디어 아트는 보다 적극적으로 관람객의 참여를 유도하고, 관람객과 작품이 영향을 주고받으며 완성되는 경우가 많다. 관람객이 작품에 영향을 주고, 작품이 변화하는 걸 본 관람객이 영향을 받는 과정이 무한히 반복되는 것이다.

이러한 점에서 미디어 아트는 그 어떤 장르보다도 이 시대를 잘 드러낸다. 서로 다른 이질적 영역을 적극적으로 결합하고, 매체의 한계를 뛰어넘고, 관람객과 상호작용하는 것은 요즘 미술의 대표적인 특징이기 때문이다.

미디어 아트 전시장에서 만날 수 있는 작품 유형에는 여러 가지가 있다. 우선 작품 자체가 움직이는 경우를 들 수 있겠다. 움직이는 예술 작품을 키네틱 아트라 하는데, 그 기원은 스툴 위에 자전거 바퀴를 올려놓은 마르셀 뒤샹의 〈자전거 바퀴Roue de bicyclette〉(1913)까지 거슬러 올라간다. 착시로 그림이 움직이는 것처럼 보이는 옵티길 이트optical art) ᅡ 바람에 흔들리는 모빌, 관람객이 다가가거나 만지면 움직이는 작품들도 있다. 키네틱 아

그림 14

최우람, 〈오페르투스 루눌라 움브라〉, 2008, 알루미늄과 스테인리스강, 플라스틱, 전자 장치, 420×130×420cm

트는 오늘날 과학 기술을 이용하게 되었고, 더욱 섬세하고 복잡해졌다. 항상 변하고 움직이는 형상들은 정지된 것에서는 볼 수 없는 것들을 보여주며 강한 인상을 남긴다.

키네틱 아트를 대표하는 미술가로는 단연 최우람을 들 수 있다. 그는 세계를 살아가는 존재들의 생성과 소멸을 탐구해 기계 생명체를 만들었다. 거대한 식물, 곤충, 동물을 닮은 이 생명체들에겐 작가의 이름 'Uram'이 들어간 독특한 학명이 붙었고 탄생과 진화에 관한 이야기가 부여되었다. 인간의 지배를 벗어나 스스로 자신을 조절하고 진화할 수 있는 존재에 관한 이야기는 미래에 언젠가 도래할 자연계의 모습을 상상하게 한다. 또한 문명과 자연의 관계, 과거에서 현재를 지나 미래로 이르는 인류의 역사를 깊이 생각하게 한다. 그 과정에서 인간이 인간이 아닌 존재를 어떻게 대해 왔는지를 되돌아보고 공존의 가능성을 고민해 볼 수도 있을 것이다. 무엇보다 시각적인 아름다움과 정교함으로 우리를 압도하는 움직이는 기계 생명체들은 신비로운 시공간을 제공한다.

최우람의 작품에서는 빛도 압도적인 분위기를 위한 중요한 요소다. 그림자가 작품의 재료가 되듯이 빛도 그 자체로 예술 작품이 될 수 있는데, 빛과 빛의 효과가 작품이 되는 장르를 라이트 아트light art라고 부른다. 라이트 아트에서는 주로 과학 기술을 이용한 인공 조명을 활용한다.

라이트 아트에서 빛과 어둠은 서로를 돋보이게 해주는 조력

자와 같다. 어둠 속의 빛은 흐릿하고 미약하더라도 환한 대낮의 햇빛보다 더 강한 인상을 전한다. 그래서인지 빛이 중요한 작품들은 대부분 어두운 공간에 전시된다.

댄 플래빈Dan Flavin은 라이트 아트에서 빼놓을 수 없는 작가다. 그는 우리에게 익숙한 형광등을 이용해 작품을 완성한다. 노란색, 초록색 등 색색깔로 빛나는 기다란 빛의 선은 어떤 형태로 어떤 배치로 어떻게 놓이느냐에 따라 공간을 완전히 바꿔버린다. 빛의 선은 홀로 덩그러니 남아 비스듬히 벽을 가로지르기도 하고, 서로 겹치고 얽혀 빛의 벽을 만들어내기도 하며, 전시 공간을 빛으로 채운다.

제니 홀저Jenny Holzer는 빛으로 글을 쓴다. LED 전광판을 배치해 빛나는 글이 흘러가게 하거나, 거대한 건물의 바깥벽에 대형 프로젝터로 문장을 투사한다.

오늘날 라이트 아트는 레이저 아트laser art, 홀로그래피 아트holography art 등으로 분화되며 그 종류와 규모가 다양해졌다. 또한 단독으로 쓰이기보다는, 다른 장르와 결합되어 다양한 시도를 하는 데 사용된다. 그리고 키네틱 아트가 에너지와 움직임에 주목하는 것처럼, 라이트 아트도 빛을 발산하는 물질 자체보다 빛이 가져오는 효과가 더 중요하게 여겨진다.

미디어 아트에서 우리에게 가장 익숙한 장르는 비디오 아트video art일 것이다. 비디오 아트는 비디오와 텔레비전을 사용한다. 백남준의 개인전 《음악의 전시-전자 텔레비전》(1963)이 비

디오 아트의 시작이었다. 백남준은 예술의 영역을 확장할 수 있는 새로운 매체로 텔레비전과 비디오를 선택했다. 텔레비전은 영상을 일방적으로 송출했고, 언론의 상업화와 권력화를 보여줬다. 백남준의 선택은 이에 비판적인 반TV적 태도였으며, 플럭서스Fluxus의 저항 정신에 기반했다. 플럭서스는 보수적인 고급예술에 반기를 들고 기존의 엄숙한 미술을 전복시키고자 한 전위예술 운동이었다.

백남준은 관람객이 참여하는 〈참여 TV〉라 불리는 인터랙티브한 작품들을 발표했고 텔레비전 모니터와 일상의 사물을 결합하기도 했다. 또한 1970년 공학자 아베 슈야阿部修也, Shuya Abe와 함께 비디오 영상의 이미지를 변형하는 비디오 신디사이저를 만드는 데 성공했다. '백-아베 비디오신디사이저Paik-Abe Video Synthesizer'라 이름 붙인 이 장비 덕분에 영상 속 이미지와 색채가 자유롭게 변해 촬영된 이미지와 작가가 만들어낸 이미지를 함께 선보일 수 있었다.

이후 백남준은 동양과 서양의 만남, 인간화된 기술, 자연과 공존하는 기술 등의 메시지를 작품에 담았다. 그의 〈TV 부처〉(1974)에서는 서양의 모더니즘을 대표하는 과학 기술과 동양의 철학이 만났고, 인공위성 프로젝트 3부작은 예술과 대중문화, 스포츠를 통한 동서양의 만남과 소통을 보여주었다. 이처럼 그가 비디오 아트의 역사에 남긴 업적은 일일이 열거하기 어려울 정도이다.

한편 비디오 아트는 영상이 중심이 되기 때문에 이야기가 담긴다. 작가가 애니메이션이나 영화와 같은 동영상을 보여주는 경우에는 이런 성격이 더 강해진다. 그러나 비디오 아트 작가들에게 영상은 무엇보다 조형적 실험을 위한 것이다.

특히 오늘날의 비디오 아트는 최첨단의 기술을 복합적으로 사용해 더욱 다양한 시각적 실험을 선보이고 있다. 관련해 컴퓨터 기술은 비디오 아트를 포함한 미디어 아트의 실험을 위해 빼놓을 수 없는 중요한 수단이다. 물론 컴퓨터 기술만으로 예술이 완성되는 컴퓨터 아트computer art, digital art도 있다.

비디오 아트가 가진, 전통 미술과 가장 대비되는 차이는 흘러가는 시간에 기반한다는 사실이다. 비디오 아트가 아닌 미술 작품들은 감상 시간에 명확한 시작과 끝이 없다. 하나의 작품을 감상하며 오랜 시간을 보낼 수는 있지만, 그것은 관람객의 재량에 달려 있을 뿐이다. 또한 시간의 흐름에 따라 한쪽 방향으로만 진행되는 일반적인 기록 영상과 달리 비디오 아트는 미술가가 영상을 마음대로 편집·재생한다. 시간을 거슬러 올라가거나 교차시키고 짧은 순간이 길게 늘어나기도 하는 것이다.

이러한 속성을 가장 잘 보여주는 비디오 아티스트로 빌 비올라Bill Viola를 들 수 있다. 비올라는 고속 촬영한 영상을 정상 속도로 재생해 관람객이 느리게 움직이는 화면을 만나게 한다. 그로써 시간의 한계를 벗어나고 관객들이 사물과 대상을 새롭게 바라보게 한다.

이이남의 작품도 시간의 흐름을 강하게 느낄 수 있다. 그는 정지된 순간을 그린 회화에 상상력을 덧입혀 입체적인 공간을 부여하고 그림에서 찾을 수 없는 인물과 이야기를 만들어낸다. 그는 조선시대 후기 진경산수화의 대가 정선의 작품을 바탕으로 한 작품을 만들었다. 인왕산의 사계절의 풍경 변화를 그려내는 〈인왕제색도-사계〉(2009)가 유명하고, 과거의 산이 그려진 산수화에 현대의 고층 건물과 케이블카가 하나둘 솟아나는 〈신-단발령망금강〉(2009)도 있다. 〈겸재 정선 고흐를 만나다〉(2011)에서는 나란히 배열된 세 개의 디스플레이에 영상이 재생된다. 나귀를 탄 정선은 산수화가 그려진 가장 오른쪽 영상에서부터 시작해 중간의 밀밭을 지나 가장 왼쪽 고흐의 방 그림으로 이동한다. 정선이 고흐를 만나고 돌아오는 동안 풍경 그림의 시간과 계절이 바뀐다.

마지막으로 소개할 미디어 아트는 넷 아트net art다. 넷 아트는 인터넷을 기반으로 하는 웹상의 예술 행위다. 넷 아트는 미디어 아트가 지향하는 관람객과의 상호작용과 소통을 더 적극적으로 실현할 수 있다.

구글 아트처럼 인터넷 공간에 업로드된 미술 작품 이미지들을 떠올릴지도 모르겠지만, 넷 아트는 그런 것이 아니다. 넷 아트의 가장 중요한 조건은 처음부터 인터넷을 겨냥해, 인터넷의 특성인 상호연계성을 바탕에 두고 창작되어야 한다는 것이다. 쉽게 말해 클릭에 반응하는 등 인터넷의 속성을 활용하는 미술

이다.

이처럼 미디어 아트는 거리가 멀다고 여겨졌던 과학 기술을 이용해 예술의 영역을 확장한다. 때로는 기술적 효과에 과하게 집중해 이게 예술 작품이 맞는지, 과학 기술 시연회가 아닌지 구별할 수 없는 상황이 일어나기도 한다. 작가들은 이러한 한계를 극복하기 위해 작품에 철학적 의미, 사회적 상황을 담아내거나 개인의 진솔한 이야기를 들려주며 공감대를 높인다. 단순히 작품의 규모를 키워 스펙터클함을 즐기는 것을 넘어 성찰과 사색을 끌어내는 것이다.

지금까지 이해를 돕기 위해 미디어 아트의 세부 장르를 구별해 설명했지만 사실 그렇게 명확하게 갈리지 않을 때도 많다. 미디어 아트가 분야의 경계를 넘는 시대를 대표하는 장르인 만큼 우리가 전시장에서 만나는 많은 미디어 아트 작품들은 다양한 장르와 형식, 매체가 결합되어 있다. 그러니 작품을 감상할 때는 그 작품이 어느 장르일지 고민하면서 하나의 장르에 끼워 맞춰서 정리하려고 하기 전에 작품 자체를 즐겨보기를 권한다.

전시장에서 조금 낯설고 당황스러운, 처음 겪는 경험을 해본다고 해서 불안해할 필요는 없다. 미술이 이상해졌다고 생각하고 경계할 필요는 더더욱 없다. 긴장을 조금만 풀고, 한 걸음씩 다가가 보자. 그곳에 있는 작품이 회화이든 설치 미술이든, 그 어떤 모습을 하고 있든 작가는 작품을 통해서 예술과 세계를 이야기한다. 우리에게 말을 걸고 질문을 던지고 공감을 구한다.

그러니 그냥 작가가 던지는 메시지를 생각하며 눈앞의 작품을 즐기고, 우리가 선택해 즐길 수 있는 경우의 수가 늘어났다고, 볼거리가 많아졌다고 생각하고 넘기자.

마지막으로 강조하고 싶은 점이 있다. 분야와 장르를 통합하는 새로운 시도가 일상이 되었다고 해서 그렇지 않은 작품이 고리타분하거나 시대에 발맞추지 못하는 것은 아니다. 그보다는 미술의 영역에 변화와 확장이 일어났다고 보는 것이 적합할 것이다.

장르를 넘나드는 작업들은 이 시대 미술의 일부일 뿐이다. 그것이 오늘날 미술의 전부가 될 수는 없다. 되어서도 안 된다. 여전히 과거로부터 이어져 온 매체에 집중하며 회화와 조각 작업에 매진하는 많은, 훌륭한 작가들이 존재한다. 새로운 미술의 경향이 나타났다고 해서 이전의 미술이 무의미해지거나 사라지는 것은 아니다. 결코 어떤 것이 더 좋다, 나쁘다고 우위를 가릴 수 없다. 다양성과 상대성을 중시하는 오늘날의 미술은 모든 다름을 포용한다. 미술은 하나의 기준으로 이해될 수 없다.

제일 중요한 점은 그 모든 작품들이 우리의 현시대와 호흡하는, 살아 있는 미술의 소중한 부분들이라는 사실일 것이다.

THE WORLD IS
A GALLERY

4단계

전시를 만든
사람들을
만나기

Reading
Modern Art
Makes
Daily Life Art

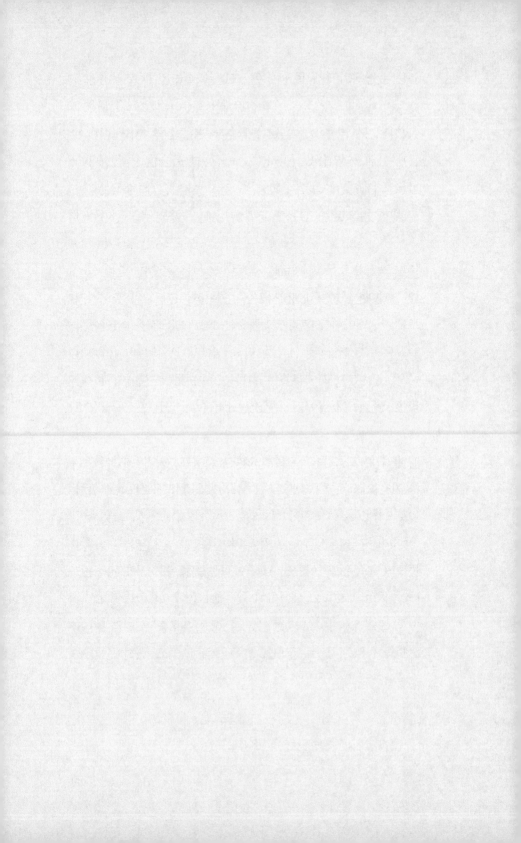

큐레이터,
전시라는 작품을 만들다

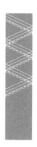

전시장에 들어서면 익숙하든 낯설든, 편안하든 불편하든, 마음에 들든 들지 않든 작품이 있다. 벽에 걸리거나 바닥에 놓여 있고, 천장에 매달려 있기도 한다. 이러한 전시장의 모습은 누군가의 기획을 바탕으로 만들어졌다. 그리고 그 기획의 중심에 큐레이터가 있다.

큐레이터는 전시의 주제와 메시지, 서사와 구조를 만들어내는 총책임자이다. 소속 기관이나 전시 성격에 따라 하는 일의 범주가 조금씩 달라지지만 그 사실은 변하지 않는다. 큐레이터는 어떤 미술가의 어떤 작품을 어떤 방식으로 보여줄지 결정한다. 작품을 어떤 관점에서 바라볼 것인지, 전시 환경을 어떻게 조성할지 모두 큐레이터에게 달려 있다. 전시를 준비하는 과정

에서 작가를 비롯해 전시 스태프들과 조율해 가며 일을 진행하는 것도 큐레이터의 역할이다. 우리가 의식 못하고 지나치는 조명의 각도와 강도, 전시장 벽의 색, 작품 사이의 간격 같은 것들도 큐레이터의 고민 끝에 나온 결과물이다.

때로는 하나의 전시장에 다양한 시대의 작품들이 동시에 놓이기도 한다. 과거의 미술과 오늘날의 미술이 함께 전시될 때, 관람객이 무엇을 보게 할지, 두 시대의 관계를 어떻게 만들어낼지는 기획에 달렸다. 모든 예술은 만들어진 시대를 반영하기에, 그 시대를 산 사람이 아니라면 작품을 쉽게 이해할 수 없는 경우가 있다. 작품의 시각적 특징뿐 아니라 특정한 지역과 민족성, 계층, 종교, 배경지식 등 작품에 몰입하기 위해 관람객이 넘어야 할 산은 많다. 우리가 사는 이 시대에 만들어진 미술도 이해하기 어려운 마당에 시대를 초월하고 지역을 뛰어넘어야 한다니 쉽지 않다. 이걸 돕는 사람이 바로 전시기획자, 즉 큐레이터다.

똑같은 작품도 어디에, 어떻게 전시되는가에 따라 전혀 다른 감정과 감동을 불러일으킨다. 같은 희곡이라 해도 누가 연출했느냐에 따라 전혀 다른 연극이 되고, 같은 원작 소설을 영상화하더라도 감독이 누군지에 따라 전혀 다른 영화가 만들어지는 것과 같은 이치다. 큐레이터는 전시 취지와 의도에 따라 서로 다른 시대의 작품들을 한 주제로 묶어내고, 관람객들에게 그와 관련된 정보를 제공한다.

그런데 전시를 보는 대다수의 관람객들은 작품과 미술가에게 주목하고 전시기획자인 큐레이터에게는 그리 큰 관심을 갖지 않는다. 많은 사람들이 전시는 그저 완성된 작품을 가져다 걸어 놓는 것이라고 생각하는 듯하다. 그러나 전시는 그 자체로 하나의 작품이다.

옛날부터 전시 기획에 대한 고민, 다양한 시도들이 있었다. 시대가 바뀔 때마다 새로운 전시 방식이 나타났다. 18~19세기 살롱에서 열린 전시 풍경을 그린 그림을 보면 작품을 층층이 쌓아 올려놨다. 작품들은 벽면에 빽빽하게 걸려 있고, 사람들은 고개를 한껏 들어 높은 곳의 그림들을 본다. 이런 전시는 처음에 그림의 소재나 형태에 근거해 작품을 분류하다가 점차 유파나, 역사적·지리학적으로 분류했다.

20세기에 들어서면서 앞에서 이야기했던, 오늘날 우리에게도 가장 익숙한 전시 방식이 자리 잡게 되었다. 바로 하얀 공간에 관람객이 작품 하나하나에 몰입할 수 있도록 눈높이에 맞춰 그림을 걸고 그림 사이에 간격을 둔 것이다.

오늘날에는 그동안 익숙하게 봐왔던 미술의 틀을 벗어난 작품들이 많아졌다. 고정된 규칙을 따르지 않으려는 작품들이 늘어나 전시 또한 고정된 규칙대로 만들기 힘들어졌다. 매번 작가와 작품, 공간, 관람객에 따라 전시 방식을 바꿔가며 소통할 필요성이 생긴 것이다. 과정에 따라 변하는 미술 작품, 관람객들이 직접 만셔서 조작하고 참여해야 하는 미술 작품은 주변 환경

에 더욱 민감하게 반응한다. 때로는 작품의 겉모습까지 달라질 수 있다. 이런 상황이라 오늘날 전시에서는 큐레이터의 역할이 더 중요해졌다.

그래서 요즘 전시에서는 작가와 큐레이터가 그 어느 때보다 긴밀히 협업한다. 작가는 완성된 작품을 전시장에 보내는 것으로 자신의 역할을 다했다고 생각하지 않는다. 필요하다고 판단되면 큐레이터와 상의하면서 작품을 보완한다. 작품을 제작할 때부터 전시기획자와 의견을 나누는 경우도 있다.

우연히 발견해 재미있게 봤던 영화가 한 편 있다. A. 스콧 버그A. Scott Berg가 쓴 『맥스 퍼킨스: 천재의 편집자Max Perkins: Editor of Genius』(1978)를 원작으로 한 영화 〈지니어스Genius〉(2016)다. 이 영화는 문학사에서 가장 유명한 편집자라 불리는 맥스웰 퍼킨스의 이야기를 담고 있다. 퍼킨스는 대문호인 어니스트 헤밍웨이, 프랜시스 스콧 피츠제럴드, 〈지니어스〉의 주인공이기도 한 토머스 울프 등을 발굴하고 그들의 작품이 더 빛을 발할 수 있도록 했다.

어떤 장르에서든 작품 하나가 완성되려면 수많은 노력과 고뇌하는 시간이 필요하다. 대부분의 사람들은 책과 미술 작품에서 홀로 고난의 길을 견뎌낸 작가를 떠올린다. 그래서일까. 〈지니어스〉에서 볼 수 있는, 작가가 써온 글을 수정하거나 글의 일부를 삭제할 것을 요구하는 편집자와 편집자의 의견을 경청하고 그와 상의하는 작가의 모습은 새롭다. 예술가에게 영감을 주

는 뮤즈, 그를 위해 헌신하는 가족, 자극제가 되는 경쟁자의 존재는 익숙하지만, 작품의 내용과 방향에 손을 대는 편집자의 존재는 어딘지 낯설다. 지금 이 책도 편집자의 도움으로 완성되었다. 편집자는 책을 기획하고, 글의 의미가 독자에게 더 잘 전달될 수 있도록 의견을 제시하며, 내용에 오류는 없는지 확인하는 존재다.

영화 〈지니어스〉에서 편집자 퍼킨스가 그랬던 것처럼 큐레이터는 어떻게 하면 관람객들에게 최상의 상태로 작품들을 선보일지 고민하고 전시장을 구성한다. 전시되는 작품들을 관통하는 의미를 새롭게 부여하기도 한다.

우리보다 앞선 시대를 살았던 작가들의 작품을 전시할 때, 큐레이터는 해당 작가에 대한 자료를 철저히 수집하고 연구 자료들을 분석한다. 작가의 가족들이나 전문 연구가에게 자문을 구하기도 한다. 작가와 직접 이야기하며 전시 방향을 결정할 수 없기에 더욱 신중하다. 〈지니어스〉에서 퍼킨스는 자신에게 감사의 마음을 전하는 울프를 향해 편집자인 자신이 글을 더 좋게 바꾸었는지에 대한 고뇌를 표현한다. 큐레이터도 작가의 의도를 왜곡할 위험을 줄이기 위해 이런 고민을 한다.

마음에 드는 전시회를 만났다면 전시회 카탈로그 뒷면이나 미술관 홈페이지, 관련 기사에서 전시기획자의 이름을 찾아보자. 전시된 작품을 보면서 '이 작가는 왜 이런 작품을 만들었을까?', '이 작품에서 무슨 이야기를 하고 싶은 것일까?'라고 궁금

해하는 것처럼 '왜 이런 전시를 기획했을까?', '이 전시가 하려는 이야기는 무엇일까?'라는 질문을 던져보자. 작품 하나하나에 집중하는 대신, 전시 전체를 하나의 작품으로 여기고 감상해 본다면 그것도 흥미로울 것이다.

전시장에서 작가와 큐레이터가 이 전시를 위해 함께 머리를 맞대고 고민하는 순간을 떠올려 보는 건 어떨까.

교육, 미술관의 또 다른 목표

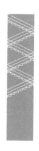

작품들을 다 둘러보았다면 전시장에서 할 만한 일을 모두 끝낸 것일까? 당연히 아니다. 미술관에는 전시 외에도 많은 것들이 있다.

"미술관은 어떤 곳인가요?"라고 물으면 대부분의 사람들이 전시회가 열리는 곳이라 답한다. 물론 전시는 미술관의 중요한 업무이다. 미술관은 작품들을 수집해서 보존하고 연구하고, 그 것을 바탕으로 전시를 한다. 그러나 미술관이 하는 일은 그 이상이다.

미술관은 생겨났을 때부터 공공 교육을 중요한 목표로 삼았다. 1793년 개관한 루브르박물관은 근대적 미술관과 박물관의 원형과 같은 곳이다. 루브르박물관은 설립될 때 자신의 의무 중 하나가 공공 교육이라고 명확히 밝혔다. 공공 기관이자 교육 기

관으로서의 역할도 중시한 것이다. 대중과의 소통이 중요한 오늘날, 미술관은 교육 프로그램을 운영해 대중과 만나고 교감하며 미술관을 널리 알리고 있다.

대부분의 미술관은 다양한 교육 프로그램을 정기적으로 열고, 진행 중인 전시와 연계된 특별 프로그램들도 운영한다. 홈페이지에서 프로그램 내용과 참여 방법을 알 수 있다. 미술관에는 교육을 담당하는 전문가인 에듀케이터(교육연구원)가 있어 교육 프로그램을 개발하고 진행한다. 관람객들이 가장 자주 만날 미술 전문가는 아마 미술관의 에듀케이터일 것이다.

전시를 관람할 때면 도슨트나 오디오 가이드를 통해서 전시의 의미와 작품 설명을 듣게 된다. 이런 해설 역시 관람객을 위한 교육 서비스의 일환이다. 도슨트와 함께 전시를 관람한다면 질문을 던지거나 토론도 할 수 있어 더욱 깊이 있는 관람을 할 수 있다.

우리나라 미술관에서 진행되는 교육 프로그램 중에는 어린이를 대상으로 한 것이 많다. 그림을 그리거나 무언가를 만드는 체험 프로그램이 가장 많지만, 이뿐만 아니라 미술과 관련된 글짓기나 토론 프로그램도 있다. 이외에 작가의 작업실을 방문하거나, 과학이나 다른 장르와 융합된 독특한 실험을 하기도 하는 등 꽤 다채로운 활동이 준비되어 있다. 가족 단위로 참여하는 프로그램을 신청하면 온 가족이 모여 주말 시간을 의미 있게 보낼 수 있다.

성인이 참여하기 좋은 가장 일반적인 교육 프로그램은 작가와의 대화나 특강 같은 강좌 형식의 프로그램일 것이다. 성인을 대상으로 하는지라 주로 평일 저녁이나 주말에 진행된다. 다루는 내용은 미술사와 미학에서 인문학, 사회학에 이르기까지 다양하다. 그밖에 소품이나 공예품을 만들기도 하고 전시 주제와 연계해 요리나 메이크업 강좌 등이 진행되기도 한다. 때로는 공연이 열리기도 하는데 참여도가 높은 편이다.

이런 프로그램 대부분은 미술관 홈페이지에서 참가 신청을 할 수 있고, 때로는 현장에서 참여할 수도 있다. 참가비는 미술관과 프로그램마다 다르지만, 공공 교육을 목적으로 하는 만큼 무료인 경우도 많다. 참가비나 재료비를 요구하는 경우에도 특별한 경우가 아니라면 크게 비싸지 않아 부담 없이 도전해 볼 만하다.

미술관에는 볼 것도, 생각할 것도, 해볼 것도 많다. 어떤 전시회든, 어떤 프로그램이든 자신의 취향에 맞게 골라보고 그 속으로 들어가 보자. 기대 이상으로 훨씬 즐거운 경험이 당신을 기다리고 있을 것이다.

작가를 만나기 위해서

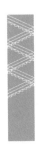

모든 전시에는 작품이 있어야 한다. 그리고 작품은 작가가 만든다. 전시장에서든 온라인에서든, 어떤 방식으로든 작품을 보다 보면 창작자가 어떤 생각을 하면서 만들었는지 궁금해질 때가 있다. 그러다 보면 작가를 만나보고 싶다는 데까지 생각이 뻗어나간다.

지극히 당연한 이야기겠지만, 사람들이 작가를 만나는 가장 일반적인 방법은 전시장에서 작품을 감상하는 것이다. 비록 작가와 직접 대면하는 것은 아니지만, 작품은 작가와 만나는 중요한 통로다. 작품은 작가의 생각과 정체성, 성향, 고민, 세계를 바라보는 태도를 담는다. 그래서 많은 사람이 작품을 감상하면서 작가를 생각하고, 작가의 내면 세계를 파악해 이해하고자 노력한다.

작품이 매우 마음에 들거나, 정반대로 작품이 정말 마음에 들지 않으면 작가에 대한 궁금증이 더더욱 강해진다. 만약 한 작가의 예술 세계를 더 자세히 잘 알아보고 싶다는 욕구가 생긴다면 어떻게 하겠는가? 전시장 벽의 안내문을 읽고, 오디오 가이드를 듣고, 도슨트의 안내를 받는 것 말고 다른 방법은 없을까?

나는 보통 전시 도록이나 팸플릿에 실린 작가 노트나 평론을 읽는 것으로 시작한다. 작가 노트는 말 그대로 작가 본인이 자신의 작업이 담고 있는 메시지, 영감의 원천, 작업 과정과 결과물에 관해 적은 글이다. 평론은 전시를 기획한 큐레이터가 쓸 때도 있고, 평론가가 쓸 때도 있는데 해당 전시를 위한 맞춤형 분석 글이라 할 수 있다. 작가의 작품 세계 전반을 다루는 평론을 찾아볼 수도 있을 것이다. 이런 글들을 작가의 작품 세계를 이해할 수 있는 확실한 지름길을 제공한다.

좀 더 간편한 방법으로는 인터넷 검색이 있다. 온라인에 모든 작가의 정보가 있는 것은 아니고 정확성이 떨어질 때도 있지만, 관련 기사나 인터뷰 동영상 등 다양한 정보들을 손쉽게 볼 수 있다. 미술 정보를 제공하는 전문 사이트에서는 좀 더 정확한 정보를 찾을 수 있을 것이다. 조사하는 작가의 개인 홈페이지가 있다면 행운이다. 지금까지 언급했던 자료들과 작품 이미지들을 한자리에서 볼 수 있기 때문이다.

미술가들은 다양한 매체를 통로로 자신의 작업 세계를 설명하고 작업 과정을 공개한다. 개인적인 삶을 드러내기도 한다.

만약 작가가 SNS 계정을 운영하거나 메일 주소를 공개했다면, 용기를 내어 대화를 시도해 볼 수도 있을 것이다. "내 질문에 대답해 줄까? 귀찮아하지는 않을까?" 같은 걱정은 잠시 접어두자. 작가들은 자신의 작품에 관해 언제든지 이야기를 나눌 준비가 되어 있다. 작업에 관해 대화하는 일에도 익숙하다. 앞에서 이야기했듯 다양성과 다양한 해석을 추구하는 오늘날의 작가들은 자신의 작품이 평면적으로 읽히길 원하지 않는다. 그렇기에 자신의 작업에 관심을 보이는 누군가와 소통하는 데 적극적이다.

더 욕심을 내어 작가와 직접 얼굴을 마주하고 작가의 육성으로 작품에 대한 설명을 듣고 싶다면, 조금만 부지런을 떨어보자. 미술관이나 갤러리에서 전시를 기념해 주최하는 작가와의 대화나 특강에 참석하는 것이 가장 확실하다. 이런 행사들은 작가가 자기 작업의 핵심적인 내용을 일목요연하게 정리해 줄 뿐만 아니라 관람객들의 궁금증을 해소해 주는 질의응답 시간도 있기 때문에 체계적이고 효과적으로 작가에 대해 알 수 있다.

전시 오프닝 행사에 참석하는 것도 재미있는 경험이 될 것이다. 작가와 친분이 없는데 오프닝 행사에 갈 수 있냐는 질문이 나올 수 있다. 사실, 초대 손님을 제한한다고 명시되어 있지 않다면 오프닝 행사에 누구나 갈 수 있다. 오프닝 행사는 말 그대로 전시의 시작을 축하하고, 전시를 준비하느라 고생한 작가와 관계자들의 노고를 치하하며, 전시된 작품들에 관해 이야기하는 자리다. 그래서 오히려 즐겁고 유쾌한 분위기 속에서 대화를

나눌 수 있다. 작가와 함께 일을 한 관계자들의 이야기도 들을 수 있는 기회다.

이렇게 작가를 알아가면 작품 감상에도 도움이 된다. 나는 작품을 분석하고 연구하는 일을 하다 보니 작가들과 작품에 관한 이야기를 나눌 기회가 많다. 작가에게 직접 듣는 작업 이야기는 확실히 작품에 관한 생각을 다양하게 발전시키는 데 도움이 되고 상상력을 더 자극한다. 작품을 만들어낸 사람이 들려주는 이야기니 당연하겠다.

예술 작품은 그것을 창조해 낸 예술가의 특별한 삶에 영향을 받는다. 미술가들에게 작업은 자신의 내적·외적 세계를 투영하는 거울과 같다. 우리가 만나는 모든 미술 작품은 작가 인생의 자전적 결과물이다. 만약 당신이 주목한 작가가 개인의 삶을 보다 직접적으로 담아내는 작업을 하고 있다면 작가의 삶을 조사하고 대화를 나누는 것이 작품 이해를 위한 열쇠가 된다.

또한 예술 작품은 그것이 만들어진 사회와 시대를 반영한다. 직접적으로든 간접적으로든 말이다. 우리가 지금까지 만났던 작품들 모두 마찬가지다. 우리 모두는 지금 우리가 사는 이 시대, 이 사회와 영향을 주고받고 있다. 따라서 작가의 삶을 추적해 그가 어떤 사회 속에서 살았는지를 알게 되면 작품에 대해 조금 더 깊이 공감할 수 있다. 또 작가들도 우리와 비슷한 삶을 살고 있는 사람이란 사실을 확인하면 멀게만 느껴지던 미술이 편안하고 친근해지기도 한다.

작가의 작업 환경이 궁금하다면, 오픈 스튜디오에 참여해 보는 것을 권하고 싶다. 오픈 스튜디오는 레지던시 프로그램에서 자주 진행된다. 주로 미술관이나 문화재단 등에서 운영하는 레지던시 프로그램은 예술가들에게 작업 공간을 제공하고 작가들 사이의 교류, 국내외 미술계의 네트워크를 활성화하기 위해 만들어졌다. 우리나라의 경우 국립현대미술관의 고양레지던시와 창동레지던시, 서울시립미술관의 난지미술창작스튜디오, 대전 테미예술창작센터, 청주미술창작스튜디오 등이 대표적이다.

레지던시 프로그램의 주요 목적 중 하나는 대중과의 소통이다. 그래서 작가들은 정해진 기간 동안 스튜디오를 개방하고, 방문객들을 위한 세미나, 공연, 기획 전시 등 다양한 행사들을 진행한다. 이때 작가들은 평소 작업하던 과정을 있는 그대로 보여주기도 하고, 작업실을 전시장처럼 꾸며놓기도 한다. 최근에는 작가가 개인적으로 자신의 작업실을 공개하는 행사를 진행하는 모습도 어렵지 않게 찾아볼 수 있다.

이처럼 미술을 경험하고 작가에게 가까이 다가갈 수 있는 방법은 다양하다. 미술은 언제나 우리 가까이 있다. 자신이 좋아하는 작가가 전시를 준비하고 있는지, 대중과 만나기 위해 준비하고 있는지 알아보자. 미술 관련 사이트들을 검색하고, 작가의 홈페이지에 들어가 보자. 용기를 내어 작가와의 대화에 참가하고 오픈 스튜디오를 방문해 보자. 미술의 세계가 훨씬 더 친근하고 흥미롭게 다가올 것이다.

작가, 작품이 되고 스타가 되다

앞서 말했듯 작가를 만날 수 있는 가장 일반적인 방법은 작품을 감상하는 것이다. 작가는 어떻게 하면 자신만의 작업을 선보일 수 있을지 늘 고민한다. 소재와 재료, 표현 방법은 작가가 자신의 생각과 의도를 드러낼 수 있는 가장 중요한 통로다.

미술 작품에 등장하는 소재는 다양하다. 미술가는 무엇을 작품의 소재로 선택할 것인지 심사숙고한다. 한 작가의 작업을 한두 개의 단어로 한정해 설명할 수는 없겠지만 김수자의 보따리, 서도호의 집, 윤석남의 어머니처럼 특정 미술가의 작업을 대표해 거론되는 소재가 있기도 하다.

미술의 핵심적인 역할 중 하나는 의사소통과 의미 교류이다. 우리는 작품을 통해 작가의 생각과 마음을 전달받는다. 관객들이 서도호의 집을 눈으로 보고 감탄하는 데 머물지 않고 여러

번 곱씹으며 작가의 생각을 이해하려고 노력하는 것은 바로 이 때문이다. 소재는 작가가 하고자 하는 이야기, 표현하고자 하는 주제를 담아내는 상징물이다. 미술에서 찾아볼 수 있는 무수한 소재 중 가장 보편적이면서도 계속해서 창작자와 감상자의 관심을 끄는 대표적인 소재는 작가 자신이다.

작가 자신이 소재가 된다는 이야기를 듣는 순간 아마 많은 사람이 자화상을 떠올렸을 것이다. 자화상은 미술가에 대한 호기심을 충족시키고, 미술가가 자기 자신을 어떻게 생각하는지를 파악하는 데에도 도움을 준다. 미술가가 자신을 관찰해 표현하는 작품이기 때문이다.

르네상스 시대 이후 미술이 정신적 노동의 결과물로 여겨지고 미술가들의 사회적 지위도 높아지자 자화상의 제작도 늘어났다. 이후 많은 미술가들이 한두 점 이상의 자화상을 남겼다. 르네상스 시대의 화가인 알브레히트 뒤러Albrecht Dürer의 자화상은 신과도 같은 창조자를 당당한 모습으로 담았고, 페테르 파울 루벤스Peter Paul Rubens의 자화상에서는 귀족처럼 고상한 모습을 한 예술가를 만날 수 있다. 렘브란트 하르먼스 판레인Rembrandt Harmensz van Rijn은 자화상을 평생 그리며 삶을 성찰했고, 빈센트 반 고흐와 에드바르트 뭉크는 자화상으로 심리적 고통과 불안을 전달했다.

요즘 활동하는 어떤 작가들은 자화상을 통해 자신의 여러 모습을 담고 고정된 정체성을 해체하려 시도한다. 상징과 기호의

그림 15

페테르 파울 루벤스, 〈자화상〉, 1623, 합판에 유화, 85.7×62.2cm

의미는 맥락에 따라 바뀐다고 생각하고, 여러 모습과 분야를 넘나들며 결합하는 혼종성을 긍정적으로 바라보며, 정체성은 고정되지 않는다고 믿는 태도가 이런 시도의 바탕이 된다.

사진 작가 신디 셔먼Cindy Sherman은 〈무제 필름 스틸Untitled Film Stills〉 시리즈에서 영화 속의 여성 캐릭터들처럼 자신을 꾸미고 촬영했다. 이 자화상 사진들은 사회 속에서 당연시되는 전형적인 여성의 모습을 보여준다. 대중문화를 통해 생산되는 여성성이 여성들의 정체성 형성에 영향을 끼친다는 점을 명확히 드러내는 것이다. 또한 셔먼은 여러 장의 사진에 전혀 다른 모습들로 등장함으로써 사회문화적으로 만들어지는 정체성은 언제든 맥락에 따라 변할 수 있음을 시사한다.

모리무라 야스마사森村泰昌, Yasumasa Morimura는 누구나 알 법한 서양 고전 명화를 패러디한다. 빈센트 반 고흐나 프리다 칼로의 자화상, 요하네스 페르메이르의 작품 〈진주 귀걸이를 한 소녀 Girl With A Pearl Earring〉(1665), 레오나르도 다빈치의 〈모나리자Mona Lisa〉(1503경 혹은 1518경) 같은 같은 초상화의 주인공이 되는 것이다. 기존 그림과 작가의 얼굴이 결합되면서 인물의 인종과 성별은 모호해진다. 이런 그의 작품들은 서양과 동양이 결합된 정체성을 보여준다.

미술가가 자신의 자화상에만 등장하는 것은 아니다. 미술가는 스스로 작품이 되어 연기를 하기도 한다. 요셉 보이스Joseph Beuys는 죽은 토끼에게 미술 작품을 설명해 주고, 야생의 코요테

와 전시장에 함께 머무는 일련의 퍼포먼스들에서 샤먼과도 같은 모습을 보여준다. 그는 이런 퍼포먼스를 통해서 인간과 자연의 관계를 고민하고, 자본주의와 물질문명을 비판했다.

자신을 퍼포먼스의 일부로 삼는 행위 예술가로 1960~1970년대의 빈 행동주의Viennese Actionism 이야기를 해볼 수 있을 것이다. 이들은 저항의 의미에서 사회적 금기를 깨는 잔혹하고 폭력적인 퍼포먼스를 선보이고는 했다. 때때로 그 퍼포먼스에는 피나 가학적인 행동이 수반되었다.

한편 한나 윌키Hannah Wilke, 캐롤리 슈니먼Carolee Schneemann과 같은 페미니스트 미술가들도 자신의 몸을 전면에 내세우는 작업을 선보였다. 이들은 자신의 몸을 드러냄으로써 여성에게 가해졌던 사회적 억압과 편견을 깨뜨렸다. 윌키는 추잉껌으로 만든 여성 성기 모양 조각을 자신의 몸에 붙인 뒤 사진을 찍었다. 이후 나이가 든 그녀는 투병하는 자기 모습을 사진과 비디오 영상으로 보여줌으로써 죽음을 향하는 인간의 진실을 전했다. 캐롤리 슈니먼은 자신 혹은 퍼포머들의 몸이 노출되는 퍼포먼스를 통해 그동안 터부시되었던 여성, 나아가 인간의 욕망과 섹슈얼리티에 긍정적 의미를 부여하고자 했다.

이처럼 작품은 때때로 작가의 모습을 담아낸다. 작가들은 다양한 방식으로 스스로 작품 속으로 걸어 들어가 작품이 된다. 자신의 모습을 기록하는 것에 그치지 않고, 자신의 신체와 삶을 적극적으로 활용해서 사회적 논의를 이끌어내는 것이다.

물론 작품이 작가의 모습만 담는 것은 아니다. 때로는 눈에 보이는 모습 이상의 더 내밀한 비밀들이 담기기도 한다. 작가 본인이나 아주 친한 사람만이 알 법한 내밀한 이야기들 말이다.

오늘날에는 많은 사람이 SNS에 일상을 공개하고, 특정한 사건이나 주제를 두고 자신의 생각과 감정을 가감 없이 표현한다. TV에서는 사적인 영역을 다룬 리얼리티 쇼가 넘쳐난다. 사적인 영역이 대중에게 공유되고 소비되는 것이다.

누군가의 사생활을 접하는 것이 익숙한 시대인 탓일까? 요즘엔 만들어낸 이의 자전적 이야기를 담은 작품들이 자주 눈에 띈다. 때로는 언급하는 것 자체가 쉽지 않았을 법한 상처를 이야기하거나 숨겨야 할 것 같은 사건을 드러내는 경우도 있다. 이것이 과연 미술의 주제가 될 정도의 가치가 있는지 의구심을 불러일으키는, 지극히 평범한 사생활이 전면에 등장하기도 한다.

이는 자연스러운 시대적 흐름이다. 요즘에는 거대 담론, 그러니까 세계와 사회 문제를 논하는 것에서 벗어나 작은 것들에 주목하는 경향이 있다. 거대 담론의 종말이라고도 불리는 포스트모더니즘은 다양성을 추구한다. 큰 이야기보다는 작은 이야기, 보편성보다는 개인성을 이야기한다. 숲보다 숲속의 나무, 풀을 살펴보는 것이다.

부분이 모여 전체가 되고, 개인이 모여 사회를 구성한다. 역사는 영웅의 삶에만 담겨 있지 않다. 평범한 사람의 삶에도 한 시대가 담겨 있다. 그래서 이제 미술은 거시적 윤리와 교훈만을

말하지 않는다. 보편적 인간, 보편적 예술과 미를 이야기하는 것에 만족하지 않는다. 미술은 사적인 영역을 드러냄으로써 심각한 사회적 주제들을 건드린다. 공적인 공간에서는 언급하기 힘들지만 생각해 보아야만 하는 이슈들을 세련된 방식으로 전달한다.

자기 고백적인 작업의 대표 작가로 꼽히는 낸 골딘Nan Goldin의 사진은 이미지로 쓰인 일기와 같다. 그의 작업물이 사진이기에 이 이야기는 더 강하게 다가온다. 그는 언니의 자살로 인한 충격과 상처, 젊은 시절의 방황, 삶의 애환, 자신을 둘러싼 비주류적인 사람들의 삶을 솔직하게 담아냈다. 그의 가장 유명한 작품은 남자친구에게 구타당한 후의 자신을 촬영한 사진이다. 이 사진은 호기심이나 관음증적 욕망을 자극하기 위한 것이 아니다. 부은 얼굴 위의 멍 자국, 충혈된 눈을 보이며 카메라를 응시하는 작가에게 사진은 자기 성찰의 도구이자 치유와 극복의 통로가 된다. 그렇기에 자극적일 수도 있는 그의 사진들은 진솔한 감정을 공유하고, 소외된 주변부의 삶을 수면 위로 끌어올리는 데 성공했다고 평가받는다.

리처드 빌링엄Richard Billingham은 사진집 『레이의 웃음Ray's a Laugh』(1996)에서 알코올 중독자인 아버지, 지그소 퍼즐과 장식용 소품 수집에 집착하는 어머니, 사회적으로 도태된 남동생의 모습을 있는 그대로 보여주었다. 그의 사진은 이상적인 모습을 담는 일반적인 가족 사진이 얼마나 인위적인지 드러낸다. 이 고백적

사진들은 요즘 시대가 요구하는 정상적인 가족의 조건과 사회적 계층 구조 등에 대한 고민을 담아내며 사생활의 영역을 넘어선다.

개인적 이야기를 고백하는 작업의 가장 큰 강점은 진실함일 것이다. 조작된 이미지와 정보가 넘쳐나고 거짓과 허구가 진실인 것처럼 행세하는 오늘날, 삶을 진솔하게 고백하는 작업은 강한 설득력을 갖는 것은 물론이고 정서적 공감까지 끌어낸다. 타인의 비밀을 더 알게 될수록 가까워졌다고 느끼는 것처럼, 자전적 이야기를 담는 작업은 관람객과의 친밀함과 공감대를 형성한다.

개인의 삶은 분명 모두 제각각이다. 그러나 그 제각각의 삶은 많은 부분에서 닮아 있기에 우리는 작가 개인의 이야기에서 나의 이야기를 발견한다. 하나하나의 이야기가 모여 우리들의 삶 전체를 만들어나간다. 작고 작은 이야기는 점점 크고 깊은 이야기가 된다. 작품에 나타나는 작가의 모습은 자기 자신을 돌아보는 자아의 탐색인 동시에 세상에 적극적으로 개입하고 참여하는 행위다. 사회적 관계 속에 놓여 있는 한 존재로서의 목소리 내기이다.

작품에 담긴 작가의 모습과 삶, 메시지가 많은 공감을 받다 보면, 작가의 작업물 하나하나를 넘어 작가의 작업 세계, 더 나아가 작가 자체를 좋아하는 팬이 생겨난다. 그리고 많은 팬을 보유한 작가들은 스타가 되고, 스타 작가의 이름과 작품은 그

자체로 하나의 브랜드가 된다.

앞서 작가를 만날 수 있는 방법으로 강연 같은 행사를 언급했다. 많은 사람이 미술가를 만나보기 위해 그와 같은 행사에 참석한다. 몇몇 유명 미술가들의 사인회는 인산인해를 이룬다. 이런 스타 작가로 데미언 허스트, 제프 쿤스, 쿠사마 야요이 등을 꼽을 수 있겠다. 다이아몬드로 백금 주물 해골을 뒤덮은 작품 〈신의 사랑을 위하여For the Love of God〉(2007)와 나란히 찍힌 허스트의 얼굴 사진은 그의 작품만큼이나 유명하다.

사람들에게 미술가는 어떤 사람일 것 같으냐고 물으면 여전히 "고독한 사람, 예술을 창조하기 위해 홀로 작업실에 틀어박혀 있는 사람, 자신을 이해하지 못하는 세상과 갈등하는 사람." 이라는 답을 받을 때가 많다. 그러나 스타 작가들의 인기와 행보는 이런 고정관념과는 대조적이다. 한 분야에서 두각을 나타내 그 가치를 인정받은 사람들이 유명해지고 사랑을 받는 것은 지극히 당연한 일이지만, 현대에 들어 대중에게 소비되는 미술과 미술가의 이미지가 바뀐 것 역시 분명한 사실이다.

르네상스 시대를 지나면서 미술가는 무에서 유를 만드는 천재라는 인식이 널리 퍼져 미술가의 사회적 위상이 높아졌다. 대가라 불리는 천재들은 부와 명성을 누렸다. 라파엘로Raffaello Sanzio나 페테르 파울 루벤스, 엘리자베스 비제 르브룅Elisabeth Vigee-Lebrun처럼 영향력 있는 사교계 인사가 되는 경우도 있었다.

20세기에는 일반적으로 예술가를 예술을 혁신하고 시대를 선

도하기 위해 고군분투하는 선구자로 여겼다. 파블로 피카소나 잭슨 폴록처럼 우리가 잘 알고 있는 모더니즘 미술가들이 여기에 해당한다.

그리고 오늘날, 스타와 같은 미술가의 모습이 일반적인 것이 되었다. 대중매체가 발전하고 자본주의가 미술시장을 지배하게 되었기 때문이다. 또한 작가들과 대중의 태도가 변한 것도 예술 가상의 변화에 영향을 주었다.

이 책에 등장하는 대부분의 미술가들은 미술계 안팎으로 유명한 사람들이다. 삼성미술관 리움에서 열린, 천으로 아름다운 집들을 짓는 작가 서도호의 개인전 《집 속의 집》(2012)에는 정말 많은 관람객이 다녀가 화제가 되었다. 전시 기간 중 문화예술을 다루는 대부분의 TV 프로그램, 뉴스에서 그를 소개했다. 전시 《Atta Kim: on-Air》(2008)를 기념해 열린 김아타의 강연회 〈아용아법我用我法─공기놀이〉는 참가 신청이 조기에 마감되었으며 강연이 끝난 후에는 김아타에게 사인을 요청하는 사람들이 몰렸다. 사진을 이어 붙이거나, 사진 이미지를 확대해 거대한 설치물을 만들며 조각의 개념과 영역을 탐구하는 권오상, 마이클 잭슨과 영화 캐릭터 초상화로 유명한 손동현도 대중들과 미술 전공자 모두에게 알려진 스타 작가라 할 수 있다. 그들의 명성은 작품이 보여주는 예술성을 바탕으로 만들어진 만큼 그 인기가 앞으로도 계속될 것으로 보인다.

스타 작가라는 단어는 두 부류의 미술가를 동시에 떠올리게

한다. 하나는 지금까지 이야기한, 스타처럼 유명하고 인기가 많은 작가이고, 다른 하나는 작가로 활동하는 유명인이다. 많은 사람이 후자를 떠올렸을 것이다. SNS나 유튜브 등 다양한 영역에서 두각을 나타내 유명해진 사람들이 많고, 영역 간의 이동과 교류가 한결 쉬워진 시대인 만큼 다른 곳에서 유명한 사람들이 미술에 발을 들이밀기도 한다.

그중 유나얼은 단어 그대로 스타와 미술가의 균형을 맞추고 있는 것으로 보인다. 미술을 전공한 유나얼은 가수 나얼로 대중에게 먼저 알려졌다. 그는 가요계에서 독보적인 싱어송라이터로 평가받는다. 동시에 그는 미술가로도 꾸준히 활동해 왔다. 나얼의 모든 창작 활동에는 그의 신앙, 흘러간 시간, 흑인 문화에 대한 탐구가 담긴다. 2004년에 열린 첫 개인전 이후 유나얼은 세련되고 감각적인 드로잉, 다양한 이미지를 결합하는 콜라주, 작가가 수집한 오브제들로 구성한 아상블라주assemblage를 통해 자신의 독창성을 보여주고 있다. 최근에는 일상의 풍경을 독특한 시점으로 촬영한 사진 작업들을 선보이기도 했다.

유나얼의 미술은 음악과 긴밀하게 연결되어 있다. 또한 나얼의 음반에도 그의 미술 작품이 함께한다. 그는 음악에서 영감을 받아 작업하고, 브라운아이드소울의 음반 커버에 그의 드로잉과 콜라주 이미지가 실렸다. 나얼의 솔로 음반에 들어가는 작은 책자에서는 작품 이미지들을 쉽게 발견할 수 있다. 미술과 음악을 넘나드는 유나얼의 활동 역시 변화된 시대를 보여주는 한 예

그림16

유나얼, 〈Groria〉 앨범 커버, 2018

일 것이다.

미술가가 스타가 되는 것, 스타가 미술가가 되는 것, 이 모두 현재 우리 사회의 한 모습이다. 미술가가 작품에 몰입하지 않고 스타로서의 유명세와 명성에만 집중한다거나, 스타가 유명세를 악용하는 일은 당연히 피해야 한다. 그러나 편견과 선입견을 가질 필요는 없을 것이다. 경계와 경계가 사라지고, 장르와 장르가 만나며, 다양한 가치와 의미들이 교차되는 혼종성의 시대에 미술가의 정체성과 행보도 변할 수밖에 없기 때문이다.

작가의 길로 한 걸음

여러 작품을 감상하고, 작가들의 삶을 살펴보다 보면 스스로 작가가 되고 싶다는 마음이 들지도 모르겠다. 그런데 작가는 어떻게 될 수 있을까?

대부분 작가가 되려면 미술대학에 입학해 전문적인 교육을 받고, 졸업하고, 전시를 열어야 한다고 생각한다. 이것이 가장 표준적으로 여겨지는 과정이다. 많은 학생들이 작가가 되거나 미술계에서 전문인으로 활동하겠다는 목표를 가지고 미술대학에 진학한다. 하지만 그 학생들 모두가 작가가 되는 것은 아니다.

작가로 활동을 시작한 지 얼마 되지 않은 작가를 보통 신진 작가라고 한다. 그런데 신진 작가라는 말이 포괄하는 범위는 꽤 넓다. 대학을 이제 막 졸업한 20대일 수도 있고, 이미 전시를 여러 차례 진행한 경험이 있는 30대 작가도 때로 신진 작가라고

불린다. 단순히 나이로 나눌 수 없는 것이다. 실제로 신진 작가를 위한 프로그램을 살펴보면, 매우 다양한 연령대의, 다양한 경력을 가진 작가들이 함께한다. 따라서 공모전을 기획하는 기관의 성격과 방향에 따라 달라진다는 정도로만 이야기할 수 있을 것 같다.

자신의 작품을 알리고 싶은 신진 작가들은 일반적으로 공모전에 작품을 내거나 작가에게 작업 공간을 제공하는 레지던시 프로그램에 지원한다. 작품성을 인정받고 명성을 얻은 작가에게는 미술관이나 갤러리 관계자가 먼저 전시를 제안하지만, 신진 작가들은 그 작업이 충분히 알려지지 않은 경우가 대다수다. 공모전과 프로그램이 작가의 작업을 알리기 위한 일환이 되는 것이다. 미술 정보를 알려주는 온라인 사이트에 들어가 보면 다양한 공모전 소식을 알 수 있는데, 젊은 미술가를 발굴하기 위한 기획전이나 프로그램들은 생각보다 훨씬 많다.

때로는 작가가 기관이나 큐레이터에게 자신을 직접 홍보하기도 한다. 자신의 작품들을 담은 포트폴리오나 도록을 보내는 것이다. 큐레이터만큼은 아니겠으나 나 역시 전혀 알지 못하던 작가에게 메일이나 SNS를 통해 전시 소식이나 포트폴리오를 받을 때가 있다. 큐레이터나 평론가는 이런 자료를 꼼꼼히 살펴보면서 그의 작품 세계를 파악한다.

큐레이터가 작가를 발탁하는 경우도 있다. 대부분의 큐레이터들은 새로운 작가를 찾기 위해 많은 시간과 노력을 들인다.

그들은 대학의 졸업 전시를 포함해서 다양한 전시를 보러 다닌다. 전시 소식과 미술 관련 기사를 찾아보는 것은 당연한 일이고, 레지던시에 어떤 작가들이 입주했는지도 확인한다. 때로는 큐레이터와 평론가끼리 정보를 공유하거나 추천을 하기도 한다. 다른 작가에게 추천을 받는 경우도 있다. 작가를 발굴하고 전시를 기획해 작가의 진가를 널리 알리는 것은 큐레이터에게 기쁘고 보람된 일이다.

작가들이 직접 전시를 기획하는 경우도 있다. 영 브리티시 아티스트yBa, young British artists로 불리는 작가들도 스스로 전시를 기획했다. 영 브리티시 아티스트는 1990년대에 영국을 주무대로 활동한 젊은 예술가들을 일컫는 말로 데미언 허스트나 세라 루커스도 여기 속한다.

데미언 허스트는 골드스미스 대학 재학 시절 영 브리티시 아티스트의 시작이 된 전시인 《프리즈Freeze》(1988)를 기획했다. 작가가 직접 전시를 기획하고 관람객을 찾아 나서려는 시도는 당시에는 파격적이었다. 전시를 준비하면서 허스트는 미술관의 주요 인사들에게 초청장을 보내고 전화를 걸어 적극적으로 자신들을 알렸다. 미술계의 흐름을 제대로 파악하기 위해 갤러리에서 근무하고 전시 기획과 관련된 실무를 경험했다고 하니, 허스트의 철저함과 노력이 남달랐음을 알 수 있다. 젊은 작가들은 《프리즈》를 통해 사치갤러리의 소유자인 찰스 사치Charles Saatchi를 만났고, 이는 역사적 전시인 《센세이션: 사치 컬렉션에서 온

젊은 영국 작가 Sensation: Young British Artists from The Saatchi Collection 》(1997)로 이어졌다. 이와 관련된 내용은 KBS 방송 80주년 특집 다큐멘터리 5부작 〈미술〉 중 '제4편 영국, 미술의 신화를 만들다'에서 확인할 수 있다.

아까부터 계속해서 미술대학을 막 졸업한 신진 작가의 입장에서 이름을 알리는 이야기를 하고 있다. 하지만 꼭 미술대학을 졸업해야 하는 걸까? 모든 영역이 그렇듯 미술계에서도 작가든 평론가든 관련 일을 하려면 전문 지식이나 기술이 필요하다. 대학에 가면 작업을 발전시키는 과정이나 전시 기획과 관련된 이론과 실무를 체계적으로 배우고 익힐 수 있다.

그러나 작가가 되기 위해 꼭 미술대학을 졸업해야 하는 것은 아니다. 오늘날 활동하는 작가 중에는 미술을 전공하지 않았거나 대학에서 전공한 것과 다른 분야의 작업을 하는 작가들도 많다. 일반적이지 않은 경험들이 남다른 작품을 제작하는 데 도움이 되기도 한다.

2017년 베니스 비엔날레 한국관 작가였던 이완과 인터뷰를 진행했던 적이 있는데, 그 내용이 아직도 기억에 남는다. 이완은 대학을 졸업한 직후였던 2005년 갤러리 쌈지에서 개인전을 열었다. 그는 당시 놀이동산의 놀이기구를 차용한 〈시소〉(2005), 〈대관람차〉(2005), 〈회전목마〉(2005)를 만들었다. 이 작품들은 실제로 사람이 탈 수 있는 규모였기 때문에 작업 공간과 제작 비용 모두 만만치 않았다. 전시가 끝난 뒤 작품을 보관할

장소도 없었지만 전시 뒷일은 생각하지 않았고, 작가는 겨울방학 중에 비어 있는 모교의 전공 실기실 귀퉁이에서 작업을 진행했다고 한다. 전시 주제는 시스템 속에서 그 어떤 저항도 할 수 없는 개인에 관한 것이었는데, 그는 작품을 만들면서 그런 상황에 자신이 놓여 있었다고 회고했다.

스타 같은 작가들에게도 처음이던 시절이 있었다. 좋은 작업이라면, 진실된 작업이라면 사람들이 곧 알아봐 줄 것이다. 작가와의 소통의 창구가 매우 많아지고 다양해진 요즘이기에 그리 오랜 시간이 걸리지 않을 것이다.

THE WORLD IS A GALLERY

5단계

미술의
눈으로
세상 보기

Reading
Modern Art
Makes
Daily Life Art

사 회 를 비 추 는 작 업

사회적 혼란기나 경제적 침체기에 사람들이 일상에서 가장 먼저 포기하는 것 중 하나가 문화, 예술일 것이다. 삶을 꾸려나가는 것도 힘든 상황에 미술관을 찾는 것은 사치라는 말은 일견 타당해 보인다. 그러니 미술은 우리의 진짜 삶과 일정 부분 거리를 유지하고 있는 듯하다.

'미美를 추구하거나 개념을 표현하는 것을 목적으로 하는 비실용적인 예술'이라는 순수 미술의 뜻풀이만 봐도 예술은 현실의 팍팍함과는 무관하게 자기만의 우아하고 고상한 영역을 지키는 것 같다. 영화나 드라마에서 묘사되는 전형적인 예술가상, 그러니까 현실에는 무관심하고 창조에는 병적으로 집착하는 괴짜의 모습도 이런 생각에 어느 정도 영향을 주는 듯하다.

그러나 미술과 삶이 동떨어져 있다는 생각과 달리 미술가들

은 직간접적으로 자신이 사는 사회와 긴밀하게 연결된 작업을 해왔다. 그들도 우리가 살아가는 세상에 함께 존재하는 구성원 이다. 자신이 살아가는 시대와 사회의 영향을 전혀 받지 않는 미술가와 작품은 있을 수 없다.

르네상스 시대에 이탈리아에서 문화예술이 발전한 것은 경제 가 성장했기 때문이고, 회화가 비약적으로 발전한 것은 유화가 본격적으로 사용되었기 때문이다. 외부 풍경을 상자 속에 투사 하는 장치인 카메라 옵스큐라는 더욱 정교한 데생을 가능하게 했다. 야외용 이젤과 튜브 물감이 등장했기에 햇빛의 변화에 따 른 형태와 색의 변화를 담아내는 인상주의 미술이 나올 수 있었 다. 만약 이런 물건이 없었다면 우리는 클로드 모네가 그린, 시 시각각 다양하게 변하는 색채를 담아낸 풍경화들을 보지 못했 을 것이다.

자크 루이 다비드Jacques-Louis David의 〈호라티우스 형제의 맹세The Oath of the Horatii〉(1784)는 국가를 위해 목숨을 바쳐 싸울 것을 맹세 하는 삼형제와 아버지의 모습을 그린 작품이다. 이 작품은 프랑 스 대혁명으로 새롭게 태어난 국가를 향한 애국심과 윤리 의식 을 고양하고 사람들을 계몽시키기 위한 다비드의 웅변과도 같 은 작품이었다. 팝 아트는 코카콜라와 캠벨 수프 같은 소비 시 대의 상품과 매릴린 먼로 같은 스타를 작품의 주인공으로 등장 시켰다. 대량생산, 대량소비, 대중문화가 보편화된 시대적 변화 에 미술이 적극적으로 반응했기 때문이다.

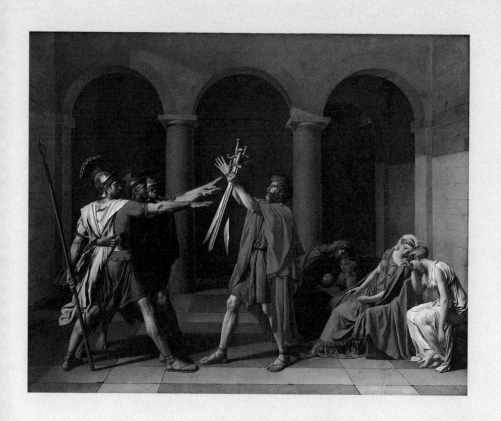

예술과 삶이 완전히 분리되어 있다는 개념은 형식을 중시하는 모더니즘 미술에서 강조되었다. 예술만의 고유한 정체성을 보여주기 위해서는 예술이 일상적 삶과는 다른 무엇이어야 했다. 시각 예술로서의 독립성을 갖추기 위해 미술은 이야기가 있는 미술을 벗어났다. 미술은 오직 눈을 통해 경험되어야 했기에 형식적 실험만 남았다. 순수한 정체성을 지키려는 노력은 장르를 엄격히 구별지어, 회화는 가장 회화답게 2차원적인 평면성을, 조각은 가장 조각답게 입체감을 보여주는 데 전념했다.

그러나 시대를 반영하지 않는 미술, 사회와 완전히 분리된 예술은 불가능하다. 삶과 분리된 예술을 강조했던 추상 미술조차 문명이 급속히 발달해 전문화, 분업화, 세분화가 필요해진 시대적 상황에 영향받은 것이다. 또한 아무리 작품이나 전시가 삶과 분리되려고 한들 관람객은 자신의 일상을 완전히 배제한 채로 작품을 감상할 수 없다.

오늘날의 미술가들은 이러한 진실을 인정하고 받아들인다. 그래서 작품에 실재하는 우리의 현실과 현실 속 문제들을 보다 적극적으로 담아 선보인다. 때로는 우리가 무시하거나 잊고 싶어 하는 불편한 현실에 주목해 질문을 던지거나 문제의 해결책을 고민하기도 한다. 미술가들도 현실이 녹록하지 않음을 잘 알고 있다. 오히려 현실을 망각하거나 무시하려는 우리에게 현실을 잊어서는 안 된다고, 현실에 두 발을 딛고 있어야 한다고 말한다.

장미셸 바스키아Jean-Michel Basquiat는 그동안 당연시되었던 흑인의 스테레오 타입을 비판하는 작품을 선보이며 인종의 다름이 차별로 이어지는 현실을 드러냈다. 또한 조 루이스, 재키 로빈슨 같은 흑인 스포츠 선수, 찰리 파커 같은 흑인 음악가를 그려 인종 차별에 관한 이야기를 펼쳤다. 데이비드 해먼스David Hammons는 트럼프 카드의 스페이드 에이와 흑인의 얼굴을 겹쳐 놓음으로써 차별을 이야기했고, 삽과 사슬로 사람의 얼굴을 만들어 노동력을 수탈당하고 자유를 억압받았던 흑인의 역사를 되새긴다.

요셉 보이스가 인간 중심적인 자연관을 비판하며 자연과 인간이 함께 만들어가는 사회를 지향하는 퍼포먼스를 진행했던 것 역시 우연은 아닐 것이다. 삶의 모든 형태가 예술이 될 수 있으며 예술로 사회를 바꿀 수 있다고 믿었던 보이스는 환경 보호, 반전, 인권 옹호, 비폭력을 지향하는 독일 녹색당에서 활동했다. 그가 진행한 7,000그루의 떡갈나무를 심는 프로젝트는 자연과 문명, 인간과 동물, 주체와 타자 사이의 관계를 고민하는 작가 자신과 시대의 모습을 보여준다.

미술에 담는 자연의 이야기

나는 "예술을 즐길 수 있는 직업을 가져 부럽다. 일하면서 문화생활도 누려서 좋겠다." 같은 이야기를 자주 듣는다. 하지만 아무리 미술을 사랑한다고 해도, 일이 된다면 전시를 마냥 편안한 마음으로 즐길 수 없고, 때로는 스트레스를 받기도 한다. 그래서 내가 선택한 여가 생활이 바로 공연 보기였는데, 2014년부터 2017년까지 한 달에 한두 번씩 정기적으로 공연장을 찾으려 노력했다. 그렇게 뮤지컬 〈미스터 마우스〉를 보게 되었다.

대니얼 키스Daniel Keyes의 소설 『앨저넌에게 꽃을Flowers for Algernon』을 원작으로 하는 이 뮤지컬은 지적 장애가 있는 주인공 인후가 뇌 활동을 증진시키는 임상 실험으로 아이큐 180의 천재가 되면서 겪는 일들을 다룬다. 이 공연을 보는 내내 머릿속을 떠나지 않았던 생각이 있었으니 인간은 참 오만하다는 것이었다. 극

중 과학자는 임상 실험이 인류 발전을 위한 일이라 주장하고, 자신이 정상적인 삶을 살 수 없었던 주인공 인후를 구원했다고 믿는다. 사람들은 자신보다 부족하다고 생각되는 수술 전의 인후에게 폭력적 언행을 일삼는다. 그러나 천재가 된 인후 역시 평범하게 지내지 못하고 신기한 관찰의 대상이 된다. 또한 사회의 지배층은 천재가 된 인후가 자신들의 틀린 점을 지적하자 불쾌해하며 그를 비난한다. 공연을 보는 관객들은 인후의 상황에 이입해 이런 상황을 불편하게 느낄 것이다. 그러나 슬프게도 그 모든 불편한 장면들은 현실에서 어렵지 않게 발견된다.

인간은 자신을 합리적 이성을 가진 존엄한 존재로 여기고 자신들이 세상의 중심이라고 생각해 왔다. 합리적이고 과학적인 사고를 바탕으로 발전과 진보를 가져올 수 있다고 믿었다. 그 믿음으로 문명은 발전했고, 의미 있는 발견과 발명도 많았다. 오늘날 우리가 누리는 물질적 풍요와 혜택은 그 덕분이다.

그러나 그로 인한 비극도 있었다. 환경 파괴와 두 차례의 세계대전이 대표적이다. 사회가 정해놓은 기준에 맞지 않거나 주류가 아닌 이들을 비정상이라 부르며 배척한 것 역시 같은 선상에 있다. 홀로코스트는 그로 인한 가장 끔찍한 결과이다. 사람들은 오늘도 자신과 다르다는 이유로 서로를 공격한다.

정상과 비정상의 기준은 무엇에 근거하며 누가 정하는 것일까? 우리는 무엇을 위해 싸우고 타인의 위에 서려고 하는 것일까? 이 세상에 존재하는 사람의 수만큼 다양한 정체성이 있다는

사실을 받아들이기란 쉽지 않은가 보다. 나와 다른 사람들이 모두 선량하거나 피해자인 것은 아니다. 그러나 그들 모두가 나쁘고 이상한 것도 아니다. 모든 존재의 의미와 가치는 그렇게 쉽게 단정할 수 없다.

다름과 포용에 대해 생각하다 보니 2011년 화제가 되었던 베네통의 캠페인 광고 〈언헤이트UNHATE〉가 떠오른다. 이 캠페인으로 나온 사진들은 세계 정치에 큰 영향을 끼치는 국가 정상들이 키스를 하는 장면을 연출하고 있다. 현실에서는 정치적·종교적 이유로 반목하는 사람들이 서로 키스하는 모습은 현실과 이상을 동시에 전달한다. 현실에서는 서로의 다름을 인정하고 사랑하는 이상이 실현되기가 너무도 어렵다는 사실이 와닿는다.

다시 〈미스터 마우스〉로 돌아가 보자. 관객들은 실험 대상이 된 인후가 눈물을 흘리자 함께 슬퍼한다. 인간이 실험 대상으로 쓰이는 현실에 대해 비통해한다. 그런데 쥐와 같은 동물은 실험 대상이 되어도 괜찮은 것일까? 동물들은 자신이 실험용 대상이 되는 것에 동의할까? 인간 문명의 발전을 위해 동물 실험을 하고 생태계를 변형시키는 일이 어디까지 정당화될 수 있을까?

동물도 고통과 즐거움을 느낄 수 있으며 보호받을 권리를 갖는다. 타자에 대한 폭력은 인간과 인간 사이에서만 일어나는 일이 아니다. 인간은 인간과 인간이 아닌 것을 엄격히 분리한 뒤 인간에게 절대적 지위와 권력을 부여했고, 자연을 마음대로 사용했다. 인간이 정말 자연을 파괴하기도, 보호하기도 할 수 있

는 대단한 존재일까?

과학과 문명의 발전으로 인간은 그 어느 때보다 풍요로운 삶을 사는 것처럼 보인다. 그러나 산업재해, 환경오염, 인간 존엄성의 상실, 인간관계의 단절에 이르는 많은 부작용이 생겨났고, 심각한 사회 문제로 대두되었다. 발전만을 추구하는 사회 풍조를 반성하고 문제를 해결하려는 노력도 있었지만 현실을 바꾸기란 쉬운 일이 아니다.

인간은 자연을 마음대로 다루어왔다. 그 결과 인간의 삶이 위협받고 있다. 지난 몇 년간 우리는 변덕스러운 날씨를 견뎌야 했다. 앞으로 이상 기후가 더욱 증가할 것이라는 관측이 계속 나온다. 고온과 한파, 가뭄과 폭우 같은 이상 기후는 우리나라에만 국한된 일이 아니고, 전 세계가 직면한 문제이다. 인간이 자연에 관심을 기울여야 할 때임은 분명하다.

자연은 오래전부터 미술의 소재로 다뤄졌다. 평화롭고 고요한 숲, 폭풍우가 치는 바다, 해가 질 무렵의 하늘, 빛의 영향을 보여주는 들판, 그림의 주인공인 인간 뒤 배경이 된 정원까지 셀 수 없다. 모더니즘 시기의 미술가 중 일부는 문명에 대비되는 원시성을 추구하며 자연의 모습을 담아냈다.

그러나 지금 여기에서 이야기하려는 자연을 소재로 하는 미술은 이것과 다르다. 이분법적인 사고방식에 근거해서 문명 속 인간에 의해 관찰되는 객체도 아니고, 이상향의 상징도 아니다.

전에 없던 새로운 방식으로 자연에 눈을 돌리는 미술가들은

자연을 통해 인간 중심주의를 반성하고 환경에 대한 위기의식을 전달한다. 한국 여성주의 미술의 대모라 불리는 윤석남이 2013년에 진행했던 개인전의 제목을 '나는 소나무가 아닙니다'로 지은 것은 인간 중심적인 태도에 묵묵히 저항하기 위해서였다. 과연 소나무가 소나무라 불리기를 원했을까? 인간은 알지 못한다. 그 이름은 그저 인간의 편의를 위해 붙여진 것이다. 우리는 한 번이라도 자연을 중심에 놓고 생각해 본 일이 있는가? 자연 보호라는 문구도 지극히 인간 중심적이지 않은가? 당연하게 생각해 왔던 것들을 다시 한번 생각해 볼 일이다.

자연은 우리가 이 세상에 존재하기 훨씬 전부터 자신의 자리를 지키고 있었다. 우리가 사라진 후에도 여전히 이 세상에 있을 것이다. 따라서 요란하게 자연을 보호하겠다고 생색내는 것이 필요하지 않을 수도 있다. 필요한 건 인간과 자연과의 관계를 회복하고 치유하는 것이다.

그 새로운 관계 맺음을 위해 미술가들은 숭고함을 체험시키는 장대한 배경이나 정복해야 하는 대상이 아닌, 평범한 자연의 모습에 주목한다. 자연 그대로의 모습을 바라보고, 평범하면서도 비범한 순환과 재생의 진리를 느끼기 위해서다. 이러한 작업에는 말로 표현할 수 없는 안정감과 온기가 느껴진다. 자연을 바라보는 태도의 변화가 담겨 있기 때문이다.

따뜻하고 온유한 자연의 힘을 보여주는 대표 작가로 페이퍼 커팅 작업을 하는 데루야 유켄照屋勇賢, Yuken Teruya를 들 수 있다. 데

루야는 낡은 지폐, 신문지, 쇼핑백 등을 오려 나무와 풀들을 만든다. 쉘 실버스타인의 동화책 『아낌없이 주는 나무』를 잘라 만든 나무들은 자연과 인간의 관계를 은유한다. 현대인들은 자연을 이용해서 많은 자원을 얻어내고, 자연을 병들게 한다. 그리고 모순적이게도 걱정한다. 자연이 예전 같지 않다고, 병들었다고. 그리고 외친다. 자연을 보호해야 한다고. 그러면서도 틈이 날 때마다 병든 자연을 찾아 위안을 얻는다. 자연을 이용해서 욕심을 채우는 것도, 심지어 치유받는 것도 인간이다. 자연은 그냥 언제나 그 자리에서 우리에게 아낌없이 줄 뿐이다.

때때로 인간이 참 이기적이라는 생각을 한다. 물론 나도 포함이다. 인간은 인간에게 위협이 가해질 때에야 자연에 관심을 가진다. 인간을 위협하는 전염병이 발생하는 원인 중 하나로, 인간의 야생 영역 침범을 꼽은 전문가의 인터뷰는 많은 생각을 하게 한다. 팬데믹 이후 자연과 인간의 관계를 탐구하는 전시들이 많이 열린 것도 이런 시대적 모순에 대한 고민이 반영되었기 때문이다. 그러나 현실을 바꿔 나가는 것은 쉽지 않다. 미세플라스틱을 줄이기 위해 일회용기 사용을 줄이자는 운동이 확산되었지만 전염병이 유행하자 생각할 틈도 없이 일회용품 사용이 폭증했다.

많은 사람이 2017년 달걀 살충제 파동을 기억할 것이다. 살충제에 오염된 달걀이 유통되었던 사건이다. 이런 사건이 터질 때마다 먹거리에 대한 사람들의 공포감이 높아진다. 달걀 공포증

을 의미하는 에그포비아, 음식 공포증을 의미하는 푸드포비아가 연일 검색어에 오르내리기도 했다. 음식은 먹은 사람의 몸 안으로 들어가기 때문에 좋은 영향이든 나쁜 영향이든 직접적이다. 음식과 관련된 사건이 있을 때마다 먹거리가 안전한지 확인하고, 이런 일이 반복되지 않도록 관리 체계를 근본적으로 재정비해야 한다는 목소리도 나온다. 당연한 이야기지만 쉬운 일은 아니다.

인간이 자기들의 편의대로 자연을 훼손해 온 시간이 긴 만큼 해결해야 하는 문제가 많다. 해결하는 데 오래 걸릴 것이다. 그렇다고 포기할 수도 없다. 포기해서도 안 된다. 문제 해결을 위해 노력하지 않으면 영화 〈컨테이젼Contagion〉(2011)에 나오는 것과 같은 재앙이 인간을 덮칠지 모른다. 코로나19를 예견하는 것 같은 내용으로 2020년 특히 화제가 되었던 〈컨테이젼〉은 축산 위생을 소홀히 한 결과 전염병이 퍼지는 과정을 미화 없이 다룬다. 바이러스의 시작점을 보여주는 영화의 마지막 장면은 정말 충격적이고 허무해서 더욱 섬뜩하다. 일부 등장인물들은 백신을 발명하기 위해 노력하고, 사람들을 구하기 위해 희생하지만, 또 다른 사람들은 인류에게 닥친 재앙을 돈벌이 수단으로만 이용한다. 이 영화에서 잊히지 않는 장면 중 하나는 전염병으로 죽은 사람들을 커다란 구덩이에 한꺼번에 묻는 모습이었는데 가축 전염병이 돌 때 동물들을 살처분하는 장면을 연상시켰다.

나는 살충제 달걀 파동 당시 다른 사람들이 그랬듯 관련된 뉴스를 꽤 많이 검색해 봤다. 그중 농약 성분인 DDT를 사용하지 않은 농가의 달걀에서도 DDT가 검출되었다는 내용이 특히 충격적이었다. 이는 흙에 축적된 살충제 성분이 닭에게 옮겨 갔다는 의미였다.

이런 뉴스를 읽은 후 사람들의 머릿속에 가장 먼저 떠오르는 생각은 아마도 '이제 먹을 음식이 없구나. 이미 오염된 땅에서 재배한 과일과 채소를 먹었겠지? 내가 먹고 있는 음식들은 안전할까?'와 같이 자신의 안위와 관련된 걱정일 것이다. 'DDT 성분이 검출된 닭은 이제 어떻게 될까? 인간이 눈앞의 이익과 편리함만을 따른 결과가 이제 돌아오는구나.'와 같이 다른 생명에 대한 생각은 얼마간의 시간이 지난 후에나 가능하다. 동물을 아예 걱정하지 않는 사람도 있을 것이다. 그러나 분명 동물도 생명을 가진 존재다. 비록 인간의 먹거리로 제공되는 동물이라 해도 말이다. 이 사실을 잊지 말아야 한다.

이러한 문제들이 생기면 인간의 이기심과 안일함에 대한 비판과 반성이 어김없이 따라 나온다. 인간은 편의를 위해 동물들을 좁은 공간에 가두고, 살충제를 뿌리고, 문제가 생기면 죽인다. 인간에게 사육당하다가 인간의 안전을 해친다는 이유로 가차 없이 죽임당하는 동물들의 모습은 참혹하다.

사실 동물 학대, 유기견, 길고양이, 강아지 공장 등 인간 때문에 동물이 겪고 있는 처참한 상황은 너무 많다. 보금자리를 잃

고 도시로 내려왔다가 차에 치여 죽는 동물들 역시 잊어서는 안 된다. 최소한 내 주변에 있는 동물들의 복지와 안전에 나는 얼마나 관심을 가졌었는지 생각해 보아야 할 것이다.

윤석남은 나무를 깎아 1,025마리의 유기견을 제작하고 그들의 넋을 기렸다. 유기견들은 모이고 모여 숲을 이루었고 슬픔에 빠진 자연이 되었다. 자본주의 사회는 동물도 상품으로 둔갑시켰다. 팔리기 위해 태어나고, 소비되며, 쓰레기처럼 버려지는 동물들은 자연을 대하는 인간의 안하무인격 태도를 보여주는 극명한 증거이다. 예전에 자신을 버리고 가는 주인의 자동차를 끝없이 따라가는 개를 비추는 영상이 뉴스에 나온 적이 있다. 어떤 지역은 개가 자주 버려지는 것으로 유명하다는데, 이런 이야기를 들으면 할 말을 잊게 된다.

마크 퀸은 인간도 동물이라는 사실을 보여주기 위해 동물의 몸통 부분 청동으로 주조해 마치 인간의 몸통 조각처럼 보이게 만들었다. 얼굴과 사지가 사라지자 완성된 조각의 형상은 인간인지, 동물인지 구별하기 어려워졌다. 퀸의 작품을 보다 보면 인간의 죽음과 희생, 질병과 고통에는 슬퍼하고 애도하지만, 인간 이외의 존재들에 대해서는 냉정해지고 잔인해지는 인간을 비판하게 된다. 지능이 조금 더 높을 뿐 인간도 동물인데, 아무 거리낌 없이 다른 동물 위에 군림하고 폭력을 행할 수는 없다.

자신의 반려동물을 애지중지하면서 다른 동물들의 안전에는 무관심한 현대의 모순적인 상황에 대해서도 생각해 봐야 한다.

한편에서는 가족과도 같은 반려동물과 관련된 동영상과 책, 관련 상품들이 인기지만, 다른 편에서는 하루가 멀다 하고 동물학대 사건이 일어난다. 이런 현상에 대해서는 보다 종합적으로 접근해야 할 것이고, 이 책에서 모두 다 이야기할 수도 없을 것이다. 그래도 인간과 동물, 더 나아가 인간과 자연의 관계에 대해 진지하게 고민해야 할 때가 왔다는 사실만큼은 분명하다. 실황이 조금이라도 긍정적인 방향으로 바뀐다면, 아니 상황이 악화하지 않는다면 그것만으로도 의미가 있을 것이다.

만약 인간의 삶이 위협받지 않았다면 우리가 동물의 복지에 얼마나 관심을 가졌을까? 터전을 잃은 동물들이 마을로 내려와 인간을 위협하기 전에 그들의 터전을 우리가 빼앗았다는 사실을 인지할 수 있었을까?

오직 인간만이 행복을 느끼고 고통과 공포를 느끼는 것은 아니다. 인간만이 이 세상의 주인공인 것도 아니다. 인간이 동물을 보호하고, 환경을 지킨다는 생각도 오만한 것일지 모른다. 우리는 이 지구에서 함께 살아가는 존재들이다.

인간과 자연의 유기적 관계를 중요시하는 미술가들이 자연을 위해 문명 이전으로 돌아가기를 원하는 것은 아니다. 이들이 공통되게 강조하는 것은 자연을 대하는 인간의 태도에 변화가 필요하다는 것이다. 인간과 자연이 유기적으로 연결되어 있음을 깨닫는 것, 그러한 지언을 있는 그대로 받아들이는 것, 자만심을 버리는 것, 그것만으로도 우리는 전혀 다른 세상을 만날 수 있을 것이다.

다양한 문화가 교차하다

오늘날 세계는 하나로 연결되어 있다. 물리적인 이동 수단이 발달해 어디든 갈 수 있다. 코로나19로 인한 팬데믹 이전에는 휴가철에 외국 여행을 가는 것이 평범한 일상일 정도였다. 내가 직접 가지 않더라도 인터넷과 텔레비전, SNS를 통해 세계 여러 곳의 소식을 전해 듣고 삶과 문화를 체험할 수 있다. 지구촌이라는 단어가 진부하게 느껴질 정도다.

이미 오래전 백남준은 자신의 인공위성 쇼인 〈바이 바이 키플링Bye Bye Kipling〉(1986)에서 "동양은 동양/서양은 서양이니/둘은 결코 만날 수 없으니."라고 했던 작가 러디어드 키플링의 말을 반박했다. 이 쇼는 미국, 한국, 일본 등 전 세계에서 생방송으로 동시 방영이 되었고, 동서양의 예술가들이 출연해 서로 다른 문화를 선보였다. 동양과 서양이, 각기 다른 문화가 만나 화합

의 장을 열었다.

백남준이 예견했듯 오늘날 주변의 영향을 받지 않고 순수하게 유지되는 문화 정체성이란 있을 수 없다. 서로 다른 문화들의 접촉은 피할 수 없는 것이 되었다. 부정적인 뉘앙스를 풍기던 혼종이라는 단어는 포스트모더니즘 시대에 들어서면서 긍정적인 의미로 전환되었다. 차이와 다원성에 가치를 부여하는 태도는 모더니즘 시기까지 이어져 온 순수와 잡종의 이분법적 구별을 벗어나게 했다. 다양한 문화적 정체성을 새롭게 받아들이고 역동적으로 혼합시키는 혼종성은 오늘날을 대표하는 특징이 되었다. 따라서 작가들이 매체나 표현 방법 같은 형식적인 면뿐 아니라 소재와 내용, 주제적인 면 모두에서 혼종적인 정체성을 담아내는 작품들이 등장하는 것은 자연스러운 일이다.

서도호가 자신이 어릴 때 살았던 한옥을 뉴욕에서 머물렀던 아파트 안에 집어넣고, 서양식 아파트에 한옥이 부딪힌 상황을 재현한 것 역시 이와 같은 선상에서 이해할 수 있다. 서도호의 집들은 서로 다른 문화가 교차하고 그에 반응하며 또 다른 문화를 만들어내는 우리의 현시대를 대변하는 상징과 같다. 문화와 문화, 민족과 민족을 가로지르는 삶은 현재 우리의 현실 그 자체이다.

1990년대 이후 급속도로 전개된 동아시아의 팝 아트 혹은 팝저이라 불리는 작업들은 뮤화적 혼종성을 보다 직접적으로 보여준다. 이동기의 아토마우스는 작가가 어린 시절 즐겨봤던 애

니메이션 등장인물들을 결합한 캐릭터로, 혼종적인 문화 정체성을 갖게 된 작가와 시대를 반영한다.

한국적 정체성과 미감을 말할 때 우리는 무엇을 한국적이라고 말할 수 있을까? 이런 질문이 전통이 중요하지 않다는 이야기가 아님을 우리는 알고 있다.

중국의 정치적 팝 아트를 대표하는 왕광이王廣義, Wang Guangyi는 〈대비판Great Criticism〉 시리즈에서 서구 자본주의를 상징하는 상표들과 중국 문화대혁명 시기에 제작된 선전화 이미지를 결합시켰다. 붉은 깃발과 총을 든 농공병農工兵 인물상 뒤에는 코카콜라, 펩시, 샤넬, 월트 디즈니라고 적혀 있다. 혁명 구호가 적혀 있어야 할 위치에 대신 적힌 상품의 로고는 소비사회의 논리가 중국을 지배하고 있음을 보여준다. 나아가 사회주의와 자본주의라는 상반된 이데올로기가 공존하는 중국의 현 상황을 함축한다. '대비판'이라는 제목은 자신들과 충돌하는 정치적 행위에 대해 집회와 모임 등에서 공개 비판을 하던 문화대혁명 시기의 역사를 상기시킨다.

무라카미 다카시村上隆, Takashi Murakami는 아크릴로 그림을 그리면서도 일본 전통화에서 찾아볼 수 있는 금박과 은박을 사용했고, 캔버스를 병풍처럼 이어 붙였다. 그가 자신의 작품을 위해 사용한 단어인 '슈퍼 플랫'은 순수 미술과 대중문화, 고급과 저급, 서구와 일본의 경계가 허물어진 상태를 의미한다. 위계질서가 해체되고 수평적인 세상을 뜻하기도 한다. 이러한 작업은 다문

화 시대의 민족적 정체성에 대한 진지한 고민을 담아낸다. 다양
성을 포용하고 받아들임으로써 오히려 자신의 개성과 특별함을
더욱 부각할 수 있기 때문이다.

이완은 초기부터 지금까지 자신을 둘러싼 사회 시스템과 규
칙, 그리고 시스템 안에서 태어나 살아가는 인간이 처하는 상황
들을 탐구해 왔다. 그의 대표작 중 하나인 〈메이드 인〉(2013~)
시리즈는 자신이 먹을 한 끼의 식사를 혼자 만들어 보겠다는 지
극히 단순한 목표에서부터 시작했다. 그는 자신에게 필요한 것
들을 스스로 만들고, 그 과정을 촬영한 동영상과 결과물을 전
시했다. 대만의 사탕수수 농장에 가서 설탕을 만들고, 태국에
서는 누에고치에서 실을 뽑아 천을 만들어 옷을 짓는 식이었
다. 그가 찍은 동영상에는 현지 사람들이 삶과 노동에 대해 해
주었던 이야기가 담겼다. 현재까지 진행된 〈메이드 인〉 시리
즈를 진행 순서대로 적어보면, 대만-설탕&설탕 그릇&설탕 수
저(2013), 태국-실크(2013), 캄보디아-쌀(2014), 중국-나무젓
가락(2014), 미얀마-금(2014), 한국-짚신, 가발(2015), 인도네
시아-테이블&테이블보(2016), 베트남-고무&커피(2016), 라오
스-접시(2017), 말레이시아-팜유(2017)이다.

이완이 무언가를 생산하기 위해 방문한 국가 대부분은 제국
주의 시대에 식민지 지배하에서 근대화된 곳이다. 또한 이완이
민든 생산품은 각 나라를 대표하는 수출품이자 식민지 시대에
진행된 산업화의 증거이다. 그러다 보니 자연히 오늘날까지 영

향을 주고 있는 식민 지배의 역사를 환기하게 된다. 우리가 일상에서 소비하는 소소해 보이는 상품 하나하나에도 국제 시장의 논리와 정치적 문제가 담겨 있음을 확인할 수 있다.

사회가 생각하는 보편적 아름다움

결국 미술은 인간을 이야기할 수밖에 없다. 정도의 차이는 있겠지만 과거에서 현재에 이르기까지 인간이 살아가는 사회 속에서 벌어지는 일들은 언제나 미술의 중요한 주제이자 소재였다. 미술사 책의 가장 앞 페이지를 차지하고 있는 선사 시대의 동굴벽화, 〈홀레 펠스의 비너스〉나 〈빌렌도르프의 비너스〉 같은 오래된 조각상은 인간이 인간을 표현한 오랜 역사의 증거들이다. 작품을 제작하고 감상하는 주체가 인간이니 당연한 일일 것이다.

고대 그리스 이후 서구는 인간의 존엄성을 중시했고 이것은 예술에도 큰 영향을 끼쳤다. 이에 몸과 정신이 조화를 이루고 있는 아름답고 완벽한, 이상적인 인간상을 미술을 통해 재현하게 되었나. 중세시대를 제외하고 19세기까지 대부분의 전통적인 미술들은 숭고한 정신과 영혼을 갖춘 인간을 그려내는 것을

최우선의 목표로 삼았다. 완벽한 인간상을 재현하다 보니 중요하다고 생각되는 이야기인 그리스 신화와 기독교 교리 속 주인공, 역사적 인물들이 주로 그려졌다. 보편적인 아름다움을 표현하기 위한 여성의 누드도 중요한 소재였다. 이러한 시대의 미술에서 아름다운 인간은 선, 그렇지 못한 인간은 악을 상징하는 것으로 여겨졌다. 당시에 그려진 악마나 괴물을 보면 이상적인 인체 비율과 거리가 있거나 인간과 동물이 섞인 모습을 하고 있다.

모더니즘 시대에 들어서면 순수한 형식적 실험을 위한 소재로 인간이 다뤄지기도 했다. 앙리 마티스Henri Matisse가 그려낸 인간들은 일그러지거나 왜곡된 모습을 하고 있지만 악한 인간을 표현한 것도, 격렬한 감정을 담아낸 것도 아니었다. 그저 새로운 형태와 색체를 실험하기 위한 것이었다.

미술에 등장하는 인간의 모습이 본격적으로 변하기 시작한 것은 포스트모더니즘적인 세계관이 널리 퍼지면서부터이다. 포스트모더니즘은 이분법적인 가치 체계나 보편적인 질서에 반발하고 모든 것을 새롭게 보고자 한다. 절대적인 미와 추는 없다는 인식도 미술의 인간상을 바꾸는 데 일조했다. 미라는 가치는 지극히 주관적이고 상대적이며, 시대와 지역에 따라 전혀 다른 기준이 적용된다. 인간의 모습도 마찬가지이다. 게다가 우리가 사는 이 세상에는 시대가 요구하는 미의 기준에서 벗어난 평범한 인간들도 존재하며, 그들도 세상의 중요한 일부라는 사실을 인식하게 되었다.

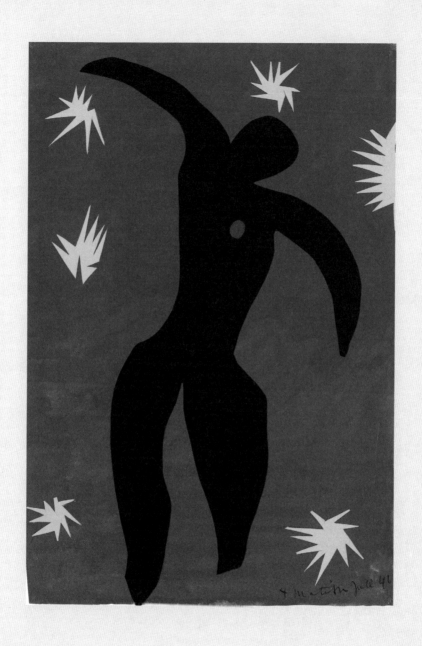

그림18

앙리 마티스, 〈이카루스Icarus〉, 1943~1944, 구아슈 스텐실, 42×27.8cm

이제 인간은 실제 세계와 그 안에 담긴 다양한 이슈들을 고민하기 위한 소재로 거듭났다. 일반적인 기준에서 아름답고 완벽하지 못한, 평범하거나 소외되는 사람들의 모습이 미술에 담기게 되었다. 무엇보다 현실 속 진정한 인간의 모습을 담아내는 작업들이 등장했다.

제니 사빌Jenny Saville이 그린 여성들은 육중한 모습으로 거대한 캔버스를 가득 채우고 있다. 그녀가 그린 여성의 모습은, 오늘날 아름답다고 추앙받는 광고 속 모델 여성들과는 사뭇 다르다. 우리는 그녀들을 바라보며 불편함을 느끼고, 그러면서 미에 대한 고정관념에 빠진 자신을 되돌아보게 된다. 페테르 파울 루벤스의 작품에 등장하는 풍만한 여성들이 오늘날 부활한다면 어땠을까? 한번쯤 생각해 볼 일이다.

편견을 버려야 한다고 말하는 이 시대에도 여전히 특정한 외모가 선호된다. 우리는 끝없이 획일화된 미를 강요당하고 강요한다. 대중매체는 개성을 찾으라고 말하는 동시에 보편적으로 선호되는 외모를 부각시킨다. 외모를 가꾸어야 한다고, 그렇지 않으면 도태된다고 우리를 세뇌한다.

이에 대한 관점의 변화를 밝고 경쾌하게 그려내는 작가도 있다. 대중적으로도 큰 사랑을 받는 육심원이 대표적이다. 육심원이 그려낸 여성들은 서로 다른 외모만큼 제각각 다른 모습으로 꾸미고 있다. 금발의 사자머리를 한 여성은 빨간 드레스를 입고, 검은 단발머리의 여성은 화관을 머리에 쓰고 있다. 장난기

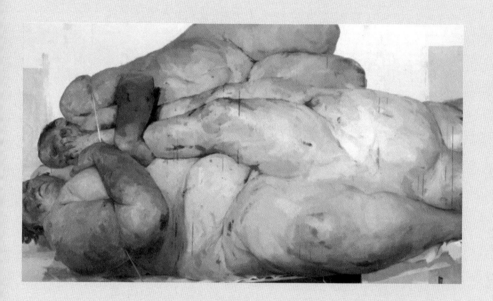

그림19

제니 사빌, 〈지지대Fulcrum〉, 1999, 캔버스에 유채, 261.6×487.7cm

가 가득한 눈매로 당당하게 정면을 바라보며 미소 짓는 그들은 무척 행복해 보인다. 획일화된 전형을 따르지 않고, 각자의 개성과 성격에 맞게 자기 자신을 적극적으로 표현하는 당당한 사람들이 아름답고 의미 있음을 보여준다.

일반적으로 젊고 건강한 육신이 아름답다고 여겨지지만, 때때로 나이 든 사람들이 미술 작품의 주인공이 되기도 한다. 존 코플란John Coplans의 사진에 등장하는, 주름이 생기고 늘어진 작가의 몸 역시 일반적으로 아름답다고 이야기되는 몸은 아니다. 그러나 그 몸은 미래에 만날 우리의 모습이다. 나이 듦은 거스를 수 없는 자연의 섭리다. 생명을 가진 모든 존재는 나이 들고 언젠가 죽을 것이다. 동안이 부러움의 대상이 되고 사람들은 젊어 보이기 위해 노력한다. 이런 행동의 바탕에는 죽음이라는 종착지로부터 멀어지기 위한 심리가 깔려있을지 모른다.

니콜라스 닉슨Nicholas Nixon은 자신의 아내와 그 자매들을 해마다 촬영한다. 1975년에 시작된 〈브라운 자매들The Brown Sisters〉은 전통적인 미술에는 담기지 않았던 나이 드는 인간의 모습, 삶의 시간을 보여준다. 이것만큼 통용되는 보편적인 진리가 또 있을까?

갓난아이가 자라 성인이 되었다. 점점 흰머리도 늘어갈 것이다. 내 주변의 사람들의 모습이 변해가고 생각이 변해간다. 오래전부터 알고 지내던 지인들의 대화 주제가 바뀐다. 돌발 상황에 조금은 의연하게 대처하는 등 자신의 모습을 새로 발견하기도 한다. 능숙해지기도 하고 여유로워지기도 한다. 모두 나이

들었기 때문에 가능한 일이다.

타임머신이 있다면 과거로 돌아가고 싶은가? 절대 늙지 않고 영생을 누리고 싶은가? 누군가는 지금의 시간이 빨리 흘러가기를 바랄 것이다. 또 다른 누군가는 조금만 더디게 가기를 바라기도 할 것이다. 그럼에도 어떻게든 시간은 흐를 것이다.

가끔은 내가 몇 살인지, 과거의 나와 오늘의 내가 어떻게 바뀌었는지 살펴보는 시간을 가져보자. 하루하루 너무 바쁘고 분주해 내 삶의 시간이 어떻게 흘러가고 있음을 놓치지 않았으면 좋겠다. 나이 듦을 생각하는 것은 그저 우울한 일이 아니다. 그것은 여태까지 살아온 삶, 앞으로 살아갈 삶의 시간을 정면으로 마주 보고 숨 고르기를 하는 중요한 순간이다. 그 시간이 쌓여 찬란하고 소중한 삶이 채워질 것이다.

미술, 나아가 예술이 당신이 삶의 의미를 생각하고 빛내주는 데 유의미한 역할을 할 수 있었으면 좋겠다는 생각을 해본다.

THE WORLD IS A GALLERY

미술을
내 삶으로
끌고 오기

Reading
Modern Art
Makes
Daily Life Art

미술이 일상을 끌고 올 때

우리는 생활하면서 여러 물건을 사용한다. 정말 많은 생필품이 구매되고 버려진다. 버려지는 물건 중에는 낡고 고장 나 더는 사용이 불가능한 것도 있지만 유행이 지났거나 지겨워졌다는 이유로 버려지는 것도 있다. 그런데 누군가가 사용하는 물건에는 그 사람의 취향, 삶의 방식이 반영된다. 그러니 사용되고 버려지는 물건들을 보면 시대나 지역의 특징을 파악할 수도 있다. 그래서일까? 일상 속에서 사용하던 물건을 작업의 주재료로 사용하는 작가들은 그리 어렵지 않게 발견된다.

사라 제Sarah Sze는 플라스틱 물병, 면봉, 엽서, 봉투처럼 예술과 연관성이 낮을 뿐 아니라 평소에도 큰 의미가 없다고 여겨지는 일상적인 물건들로 건축적인 설치 작품을 만든다. 평범한 물선들은 그의 손에서 쌓이고 묶이고 매달려 탑이나 건물 같이 보

이는, 그렇지만 정확히 모양을 설명할 수 없는 형상들이 모인 조형물이 된다. 그는 바로 버려진다 해도 이상하지 않은 물건들을 재활용한다는 점에서 친환경적인 작가로 보이기도 한다.

사라 제를 인터넷으로 검색해 보았다는 지인은 "역시 요즘 미술은 이해하기 쉽지 않다."라는 감상을 전해 왔다. 예술이라면 남다르고 특별한 재료를 사용해 특별한 메시지를 전달해야 하는 것 아니냐는 것이었다. 이 말에는 몇 가지 반박을 해볼 수 있을 것이다.

먼저 사라 제의 작품에 사용된 물건들은 분명 특별한 재료다. 성냥과 면봉 같은 재료들은 하찮아 보이지만 작가에게는 의미가 있기에 선택되었다. 같은 물건이라도 누군가에게는 특별하고 누군가에게는 특별하지 않다. 또한 그 작고 약해 보이는 물건들이 모여서 작품이 전시되는 공간과 긴밀하고 체계적으로 연결되어 건축적인 구조물을 만드는 것은 분명 특별한 메시지를 전달한다. 무엇보다 미술에 반드시 특별한 재료를 사용해야 한다는 규칙은 없다.

미술에서 평범해 보이지만 평범하지만은 않은 일상적 사물이 사용되기 시작한 지는 꽤 오래되었다. 가장 먼저 떠오르는 것은 마르셀 뒤샹의 〈샘Fountain〉(1917)이다. 뒤샹은 이미 만들어져 팔리고 있는 기성품을 선택해 예술 작품으로 전환시킨 레디메이드Ready-made를 선보였다. 자전거 안장과 운전대로 제작된 파블로 피카소의 〈황소 머리Tête de taureau〉(1942)도 빼놓을 수 없다. 피카

소에서 시작된, 합판과 마분지, 철사 등을 접합해 작품을 제작하는 아상블라주는 오늘날에도 미술가들이 일상의 물건을 예술의 영역으로 가져오기 위해 자주 사용하는 방법이다.

실제 물건을 들고 온 것은 아니지만 앤디 워홀은 통조림 같은 대량생산품을 소재로 삼았다. 클라스 올든버그는 햄버거 같은 사물을 천 같은 새로운 재료로 재현하거나 크기를 키워 낯설게 만들었다. 짐 다인Jim Dine 역시 일상의 물건을 이야기하면 빼놓을 수 없다. 다인은 망치와 톱, 가위, 페인트 붓 같은 도구들과 가운, 양복, 넥타이, 신발 같은 의복처럼 자신을 투영하는 물건들을 판화와 그림으로 보여준다.

영화 〈어바웃 타임About Time〉(2013)의 주인공 팀은 과거의 원하는 시점으로 되돌아갈 수 있는 능력이 있는 집안에서 태어났다. 팀은 자신의 중요한 순간들을 위해 그 능력을 발휘하고, 과거를 바꿔 자신의 현재를 수정한다. 그러던 어느 날, 팀의 아버지는 행복의 공식을 알려준다. 하나는 다른 사람들처럼 평범한 하루를 사는 것이다. 그다음 똑같은 하루를, 어떤 것도 인위적으로 바꾸지 않고 다시 한번 살아보는 것이다. 아버지의 말을 따라 처음 하루를 경험한 팀은 힘들고 지쳤다. 그런데 두 번째 보낸 똑같은 하루는 즐거웠다. 긴장과 걱정으로 놓쳤던 일상의 아름다움을 느낄 수 있었기 때문이었다. 영화의 마지막, 주인공은 시간 여행을 하지 않는다. 그리고 평범하지만 특별한 하루하루를 행복하게 살려 노력하게 되었다. 흐르는 시간을 있는 그대로

만끽하게 되었다.

반복된다고 이야기되는 우리의 일상은 늘 같지 않다. 평범하지도 않다. 이 세상에 하나뿐인 내가 살아가는, 단 한 번만 존재하는 하루가 어떻게 평범할 수 있겠는가? 나의 일상이 무미건조하게 반복되지 않는 것처럼 다른 모든 이들의 일상도 그렇다. 또한 특별함을 결정하는 기준도 사람마다 제각각이다. 역사적으로 중요한 일이 일어나는 순간만 소중한 것도 아니다. 우리의 하루는 그 어떤 영웅의 하루 못지않게 의미 있고 아름답고 소중하다. 그러니 내 일상도 예술의 주제가 될 정도로 의미를 지닌다. 이런 말들이 지나치게 감성적이고 낭만적으로 들릴지도 모르겠지만, 분명한 사실이다. 우리는 지금도 그 아름다운 하루를 보내고 있다.

쉽게 발견되고 만질 수 있는 평범한 사물들만큼이나 우리의 삶, 나아가 우리의 시대를 잘 담아내는 요소도 없다. 우리는 모두 나만의 매우 소중한 물건을 한두 개씩 갖고 있다. 그중에는 사용할 수 없음에도 도저히 버릴 수 없는 것이 있다. 그러나 나에게 소중한 물건이 다른 이에게도 같은 가치가 있진 않다. 그 반대도 마찬가지이다. 결국 모든 물건의 가치는 그것을 대하는 사람의 태도에 따라 달라진다. 사물의 가치를 객관적으로 단정할 수 없다.

구본창은 일상에서 지나치기 쉬운 비누, 시계, 낡은 철모, 편지와 같은 소소한 물건들, 시간의 흔적을 드러내는 낡고 오래된

물건들에 관심을 보인다. 미미해 보였던 사물들은 사진에 담김으로써 아름다운 작품으로 거듭난다. 감상자는 그 사진들을 통해 소중한 순간을 다시 떠올리고, 개인과 사회의 역사를 성찰할 수 있다.

유나얼 역시 기억을 담아내기 위한 물건들을 간직한다. 다른 이에게는 평범해 보이지만 작가에게는 영감을 주는 소중한 물건들이다. 그는 낡은 오브제들을 무심하면서도 세심하게 조합한다. 낡은 레코드판의 커버, 종이 상자, 천 조각이나 종이테이프, 메모지들을 콜라주 하고, 확대하고, 프린트한다. 잊힌 누군가의 하루하루는 고스란히 그의 작품에 담기고, 일상은 새로운 가치와 의미를 부여받아 또 하나의 기억을 만들어낸다.

우리의 일상은 진부하고 사소해 보인다. 그러나 아무리 평범해 보이더라도 일상은 되풀이되고 있지 않다. 그 안에는 미세한 변화가 가득하다. 일상 속 모든 사물은 때로 너무 친근해 존재를 인식하지 못하기도 하지만, 무한한 가능성과 잠재력도 가지고 있다. 사물들은 사람을 반영하고 삶을 보여주는 상징이 된다. 평범하지만 소중한 그 사물 앞에서 우리는 특별한 시간을 발견하고 경험한다.

삶 속의 예술과 예술 속의 삶, 모두 가능해진다.

일상도 미술을 품는다

지금부터는 여태까지 말한 것과 정반대되는 상황을 생각해 보자. 바로 예술 작품이 일상으로 들어오는 경우이다. 요즘은 미술관이나 갤러리에서 전시를 관람하고 나오는 길에 작품의 이미지를 활용한 상품들을 판매하는 아트숍을 쉽게 발견할 수 있다.

아트숍에서는 미술관의 소장 작품이나 전시 중인 작가의 작품 이미지를 활용한 기념품들을 판매한다. 각종 도록과 도서, 포스터, 엽서, 수첩, 스티커, 스카프, 컵 등 다양한 물건이 우리의 시선을 끈다. 전시에서 인기 있거나 중요하게 소개되는 작품들이 등장하는 물건들은 전시장에서 느낀 감동을 되새김질하기에 좋은 도구가 된다.

글을 쓰다 주위을 둘러보니 아트숍에서 산 물건들이 꽤 많다. 노트, 연필, 지우개, 달력, 스카프, 우산, 손수건, 에코백, 머그

잔 등이 눈에 띈다. 내가 가장 좋아한 아트숍 상품은 하늘에서 검은 코트와 중절모의 남성들이 비처럼 내리는 르네 마그리트의 〈골콩드Golconde〉(1953)를 표지로 쓴 하늘색 노트였다. 두껍지 않은 노트여서 아껴 썼던 기억이 난다. 이동기의 아토마우스가 인쇄된 노트도 빼놓을 수 없다. 비 오는 날에는 김환기의 작품이 가득 찬 우산을 쓰고 나갔는데, 외출이 더 즐거워졌다. 부모님이 여행길에 선물로 사다 주신 고흐 그림 에코백은 아까워서 몇 번 들지 못했다. 일상 속에서 이런 물건들을 쓰다 보면 전시를 관람했을 당시의 즐거운 기억들이 다시 떠오른다.

아트숍 외의 쇼핑몰에서도 유명 미술가의 작품 이미지를 활용한 다양한 상품들을 찾아볼 수 있다. 매일 다른 그림을 보여주는 일력, 명화가 인쇄된 스카프나 티셔츠 등 예술과 접목시킨 수많은 물건들이 있다. 이런 소품들은 말 그대로 일상 속에서 예술을 접할 수 있게 해준다.

때때로 백화점이나 유명 브랜드의 매장에서는 미술가와 브랜드의 콜라보레이션 상품을 만나게 된다. 콜라보레이션은 협업이라는 뜻으로, 브랜드와 브랜드나 작가와 브랜드, 작가와 작가 같이 서로 다른 두 창작 주체가 만나 시너지 효과를 내는 것을 목표로 진행된다. 그중 아트 콜라보레이션은 예술 작품이 갖는 독창성과 미적 오라를 토대로 차별화되는 특별한 상품을 만드는 것을 뜻한다. 수직과 수평으로 그은 검은 선과 빨강, 노랑, 파랑의 색면으로 유명한 피에트 몬드리안Piet Mondrian, 춤추는

그림20

피에트 몬드리안, 〈빨강, 파랑, 노랑의 구성Composition II in Red, Blue, and Yellow〉, 1930, 캔버스에 유채, 46×46cm

사람 그래피티로 유명한 키스 해링Keith Haring 은 오래전부터 아트 콜라보레이션에서 단골로 볼 수 있었다.

오늘날에는 정말 다양한 영역에서 예술과 상품 사이의 협업이 이루어지고 있다. 장르 간의 경계가 해체되었고, 퓨전이 흔해졌으며, 고급 예술과 저급 예술을 구분짓는 위계가 약화되었다는 것을 변화의 이유로 꼽을 수 있을 것이다. 삶과 예술의 자연스러운 만남을 추구하려는 요즘 사람들의 태도도 이런 흐름에 일조했다.

아트 콜라보레이션은 대부분 이미 있는 작품의 이미지를 재가공해 활용하거나, 미술가가 제품 개발, 생산, 판매 과정에 참여하는 방식으로 진행된다. 기업은 차별화로 경쟁력을 얻기 위해 이런 시도를 한다. 미술을 통해서 지속 가능한 관심과 가치를 끌어내려 한다.

아트 콜라보레이션에서 성공적인 사례 중 하나로 2003년에 진행된 루이비통과 무라카미 다카시의 협업을 들 수 있겠다. 기존에 패션 브랜드 루이비통은 고전적이고 중후하다는 이미지를 지니고 있었다. 그러나 경쾌하고 밝은 팝적인 작품을 선보이는 무라카미와 협업함으로써 새로운 이미지를 구축할 수 있었고, 더 넓은 소비자층을 확보하는 데 성공했다. 이후로도 루이비통은 이후 꾸준히 아트 콜라보레이션을 진행했다. 2012년에는 쿠사마 야요이와 함께했는데, 쿠사마는 이미 2008년 페라가모, 2010년 랑콤, 2012년 와콜 등의 브랜드와 협업을 진행한 적

이 있었다.

　우리나라 작가의 경우에는 이동기가 대표적이다. 그의 상징과도 같은 캐릭터 아토마우스는 오즈세컨, 모리 와인, 하이트 맥주, 헤라 등의 브랜드에서 한정판 상품으로 제작되어 대중들과 만났다. 2016년에는 롯데백화점과 협업해 초콜릿을 선보이기도 했다. 최근에는 남성복 브랜드 커스텀멜로우가 권오상과 협업해 티셔츠와 모자를 제작했다. 권오상의 〈릴리프Relief〉(2013) 시리즈의 이미지들이 티셔츠에 프린트되었다.

　한편 작가가 독립적으로 아트 상품을 제작해서 판매하기도 한다. 무라카미 다카시는 회사 카이카이키키를 운영하는데, 아트 상품 개발에 적극적이다. 전시 《무라카미 다카시의 수퍼플랫 원더랜드Takashi in Superflat Wonderland》(2013)가 열리는 동안 무라카미의 작품으로 제작된 쿠션과 인형, 서류 파일, 엽서, 배지 등이 판매되었다.

　육심원도 자체 브랜드에서 아트 상품을 만든다. 육심원은 새침하면서도 정감 가는 여성들을 그려 인기가 많은데, 육심원이라는 이름으로 브랜드를 만들고 다이어리 같은 문구류부터 가방이나 티셔츠 같은 패션 제품까지 매우 다양한 아트 상품을 출시하고 있다.

　조금 더 특별하고 가치 있는 것을 소장하고 싶어 하는 오늘날의 사람들에게 예술 작품을 담은 상품은 남다른 만족감을 준다. 공장에서 대량생산된 제품도 미술가의 손길이 닿는 순간 특별

한 가치를 지닌 작품으로 인식된다. 디자인의 독창성과 예술성을 중요시하는 소비자들이 늘어나기도 했다. 예술 작품을 감상할 때 개인적인 감상을 중요하게 여기듯이, 물건을 구매하고 소장하는 행위도 각자의 주관과 감성을 드러내는 통로로 변한 것이다.

아트 콜라보레이션을 단순히 예술이 상업화되었다거나, 기업이 고가의 제품을 만들어서 이윤을 내려고 한다거나, 기업 이미지를 쇄신하려고 할 뿐이라고 말할 수는 없다. 사람들은 일상에서도 미술을 경험하고 차별화된 예술적 만족과 감동을 얻고 싶어한다. 작가들은 아트 콜라보레이션 제품을 통해 이런 요구에 응하고, 대중과 소통하고 예술의 영역을 넓힌다.

사실 미술을 활용한 무언가를 특별히 찾으려 하지 않아도 우리 주변에는 이미 많은 작품이 존재한다. 우리가 만나는 물건 대다수는 누군가의 작품이다. 대부분의 제품들은 실용성뿐 아니라 디자인까지 고려해 만들어지기 때문이다. 몸에 걸치는 옷과 신발, 액세서리는 말할 필요도 없다. 우리 주변의 거의 모든 물건들은 창조적 활동의 결과물이다. 조금만 관점을 달리한다면 일상 속에서도 남다른 시각적 경험을 할 수 있다. 삶의 공간에 놓여 있는 일상의 물건들도 중요한 미술적 이슈가 될 수 있다.

MBC 〈문화사색〉이 소개했듯, 2018 평창동계올림픽 성화봉을 만들어낸 디자이너인 김영세는 "아름답고, 쓰기 좋고, 만들

그림21

윌리엄 모리스, 〈딸기 도둑Strawberry Thief〉, 1883, 면에 인쇄, 95.2×60.5cm

기 쉬운 디자인이 최고의 디자인"이라고 말했다. 이 말대로 디자인은 서로 공존하기 어려울 것 같은 실용성과 아름다움이라는 요구를 다 만족시켜야 한다. 그런데 신기하게도 이 어려운 요구를 모두 만족시키는 탁월한 제품들이 끝없이 만들어지고 있다. 어떤 제품은 그 무엇보다 더 예술 작품 같다.

오늘날과 같은 디자이너의 모습을 가장 먼저 보여주었던 인물로 19세기 중후반에 활동한 윌리엄 모리스William Morris를 꼽을 수 있다. 거의 모든 디자인사 책의 첫 장을 장식하는 인물이다. 모리스는 사회 속의 예술을 이루고자 했던 미술공예운동의 중심 인물로 알려져 있다. 그는 산업화로 생겨난 사회 현상들, 특히 장인 정신과 노동의 존엄성이 사라지는 현상에 문제 인식을 가졌다. 이런 인식을 바탕으로 창조적이고 예술적인 물건들을 제작했다. 모리스는 산업화에는 비판적이었지만, 좋은 재료로 생활에 실제로 도움이 되는 좋은 품질의 제품을 만들어야 한다는 목표를 가지고 있었다. 그가 디자인한 가구, 태피스트리, 타일, 벽지 등은 오늘날 사용하는 데에도 전혀 무리가 없다. 그는 식물과 동물이 조화를 이루며 얽혀 있는 복잡한 패턴을 많이 사용했는데, 그의 디자인을 활용한 제품들은 어렵지 않게 구매할 수 있다.

예술 작품 같은 물건이라면 아르 누보Art Nouveau도 빼놓을 수 없다. 이름 자체가 '새로운 예술'인 아르 누보는 미술공예운동과 달리 대량생산이나 기계문명을 인정하면서도 예술 작품 같은

그림 21

르네 랄리크, 〈잠자리 여인Dragonfly Woman〉, 1897~1898, 금, 에나멜, 비취옥, 칼세도니, 문스톤과 다이아몬드,
23×26.5cm, 리스본 굴벤키안미술관

공예품을 제작해서 차별화를 시도했다. 풀과 꽃 같은 자연물의 형태를 곡선을 강조해 표현하고, 여성의 모습을 활용하며, 세부적인 부분들까지 화려하고 섬세하게 꾸미는 것이 아르 누보의 특징이다.

아르 누보의 대표 디자이너로 보석 디자이너이자 유리 공예가였던 르네 랄리크René Lalique가 있다. 우리에게 르네 랄리크는 향수 브랜드로 유명한데, 그 정체성에 맞게 오늘날에도 남다른 향수병 디자인을 선보이고 있다. 대중적으로 여전히 사랑받는 램프를 만들어낸 루이스 컴포트 티파니Louis Comfort Tiffany나 스페인을 대표하는 건축가인 안토니오 가우디도 이 시기에 활동했다.

기계로 대량생산 하기 어려워 보이는, 세심하고 복잡한 디테일을 지닌 제품만 특별한 것은 아니다. 20세기 초반에 독일에서는 바우하우스Bauhaus라는 예술 학교가 운영되었다. 바우하우스는 산업화 시대의 표준을 제시하는 디자인을 추구했다. 생산성과 기능성을 극대화하면서도 디자이너의 독창성을 절묘하게 결합했다는 점에서 높은 평가를 받는다.

바우하우스 의자로도 불리는 마르셀 브로이어Marcel Breuer나 루트비히 미스 반 데어 로에Ludwig Mies van der Rohe의 의자가 대표적인 예이다. 철제 파이프를 구부려 프레임을 잡은 뒤 그 사이에 가죽을 이어 좌판과 등받이를 만든 의자들은 모더니즘 디자인의 상징처럼 느껴진다. 나는 요즘도 많이 판매되는 가장 기본적인 형태의 탁상용 스탠드 램프의 형태를 바우하우스 디자인과 관

련된 화집에서 발견했을 때의 신기함과 반가움을 잊지 못한다.

포스트모더니즘 시대를 맞아 디자인에도 변화가 나타났다. 매우 정밀하고 복잡한 제품까지 대량생산이 가능해진 만큼 디자이너들도 훨씬 더 다양한 시도를 할 수 있게 되었다. 오늘날의 디자이너들은 기능성에 집중했던 모더니즘 디자인의 규범을 벗어나 디자이너의 개성이 담긴 표현과 장식을 강조한다. 때로는 형식적인 실험을 위해 실용성을 과감히 벗어던지기도 하고, 재미와 웃음을 불러낼 수 있는 디자인으로 사용자와 심리적 교감을 끌어내기도 한다.

아마 오늘날 가장 대중적으로 알려진 스타 디자이너로 필립 스탁Philippe Starck을 들 수 있을 것이다. 레몬을 눌러서 간단히 즙을 짜낼 수 있는 주방용품인 주시 살리프, 선이 매듭처럼 얽혀 등받이가 되는 의자인 마스터스 체어, 은색으로 빛나는 조약돌같이 생긴 MS 옵티컬 마우스 등등. 고가의 상품에서부터 건축, 일상 소품까지 그가 디자인하지 않은 제품이 없을 정도다.

디자인 역시 상상을 통해 세상에 없던 것을 만들어내는 작업이다. "사랑하는 사람에게 선물하듯 디자인한다."라는 디자이너 김영세의 말에서 우리는 우리를 둘러싼 일상적 물건들이 얼마나 많은 울림을 주고, 우리 정서에 얼마나 큰 영향을 미칠 수 있는지 짐작할 수 있다.

내 취향에 맞는 물건들이 놓인 공간은 특별해진다. 한번 나만의 공간을 꾸며보는 것은 어떨까? 대단한 작품을 소장해야 그

공간이 예술적으로 바뀌는 것은 아니다. 상황에 맞고, 취향에 맞는 물건, 색채, 이미지가 나의 방, 사무실, 그리고 내 소중한 공간을 채운다면 미술관 못지않은 특별한 공간을 만들어낼 수 있다. 소중한 나의 하루, 한 시간, 일 분을 조금 더 즐겁게, 때로는 편안하게 보내는 데 분명 도움이 될 것이다.

드디어 이 책의 마지막 장에 도달했다. 현대 미술을 탐구하며 여기까지 함께 와준 독자들이 세 가지만 기억해 주었으면 좋겠다. 첫째, 이 책에 담긴 미술 이야기는 이 세상에 존재하는 미술의 아주 작은 부분일 뿐이라는 사실을 기억하기. 둘째, 눈길이 가는 작품이나 작가가 있었다면 찾아보기. 셋째, 작품 앞에 선 자신을 믿기.

이 세상에 존재하는 작가들의 수만큼 다양한 작품들이 있고, 이 세상에 존재하는 사람들의 수만큼 다양한 감상이 이루어진다. 그러니 미술에는 정답이 없고 공식도 없다. 그저 관심이 가는 작가와 작품을 하나씩 찾으며 경험하다 보면, 어느덧 미술에 익숙해져 친근하게 느껴지는 순간이 올 것이다.

당신은 당신이 생각하는 것보다 훨씬 더 훌륭한 감상자이다. 작품을 마주하고, 느끼고, 생각하는 사람은 당신이다. 미술은 우리를 둘러싼 세상을 새롭게 바라보게 하고, 삶에 변화를 가져온다. 미술을 통해 우리 모두의 삶이 조금이라도 풍성해진다면 좋겠다.

미술가 찾아보기

단행본

가이우스 플리니우스 세쿤두스, 존 S. 화이트(엮), 서경주(역), 『플리니우스 박물지』, 노마드, 2021

모리스 프레쉬레, 박숙영(역), 『부드러움과 그 형태들: 20세기 조각에 대한 카테고리 짓기』, 도서출판 예경, 2002

바실리 칸딘스키, 권영필(역), 『예술에서의 정신적인 것에 대하여: 칸딘스키의 예술론』, 열화당, 2000

김영숙, 『연표로 보는 서양미술사』, ㈜현암사, 2021

김형숙, 『미술, 전시, 미술관』, 예경, 2001

박일호, 『미학과 미술』, 미진사, 2014

이문정, 『리포에틱 평론과 대화 이완』, 리포에틱, 2018

이문정, 『혐오와 매혹 사이: 왜 현대미술은 불편함에 끌리는가』, 동녘, 2018

이용우, 『비디오 예술론』, 문예마당, 2000

전영백, 『전영백의 발상의 전환』, 도서출판 열림원, 2020

조주연, 『현대미술 강의: 순수 미술의 탄생과 죽음』, ㈜글항아리, 2021

최정은, 『보이지 않는 것과 말할 수 없는 것: 바로크 시대의 네덜란드 정물화』, 한길아트, 2003

토마스 하우페, 이병종(역), 『디자인: 한눈에 보는 흥미로운 디자인의 역사』, 예경, 2005

프랑크 포빼르, 박숙영(역), 『전자시대의 예술』, 도서출판 예경, 1999

논문 및 평론

김준환, 「자전적 가족사진 연구: 리차드 빌링햄의 [레이의 웃음]을 중심으로□, 상명대학교 예술디자인대학원 석사학위논문, 2013

김형숙, 「전시에 있어서 재현의 의미」, 「서양미술사학회논문집」, 제14집, 2000

김향숙, 「미술과 정치 : 통일의 굴곡에 투영된 독일 현대미술과 정치의 헤게모니」, 「미술사학」, 제22호, 2008

백정원, 「현대 미술에서 나타나는 탈식민주의 연구」, 이화여자대학교 대학원 석사학위논문, 2009

안영은, 이정인, 「중국 팝아트의 생성과 발전-'정치적 팝아트(Political Pop)'를 중심으로」, 「중국학연구」, 46권, 2008

이문정, 「나와 코헤이의 작품에 나타난 다의적 중간 지대」, 「기초조형학 연구」, 20권 2호, 2019

이문정, 「신미경의 비누 조각에 나타난 메멘토 모리의 변용과 재해석」, 「조형디자인연구」, 22집 3권, 2019

이문정, 「최우람의 키네틱 조각에 나타난 인간 존재의 양가성과 종교성」, 「기초조형학 연구」, 22권 5호, 2021

이은기, 「장이에서 예술가로」, 「미술사논단」, 제2호, 1995

이준, 「김아타: 존재에 관한 역설의 미학」, 「Atta Kim: ON-AIR」, 삼성미술관 Leeum, 2008

이현애, 「이브 클랭(Yves Klein)의 공기 시대와 〈빈 공간 Le Vide〉」, 「서양미술사학회 논문집」, 제34집, 2011

장순강, 「포스트모던 사진 자화상」, 「미술이론과 현장」, 제15호, 2013

정은영, 「현대조각의 파편화된 형상과 부분대상에 관한 연구: 마크 퀸의 〈완전한 대리석상〉(1999-2001) 해석을 위한 이론적 고찰」, 「미술사학」, 제26호, 2012

진휘연, 「트라우마 미학 : 낸 골딘 사진 연구」, 「미술이론과 현장」, 제17호, 2014

최재혁, 「3.11 이후, 무라카미 다카시의 변화하는 슈퍼플랫」, 「일본문화연구」, 제67집, 2018

방송

KBS 방송 80주년 특집 다큐멘터리 5부작 〈미술: 제4편 영국, 미술의 신화를 만들다〉, 2007

KBS 〈TV 미술관〉 아트 데이트: 사진작가 구본창, 2011

KBS 〈TV 미술관〉 86회, 아트 데이트: 서도호의 〈집 속의 집〉, 2012

MBC 〈문화사색〉 아티스트와의 만남: 꿈을 현실로 만드는 산업디자이너 김영세, 2009

MBC 〈문화사색〉 247회, 아티스트와의 만남: 자연을 품은 공간 미학 건축가 조병수, 2011

MBC 〈문화사색〉 255회, 아티스트와의 만남: 실크로드로 간 조각가 정재철, 2011

SBS 특집 다큐 〈미디어아트, 상상의 세계를 날다〉, 2010

SBS 특집 다큐멘터리 〈현대미술, 경계를 묻다〉, 2013

SBS 〈아트멘터리-미술만담(美術萬談)〉, 2013
tvN 〈알쓸신잡(알아두면 쓸데없는 신비한 잡학사전)〉 시즌1, 6회, 2017
tvN 스페셜 40회 〈서도호의 퍼펙트 홈〉, 2013

기사

이문정, 「이문정의 요즘 미술 읽기」, 「이문정 평론가의 더 갤러리」, 《문화경제 by CNB Journal》, 2016~2022

최현아, 「나무냐 섹스토이냐 그것이 문제로다?」, 《시사 IN》, 2014.11.01.

https://www.sisain.co.kr/news/articleView.html?idxno=21593, 2022년 6월 14일 최종 검색

Katherine Brooks, 「니콜라스 닉슨(Nicholas Nixon)의 '브라운 자매들' : 40년 동안 매년 4명의 자매를 찍었다」, 《허핑턴포스트코리아》, 2014.12.05.

https://www.huffingtonpost.kr/2014/12/04/story_n_6273286.html, 2022년 6월 14일 최종 검색

온라인 자료

네이버캐스트: 네이버 지식백과, 미술가 이동기

세상 모든 곳이 미술관이다

초판 1쇄 발행 2022년 6월 24일

지은이 　　｜ 이문정
펴낸이 　　｜ 조미현

책임편집 　｜ 김솔지
디자인 　　｜ 이경란

펴낸곳 　　｜ (주)현암사
등록 　　　｜ 1951년 12월 24일 · 제10-126호
주소 　　　｜ 04029 서울시 마포구 동교로12안길 35
전화 　　　｜ 02-365-5051
팩스 　　　｜ 02-313-2729
전자우편 　｜ editor@hyeonamsa.com
홈페이지 　｜ www.hyeonamsa.com

ISBN 978-89-323-2228-5 03600